顏倉吉
黑白攝影典藏作品集

1960-2004

序

　　今日的台灣，社會安定，繁榮興盛，生氣勃勃，豐衣足食，人人過著安居樂業幸福的生活，個人的物質生活已逐漸達極限，目前我們更需要的是提昇文化建設，來充實精神生活。攝影便是一種很好的假日休閒活動，也是高尚的生活藝術，一則面對青山綠水可以調劑身心，一則在自己周圍環境中還可以捕捉留下美麗珍貴的鏡頭。

　　在這二十一世紀的年代裡，時間是很珍貴的，如何在很短的時間，獲得一門學識與技術，是現代人所渴望的。

　　攝影這部門，年來由於器材的改進，科技發展的日新月異，知識追尋的永無止境，從傳統攝影至數位攝影，今日的環境已非往日可比。一位從來沒有拍過照片的朋友，經過十分鐘的解說，就可以拿著相機拍出很像樣的照片來。這是進步，而不是奇蹟。

　　從事國民教育作育英才四十載的台北市老松國小教師，同時也是藝術攝影家的顏倉吉老師經歷無數次的「攝影藝術」作品發表，曾獲頒國內外不計其數的各種獎項。顏老師春風化雨，誨人不倦，榮退後繼續協助台北市教師研習中心、台北市大同社區大學、公務人力發展中心等策劃指導並辦理攝影研習班，不遺餘力，並受聘為講座，其攝影精巧，如出天成，名聞遐邇，蜚聲國內外。從他的作品背景中，可以看出他樸實的性格，是個意志堅定、處事積極、謙恭和藹、忠厚穩健的謙謙君子，誠為不可多得之教師楷模。

　　顏老師攝影不限於一隅，廣泛無際，隨緣隨興而生，任何不同題材都是獵取的對象，毫無矯揉造作，表現真實純真的原始風貌；上窮高山，下涉大海，蒐羅甚廣，無所不包。顏老師居家毗鄰台北植物園，十多年來，每逢時序更迭轉入夏，便持續至園內拍攝荷花的千姿百態、萬種風情，於一九九六年精選出百幅作品應邀假台北市立美術館及全省十九個縣市立文化局（前稱文化中心）巡迴展覽。由於他學於斯，用於斯，教育後進於斯，土生土長在台北市艋舺，對於鄉土文化有一份難捨難忘的沉思與情懷，重心漸移至鄉土文化攝影，以精湛的攝影技巧，三年的時光，不眠不休，陰晴圓缺，不捨晝夜，將馳名全台的古剎－艋舺龍山寺的日常風貌攝入鏡頭。無論是精細巧奪、宏偉瑰麗的畫棟雕樑、銅鑄龍柱與飛簷屋宇，或是寺中熙熙攘攘、人來人往、裊繞香煙，以及善男信女虔誠頂禮膜拜等人文、景觀，皆維妙維肖呈現在作品裡，表現攝影藝術無窮無盡的領域，並於二〇〇一年應本館之邀，假中山國家畫廊展覽。

　　顏老師攝影藝術表現傑出，曾受聘歷任國內各類美展攝影類獎項評審委員；現今亦任中華藝術攝影家學會理事長、台北攝影學會榮譽理事長、台灣攝影學會顧問，及本館展覽品審查委員、高雄市立美術館典藏品審查委員等職。

　　花將近五年時間，顏老師則是蒐集五十年代和六十年代的早期黑白攝影作品，從他的早年作品中透露了當時不同年代的人情趣味、民情風俗、經濟狀態、地理人文等，這些意涵深遠，藉由構圖嚴謹的好照片勾起對往日社會的絲絲回憶，值得與大家分享。

　　本次，他將內容包羅萬象的黑白作品分為「歡樂童年篇」、「親情深似海篇」、「繽紛世界篇」系列匯編成集，刊印問世，是一本值得典藏的珍貴影像文化資源，對顏老師寓教化於藝術，特表衷心的敬意。

國立國父紀念館

館長 張瑞濱 謹誌

中華民國九十五年五月

自序

　　倉吉服務杏壇四十載，八十二年八月於台北市老松國小榮退，然教職之外亦酷愛攝影藝術，殫精竭力於攝影藝術創作達四十餘年。

　　藝術貴創作，是盡人皆知的事，可是前人用去無數的時間、金錢和智慧，絞盡了腦汁去發掘，結果千千萬萬人之中，能夠稱得起有「創作」精神、有自己面貌的，實在寥寥無幾。也就是因為如此的難能可貴，儘管大家都嚷著要創作，往往不是弄得一事無成、半途而廢，就是走入魔道、非驢非馬。

　　創作是基於先天稟賦、靈思妙悟、特立獨行、才氣幻想等種種因素，加上繼續不斷地刻苦研究精神，才能萬流競匯，發而為前無古人的創見，進之有劃時代的感人作品問世。因此，要觸動「創作」的靈機，首先瞭解過去的前輩們是如何創作出來的，同時要有深厚的基礎和純熟的技巧，才能發揮盡致。

　　一張照片，可以講出一個故事，可以交流一種思想，可以表達一種感情，也因此讓人產生共鳴。所以，攝影作品常是從生活中取材，透過作者的藝術處理和高度集中，即使拍的只是生活中微不足道的事情，卻能引起觀者的共鳴，或者引發一些感觸，或者令人發出會心的微笑，覺得深有意思，從而提起了注意。

　　或許一張平凡的照片，三、四十年後就成了無價之寶。不管攝影者的技術、取景如何，「卡擦」的快門聲，剎那凝結的是一個人的生命歷程；影中人的服飾、裝扮和背景，記錄的是一個時代。

　　倉吉蒐集五十年代和六十年代的早期黑白攝影作品，用相機捕捉了豐富的社會寫真。每一張照片中皆透露了不同年代的人情趣味、民情風俗、地理人文等，勾勒出歷史的變遷。並分為「歡樂童年篇」、「親情深似海篇」、「繽紛世界篇」等三個單元，點滴印下當時的台灣環境與文化的發展軌跡。

　　回顧三、四十年前，從黑白一百英呎底片的剪裝成捲，以至沖片、曬印、放大、烘亮、修點作品等等，無師自通，一手包辦，樣樣得自己動手。雖技巧未盡甚好，卻也差得人意。

　　在多年的努力耕耘，克服無數的艱苦，花了將近五年的時光，整理檢出數百卷黑白底片，才篩選出刊印的照片，雖然不一定件件都是最佳作品，但係集三、四十年前，業餘學習與創作過程中具備代表性、紀念性，以及自己覺得較喜愛的照片。多年來，我還從事攝影教育工作，企求收到教學相長之效。

　　影集的出版，感謝內人陳秀霞五十多年的支持、關照、參與和包容；更感謝　國立國父紀念館張館長瑞濱的惠賜序文。倉吉承榮寵與鼓勵，銘感五內，　謹申謝悃。

　　作者才疏學淺，唯本著對攝影藝術的熱中與執著，倉促成集，疏忽難免，尚祈藝壇先進，不吝賜教，榮幸之至！

作者　**顏倉吉** 謹誌

中華民國九十五年五月

顏倉吉 —— 黑白攝影典藏作品集

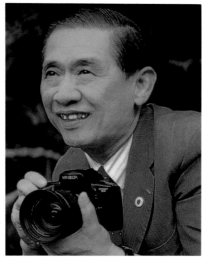

作者攝影經歷

顏 倉 吉

台北市人、中華民國二十一年生（1932 年）
1953 年台北師範藝術科畢業
1960 年業餘攝影藝術創作開始

現任 ● 中華藝術攝影家學會理事長。
　　● 台北攝影學會榮譽理事長。
　　● 中國跨世紀文化藝術研究院長期名譽院長。
　　● 國立國父紀念館展覽品審查委員。
　　● 高雄市立美術館作品典藏審查委員。
　　● 中華民國照相錄影研究發展協會榮譽顧問。
　　● 台灣攝影學會顧問。
　　● 台北縣攝影學會顧問。
　　● 愛心攝影學會顧問。
　　● 長青攝影俱樂部顧問。
　　● 北青攝影聯誼會指導老師。
　　● 千禧攝影聯誼會總顧問。
　　● 新莊市社區大學牧場攝影社顧問。

曾任 ● 台北市攝影學會第 20、21 屆理事長。
　　● 1993 年台北市老松國民小學榮退（教師四十年）。
　　● 受聘中華民國中山文藝創作獎攝影類評審委員。
　　● 受聘中華民國全國美術展覽籌備委員、諮詢委員、攝影類
　　　評審委員、評議委員。
　　● 受聘台灣省美術展覽攝影類評審委員、評議委員。
　　● 受聘台北市美術展覽攝影類評審委員。
　　● 受聘高雄市美術展覽攝影類評審委員。
　　● 受聘教育部文藝創作獎攝影類評審委員。
　　● 受聘高雄市文藝獎攝影類評審委員。
　　● 受聘南瀛美展攝影類評審委員。
　　● 受聘大墩美展攝影類評審委員。
　　● 受聘國軍文藝金像獎攝影類評審委員。
　　● 受聘青溪文藝金環獎攝影類評審委員。
　　● 受聘中華民國國際攝影展評審委員、顧問。
　　● 受聘中華民國台北國際攝影沙龍評審委員。
　　● 受聘中華民國國際攝影藝術大觀評審委員、顧問。
　　● 受聘高雄國際藝術攝影大賽評審委員。
　　● 受聘中國跨世紀杯海內外攝影藝術大獎賽評審委員、顧問。
　　● 受聘中華民國全國攝影團體聯展主席、評審委員。
　　● 受聘台灣省立美術館展覽作品「攝影類」審查委員。
　　● 受聘台北市立美術館「攝影類」審議委員。
　　● 受聘國立台灣藝術教育館攝影類典藏品審查委員
　　　、展品審查委員。
　　● 受聘台灣省政府「省長杯」攝影比賽評審委員。
　　● 受聘台灣區勞工「金輪獎」攝影類評審委員、籌備委員、諮詢委員。
　　● 受聘台北市政府「希望的城市」攝影比賽評審委員。
　　● 受聘 1985 年台北市教育局出版「台北市的教育」攝影類主編。
　　● 受聘 2004 年台北市政府主辦「台北之美」攝影比賽評審委員。
　　● 受聘中國跨世紀文化藝術大百科全書聯席主編。
　　● 受聘台灣省立美術館主辦中華民國七十九年攝影展覽籌備委員。
　　● 受聘全國大專院校影賽評審委員。
　　● 受聘柯達「美之頌」全國影賽評審委員。
　　● 受聘華視「春在中華」、「光輝十月」全國影賽評審委員。
　　● 受聘宜蘭縣立文化中心地方美展攝影類評審委員。

- 受聘基隆市立文化中心地方美展攝影類評審委員。
- 受聘新竹市立文化中心地方美展攝影類評審委員。
- 受聘新竹縣立文化中心地方美展攝影類評審委員。
- 受聘苗栗縣立文化中心地方美展攝影類評審委員。
- 受聘台中縣立文化中心地方美展攝影類評審委員。
- 受聘台南縣立文化中心地方美展攝影類評審委員。
- 受聘花蓮縣立文化中心地方美展攝影類評審委員。
- 受聘高雄縣立文化中心「縣長杯」賽評審委員。
- 受聘1999年苗栗國際假面藝術節攝影比賽評審委員。
- 受聘台北縣美術家大展攝影類籌備委員。
- 受聘彰化縣美術家聯展接力展暨地方美展攝影類評審委員。
- 受聘桃城美展攝影類評審委員。
- 受聘新莊市美展攝影類評審委員。
- 受聘基隆市文化中心展品審查委員。
- 受聘台北縣文化局展品審查委員、文化藝術人才貢獻獎評審委員。
- 受聘宜蘭縣文化局典藏品審查委員。
- 受聘內政部「關懷古蹟」攝影比賽評審委員。
- 受聘行政院光觀局主辦「台北燈會」全國攝影賽評審委員。
- 受聘中華民國金像獎攝影大賽籌備委員、評審委員。
- 受聘行政院新聞局主辦「台灣生命力」全國攝影比賽審查委員。
- 受聘國立歷史博物館主辦「牆」攝影比賽評審委員。
- 受聘青文出版社「好學生雜誌」主編（55.11.）。
- 受聘台北市教師研習中心出版藝術攝影教材主編（84.2.）。
- 受聘益新黑白藝術攝影聯誼會、桃青攝影學會、1993台北攝影節、上尚攝影聯誼會等顧問。
- 曾任中國攝影學會常務理事兼學術審議主委、研習班主任（三年）。
- 受聘台北縣中華攝影學會榮譽會長。
- 受聘中央研究院攝影社指導老師。
- 受聘中華攝影學會研習班教學組主委（三年）。
- 受聘公務人力發展中心攝影研習班教師（三年）。
- 受聘台北市教師研習中心攝影研習班教師（十年）。
- 受聘台北市立大同社區大學攝影研習班教師（三年）。
- 受聘台北市攝影學會「荷花」攝影研習班策劃、講師（五年）。
- 受聘新竹市教育局主辦「教師攝影研習班」策劃、講師。
- 受聘台北市教育局主辦「小學攝影營」策劃、講師。
- 受聘富士軟片北區攝影研習班策劃、講師。

- 受聘國立國父紀念館成人攝影研習班策劃、講師。
- 受聘佛光獎全國攝影比賽評審委員。
- 受聘中國廣播公司主辦「親情」全國攝影比賽評審委員。
- 受聘2000年奧林匹克運動與藝術大賽評審委員。
- 受聘郎靜山紀念攝影獎評審委員、顧問。
- 受聘曾虛白先生新聞獎攝影類評審委員。
- 受聘2002年經濟部主辦「綠色能源」全國攝影大賽評審委員。
- 受聘空軍藍天美展攝影類評審委員。
- 受聘高雄港務局攝影比賽評審委員。
- 受聘「千禧之愛」全球華人攝影大賽評審委員。

獲獎
- 1967、1968年獲台北攝影沙龍年度「優秀作家獎」連續兩年第一名。
- 中華民國第七屆全國美展（攝影類）第一名。
- 全省美展（攝影類）第26、28屆第一名，第30屆第二名、第32屆第一名。
- 香港中華攝影學會第三十二屆國際攝影沙龍（黑白照片組）獲國際攝影藝術聯盟（F.I.A.P）金牌獎。
- 港澳攝影藝術俱樂部第一屆國際攝影沙龍（彩色照片組）獲最佳兒童照片獎（公主杯）、最佳動態照片獎（亞洲攝影藝術聯盟杯）及國際攝影藝術聯盟優異獎。
- 香港九龍攝影學會第十六屆國際沙龍（黑白照片組）獲美國攝影學會（P.S.A.）金牌獎暨最佳動態現代音像杯。
- 1972年西德世運AGFA國際攝影比賽金牌獎。
- 1984年「佳能」亞洲國際攝影比賽（彩色照片組）第二名。
- 1987年第三十屆荷蘭世界新聞攝影獎（運動系列）第三名。
- 中國大陸第三屆國際攝影沙龍（彩色照片組）第二名。第八屆評委推荐獎。
- 台北市美展（攝影類）第四屆第一名、第九屆第二名。
- 教育部第一屆文藝創作獎（攝影類）第一名。
- 台北市攝影展覽（教育局主辦）第一、二、三名多次。
- 青溪新文藝金環獎（攝影類）金、銀、銅獎多次。
- 第二十二屆國軍文藝金像獎（攝影類）銅像獎。
- 救國團64年全國暑期青年自強活動攝影大賽第一名。
- 香港三十五米厘攝影研究會第二十五屆國際攝影沙龍（彩色照片組）獲美國攝影學會（P.S.A.）金牌獎及第二十六屆（黑白照片組）全套三十五米厘底片最佳作品獎。
- 獲1999日本IAP國際影展金牌獎。

- 獲 2003 年國立台灣藝術教育館主辦「第一屆全國優良藝術教材競賽」首獎。
- 獲聯合報、聯合晚報、自立晚報、民生報、國語日報、兒童日報、中華攝影周報、大成報、民眾日報、澳門日報、海峽攝影報、人生雜誌、靈鷲山有緣人、中國攝影、台北攝影、台灣攝影、高雄攝影、北縣攝影、聯藝攝影等月刊專欄介紹。
- 獲柯達可愛童年全國攝影大賽金牌獎。
- 獲台灣省主席杯攝影比賽金牌獎。
- 1993 日本 MINOLTA 攝影雜誌年鑑專欄介紹刊登 10 頁。
- 獲波蘭國家攝影雜誌特刊荷花作品九幀。
- 獲攝影天地雜誌 1993.11.台灣攝影家系列專欄介紹。
- 獲影像雜誌 1994.8.專欄介紹。
- 獲拾穗雜誌 1995.2.專欄介紹。
- 獲馬來西亞 1996 年第六期「攝影人雜誌」專訪。
- 獲 73 年行政院頒第一等服務獎章。
- 獲台北市立美術館刊訊（第 68 期）專欄刊登。
- 獲佛光山普門雜誌 1997.12.專欄介紹刊登 6 頁。
- 獲慈濟電視台專訪介紹 40 分鐘（86.11.24 播 3 次暨國外巡迴轉播）。
- 獲佛光普照電視台專訪介紹 30 分鐘。
- 台北市建城 120 週年攝影類（前輩）攝影代表接受市府專訪刊登專集。
- 另參加國內外攝影比賽獲獎杯、牌等共四百餘座，獎狀、入選證等共三千餘張，暨攝影友會、社團等評審數百場次暨講座數百場次。

榮銜
- 中國文藝協會第十五屆文藝獎章「攝影藝術獎」得主。
- 台灣省文藝作家協會第十五屆中興文藝獎章「攝影藝術獎」得主。
- 中華藝術攝影家學會榮譽高級會士（Hon . FCAPA）。
- 中國攝影學會榮譽博學會士（Hon . FPSC）。
- 台北攝影學會榮譽博學會士（Hon . FPST）。
- 台灣攝影學會榮譽博學會士（Hon . FPST）。
- 中國藝術攝影協會榮譽博學會士（Hon . FCAPA）。
- 愛心攝影學會榮譽博學會士（Hon . FELLOW）。
- 新加坡彩色攝影學會榮譽博學會士（Hon . FSCPS）。
- 羅省香港攝影學會榮譽博學會士（Hon . F.HKPS）。
- 香港三十五米厘攝影研究會國際影展榮譽展覽者（S.E. 35mm PS）。
- 中華藝術攝影家學會高級會士（F . CAPA）。
- 中國攝影學會博學會士（F.PSC）。

- 台北攝影學會博學會士（F.PST）。
- 香港三十五米厘攝影研究會博學會士（F. 35mm PS）。
- 美國紐約攝影學會博學會士（F.PSNY）。
- 美洲亞洲藝術學會博學會士（F.ASAA.F.PSC）。
- 榮頒中國 20 世紀專業領域貢獻大獎。
- 國際影藝聯盟永久會員、美國攝影學會會員。
- 中國文藝協會會員。
- 中華民國青溪新文藝學會發起人。
- 中華藝術攝影家學會發起人。

展覽
- 1991.7.台北市立美術館邀請展出「顏倉吉攝影展」。
- 1992.1.台灣省立美術館邀請展出「顏倉吉攝影展」。
- 中華民國全國美展（攝影類）歷屆免審邀請展。
- 全省美展（攝影類）歷屆免審邀請展。
- 中華民國七十四年當代美術展（攝影類）邀請展。
- 台灣省立美術館主辦「中華民國七十九年攝影邀請展」。
- 1992.12.國立國父紀念館邀請展出「歡樂童年」攝影個展。
- 1993.7.台南市立文化中心邀請展出「顏倉吉攝影展」。
- 1993.7.新竹市立文化中心邀請展出「顏倉吉攝影展」。
- 應邀參展台灣省立美術館主辦「全省美展四十年回顧展」。
- 應邀參展台灣省立美術館主辦「全省美展五十年回顧展」。
- 應國立國父紀念館邀請參展該館審查委員作品聯展。
- 2001 年應國立國父紀念館之邀假中山國家畫廊展覽「顏倉吉艋舺龍山寺攝影個展」。
- 應邀華視攝影藝廊展出「顏倉吉攝影個展」。
- 應邀國道局專程赴北部第二高速公路工程施工實況攝影暨展覽。
- 應邀國立歷史博物館舉辦「中國母親花萱草花藝展」專程赴台東實地攝影暨展覽。
- 國立台灣藝術教育館舉辦「春滿人間」、「四季美展」、「己卯兔年名家畫兔特展」邀請展。
- 應邀海峽兩岸藝術攝影聯展假國立國父紀念館及台灣省立美術館展出。
- 應邀行政院新聞局舉辦「台灣映象」攝影展暨歐洲國家巡迴展。
- 1995.2.國立台灣藝術教育館邀請展出「台北植物園印象」攝影個展。
- 1995.6.國立國父紀念館舉辦「中國百人影展」邀請展。
- 應邀台北市教師研習中心展出「黃山一日遊」、「台北植物園印象」攝影展。

- 「長青攝影俱樂部影展」邀請展。
- 「鄉土文化攝影群影展」聯展。
- 「千禧攝影俱樂部影展」邀請展。
- 應台北攝影學會榮銜邀請展。
- 內政部編印「有禮走天下」書籤，提供乙套十二幅作品。
- 1995.11.18.應新加坡彩色攝影學會之邀專題演講、攝影個展。
- 作品曾在美國、英國、日本、韓國、中國大陸、新加坡、香港、澳門、波蘭、西德、西班牙、荷蘭、印度等國家展出。
- 應金車教育基金會主辦「海峽兩岸攝影展」提供「黃山一日遊」作品三十件。
- 應日本京都國際聯盟邀展「兒童專題」、「台灣建築之美」各十幀。
- 1996.7.6.台北市教師研習中心新建大樓落成典禮，應邀展出「荷之頌」攝影展 100 幅。
- 1996.3.17 應邀國語日報舉辦全國作家新春聯誼會暨文藝作品展提供「學童活動」作品二十件暨 1996.8.16 應邀專題演講。
- 1996.10.台北市立美術館邀請展出顏倉吉「荷之頌」攝影個展。
- 1997.3.8.應邀台灣電影文化公司舉辦台灣本土名家攝影展－「兒童」攝影個展。
- 1997～1998 全省十九個縣市立文化中心邀請展出顏倉吉「荷之頌」攝影巡迴展。
- 提供慈濟「佛光文化藝術館」荷花攝影作品 66 件義賣展出。
- 提供佛光山普門雜誌荷花攝影作品 110 件與讀者結緣。
- 應邀台北市老松國小建校百周年展出「我愛老松」攝影作品 60 件。
- 應邀台北市大同社區大學假中山捷運站藝廊展出 36 件作品。
- 1998.9.應邀台北捷運公司展出「荷之頌」攝影作品 100 件，並展畢全數捐贈台北捷運公司於淡水線各站藝文走廊巡迴展覽、典藏。
- 應邀中華民國國慶籌備委員會拍攝 85-86 年國慶大典，暨製印 86、87 年月曆。
- 受聘拍攝國立國父紀念館景觀製印明信片乙套 11 張。
- 受聘拍攝台北市立松山高級中學景觀製印明信片乙套 11 張。
- 受聘拍攝台北市立建成國中景觀製印明信片乙套 11 張。
- 1996～1997 兩年提供佛光山佛光雜誌社出版「星雲大師講」封面 24 幅。
- 台北市攝影月刊「理事長的話」連續發表四年（80.4～84.3）。「習作叢談」圖文連續發表四年（84.4～88.3）。「攝影技術」圖文連續發表四年（88.4～92.3）。
- 青年日報「攝影週刊專欄」特約作家。
- 應邀參加 2001 年名家攝影大展。

- 2002.7.應澳門攝藝會邀請參加「資深攝影家」聯展。
- 2004 年應國立歷史博物館之邀參加「千禧之愛海峽兩岸攝影家聯展」。

著作
- 兒童攝影（星光出版社發行）。（70.1.）
- 顏倉吉攝影集（個人發行）。（80.3.）
- 顏倉吉攝影展（台灣省立美術館發行）。（81.1.）
- 百荷之美（慈濟文化出版社發行）。（1993.4.）
- 顏倉吉荷之頌攝影集（個人發行）、（瑞成書局發行）。（85.10.）
- 兒童益智遊戲（青文出版社發行）。（55.10.）
- 艋舺龍山寺攝影集（黃種煌董事長發行）。（88.12.）
- 抓住最生動的一刻（星光出版社發行）。（2003.1.）
- 顏倉吉黑白攝影典藏作品集（個人發行）。（2006.5.）

典藏
- 國立國父紀念館。
- 國立台灣美術館。
- 台北市立美術館。
- 高雄市立美術館。
- 國立台灣藝術教育館。
- 台北捷運公司（荷之頌 100 幀）。
- 艋舺龍山寺文化廣場（龍山寺 100 幀）。

光輝榮耀，全家分享。

博君一笑，長相隨伴。

紀成果，琳瑯滿目。

錄一君，滿目。

7

目錄

農舍一隅 1966.三峽
農家印象 1967.關西
思古幽情 1968.三峽
恩愛老伴 1968.三峽
纏足 1964.新店古厝
小狗與小貓 1965.三峽
斤斤計較 1964.艋舺市場
豐收 1965.北港
香火鼎盛 1975.艋舺龍山寺
跪拜 1975.艋舺龍山寺
虔誠 1974.艋舺龍山寺
昔與今 1964.艋舺龍山寺
繞佛祈願 1975.艋舺龍山寺
晨操 1966.台北植物園
老當益壯 1966.台北植物園
橄欖球賽（連作） 1987.士林（百齡橋下）
橄欖球賽 1987.士林（百齡橋下）
護旗 1980.台北中山堂廣場
慶祝臺灣光復節 1980.台北中山堂廣場
擱淺碧潭 1973.碧潭
淡水夕照 1971淡水
承恩門 1977.台北北門
台北車站 1962.台北
林安泰古厝 1968.台北
新光三越摩天大樓 1993.台北
大都市的晨跑 1970.台北仁愛路圓環
路跑 1970.台北仁愛路與敦化路口
慶典之夜 1998.台北
送別 1974.台北老松國小
洗船 1963.南方澳
一竿在手 1968.五股
漁夫晨渡 1968.五股
樂不可支 1974.台北兒童樂園
修鞋的人 1967.新店街頭
無名英雄 1970.台北
白衣天使 1970.台北護專

豐收 1975.澎湖
單桿特技 1971.台北青年公園
樂不可支 1973.台北體育館
哺育 1963.自宅
普施光明 2004.台北善導寺
食 2004.台北善導寺
溫馨洋溢 2004.台北善導寺
拆除中華商場 1992.台北市中華路
中華路風貌 2003.台北市中華路
聖火進場 1964.台北體育場
空中翻滾 1965.老松國小
飛天勇士 1965.台北體育場
猛然一越 1965.台北體育場
勁力十足 1970.金山海邊/1962.老松國小
大自然的雕塑 1975.野柳
一馬當先 1964.新竹八尖山
滑技堪佳 1974.烏來
奮力前進 1965.合歡山
健行 1970.合歡山
勇往直前 1962.烏來
強棒出擊 1970.桃園
矯捷身手 1970.桃園
水車（連作） 1967.三重
三輪車 1960.台北
舞（系列） 1968/1973/1975.國父紀念館
建設 1970.五股
龍舟競賽 1975.碧潭
龍舟賽 1971.宜蘭二龍村
祭典盛況 1973.台北/1969中壢
愉快的磚廠（連作） 1964.林口
白鷺 1972.宋屋/1969.五股/1971.關渡/1972.宋屋/1971.關渡
淡水線上最後列車（系列） 1988.淡水–台北

壹、歡樂童年篇

不論種族、不論國家，每一名新生嬰兒的降生，都會爲世界增添了歡愉，因爲在人類社會中最寶貴的資源，不是石油，也不是金錢，而是兒童。

兒童是國家民族的幼苗，因此，任何國家對兒童所投注的心力都是不遺餘力。

過去農業時代裡，所得收入有限，而且「多子多孫多福氣」的觀念極深，家中子女眾多，以致生活水準十分低落；例如就「穿著」來說吧，一件衣服往往兄姊穿完再給弟妹，要想擁有一件全新的衣服，也只有等到過新年。

現在的兒童則不同，由於台灣經濟起飛，社會繁榮，國民的生活水準亦隨之提高，身爲父母掌上明珠的兒童們所能享受的生活，日漸充裕而完美，自然絕非過去兒童所能比擬的。

如果您身邊有一本家庭舊相簿，不妨拿出來看看自己小時候的模樣，和其他小朋友的姿態相比較，也許有一些照片會使您發噱，不覺啞然失笑，因爲當時的您，天眞純樸，看起來傻傻的，憨厚無比。

由於擔任兒童教育工作，佔了天時地利的關係，天天與兒童生活在一起，學童的天眞神態，可愛的笑容，隨時隨地可發現到最美麗的時刻，內心不由得激起了一種想法，何不把學童們純潔、天眞、無憂無慮的生活拍攝下來，讓他們的父母，以及社會上的人都能欣賞到他們寶貴美好的一面，也能讓多采多姿的歡樂童年，留下永恆美麗的回憶！

快樂時光　　1967.林口

　　無論時光飛逝多遠，每一個人都應該擁有一塊保持童貞不變的心田。當彼此有著相同的回憶，你高興時，我開懷大笑；我傷心時，你與我同悲。這真是一段令人回味無窮的快樂時光啊！

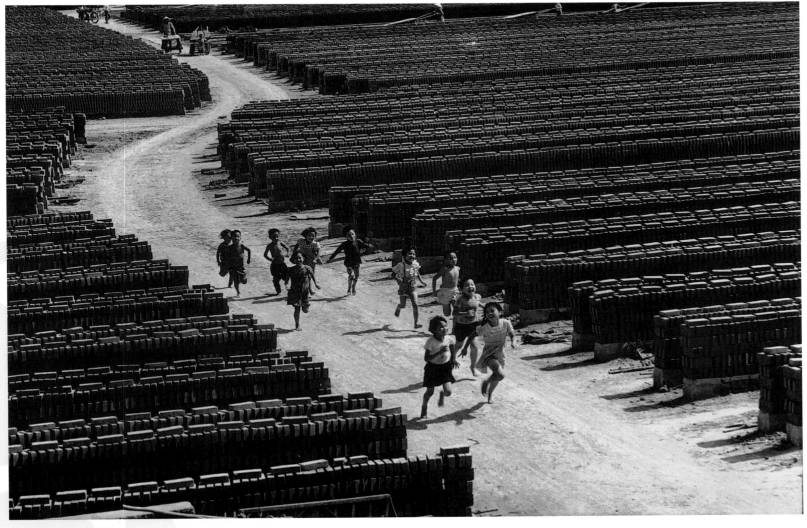

愉快的曬磚廠　　1967.林口

　　一塊塊磚，整整齊齊地重疊排列，說是規律，也可說是一成不變。正巧一群活潑可愛的孩子們，奔跑其間，使得一靜一動的衝突極為搶眼。

　　細看孩童，個個展露歡顏，邁開雙足飛奔。好像拋開過去，奔向未來。而磚廠的過去、現在、未來，也好似在孩童們的奔跑間，由興盛逐漸頹廢、消失。

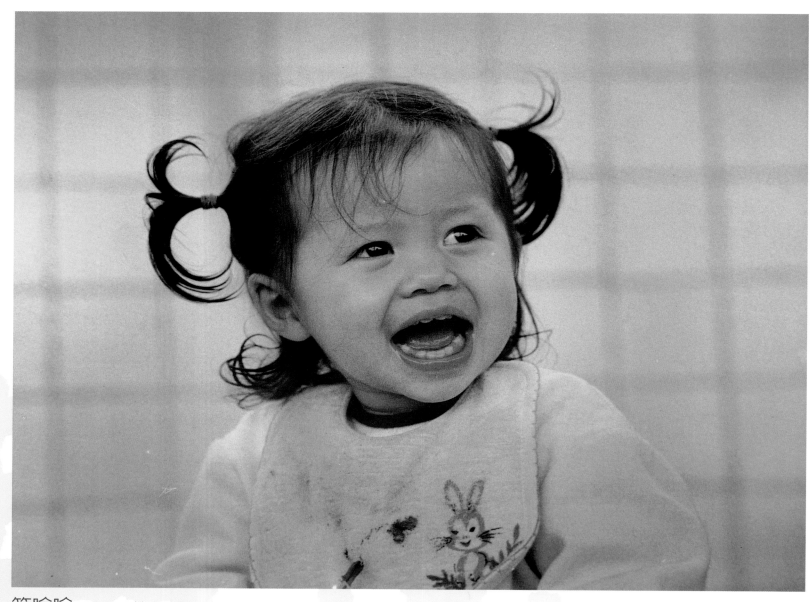

笑哈哈　　1974.基隆公園

　　哈哈哈！你們猜我爲什麼那麼開心呢？
因爲，我看見我的媽咪是全世界最漂亮的美
人，我發現盆栽裡頭住著小精靈，我還知道
小狗會唱歌噢──你不相信？所以大人都沒
辦法笑得像我這麼開心呀！

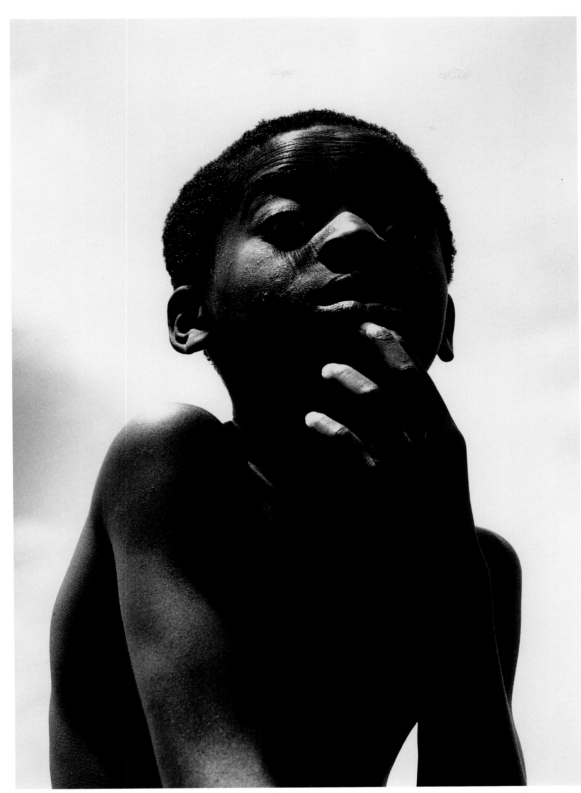

無所寄託　　1968．台北天母

（如果在東非裂谷的邊緣）

他看見了饑餓的威脅或生命的空洞嗎？

（如果在歐洲、美國或其他地方）

他是以疑惑的眼神看異鄉人看他？

亦或以天使般的童心觀察這個不屬於祖先的新世界？

（如果在未來）

希望他不再為自己的膚色而茫然

觀望廟會　1963.萬華

　　抱著心愛的玩具、吃東西、閒逛街，小女孩表情悠哉，無論抱著的是大同寶寶或芭比娃娃，無論吃的是古早味零嘴或義式冰淇淋，無論逛的是廟會或東區，從前的純樸女孩與七年級的Woman　girl一樣喜歡小小甜甜的幸福。

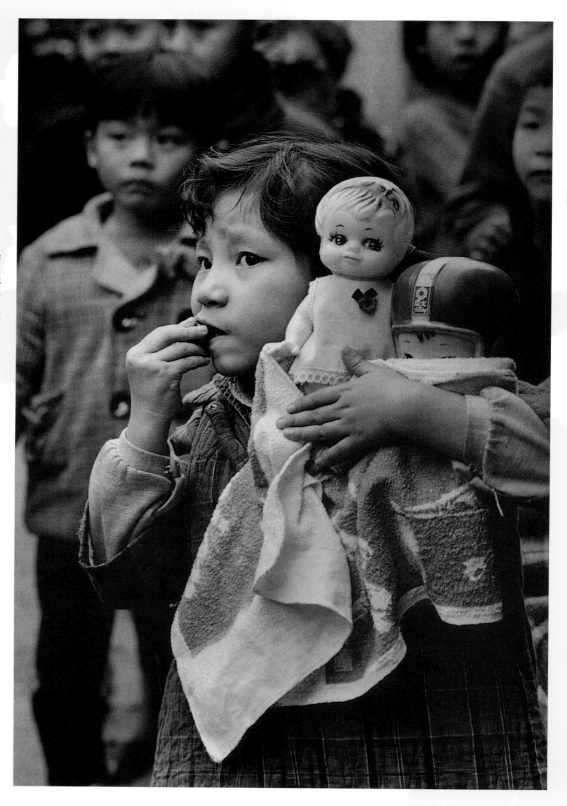

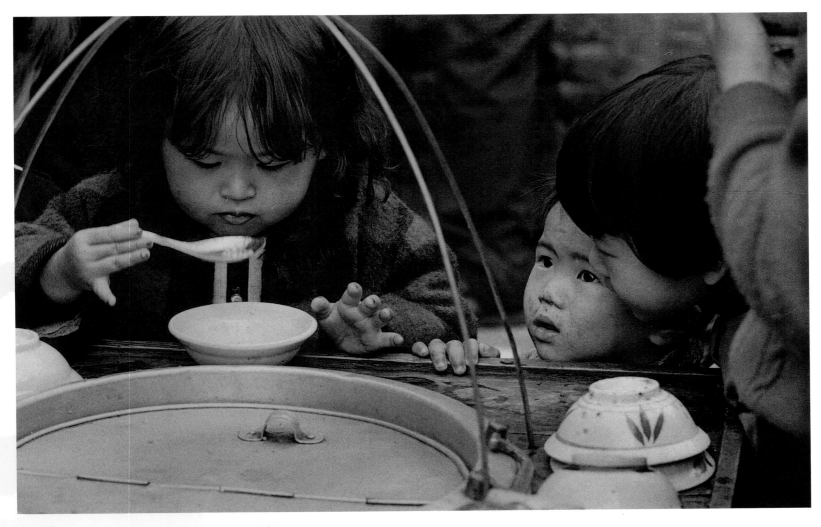

顏倉吉

黑白攝影典藏作品集

渴望美食　1967.萬華

　　小男孩用「我也好想吃」的渴望眼神望著
享用豆花的姐姐，在小孩子如豆花般潔白柔嫩
的心靈中，簡單的事物似乎就變得好珍貴、好
期待、好幸福呢！

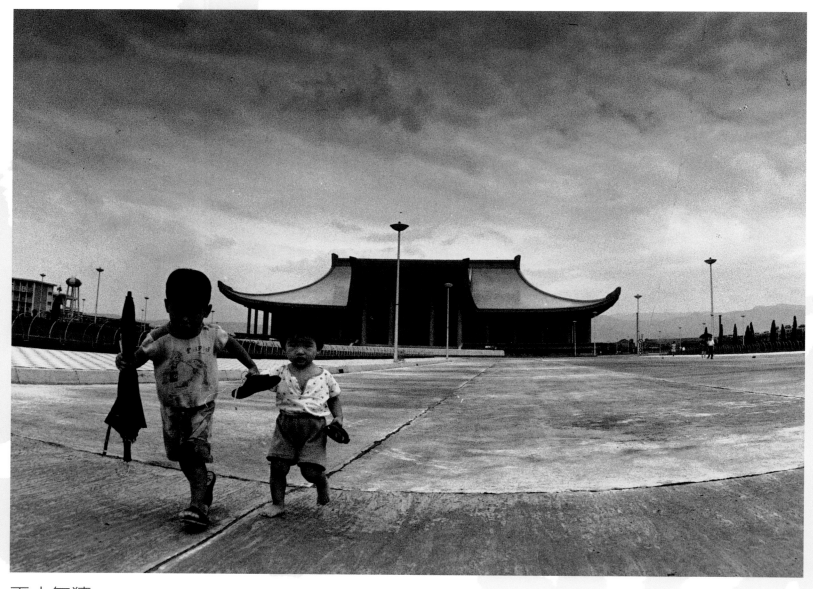

兩小無猜　　1978.台北國父紀念館

　　翻閱朦朧回憶，許多人都曾經擁有兩小無猜的兒時玩伴吧！時光飛逝就像小孩奔跑的腳步，一去不回頭；小玩伴終有一天分道揚鑣，但如照片般不可磨滅的，是人生初期結伴而行的那一小段旅程。

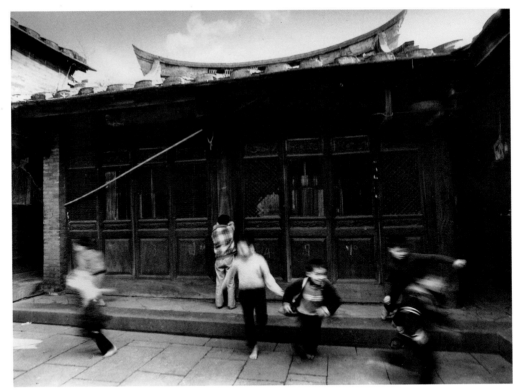

布袋跳高　1965.五股

　　奮力一躍的瞬間──高大屋宇變得低矮，影子離腳跟愈來愈遠，布袋像一只熱氣球，要滿載歡樂飛上那羽絨似的雲端。

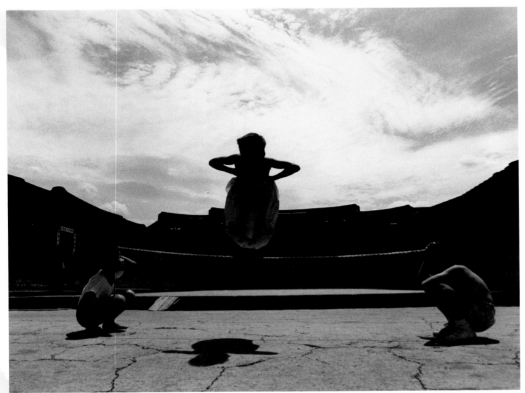

捉迷藏　1970.林安泰古厝

　　捉迷藏在印象中是很普遍的遊戲，可是我小時候幾乎沒玩過幾次，大概是到了我們的年代，住家、校園都沒有像古厝那樣廣大而曲折的躲藏空間吧！不過，現代人很會藏在疏離的外表下，所以我每換一個新環境、要交新朋友的時候，往往得主動當鬼；當被我找出來的人靦腆一笑，捉迷藏結束了，但更有趣的才正要開始呢！

姊弟倆提水　1963.三峽

嗯，我不知道以前的人是怎麼稱呼
這玩意兒的……應該不是叫幫浦。古
早生活、勞動大眾的題材，這幅作品讓
我聯想到米勒的畫作，在這類畫面裡，
大汗淋漓的農婦散發聖母般的光輝，皮
膚粗黑的提水小姊弟也可以流露天使般
的純真。現代都市裡沒有水井了，不知
何時會有攝影家、畫家捕捉人們用感應
式水龍頭的動作？

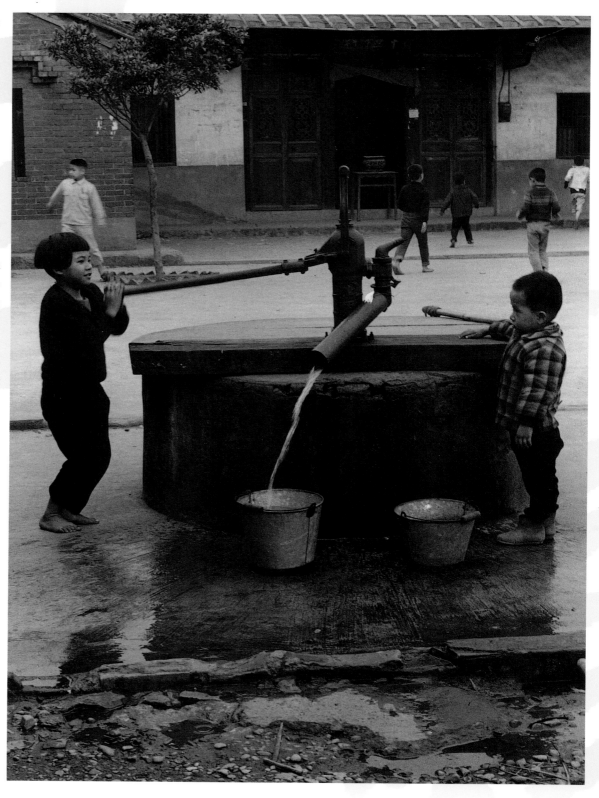

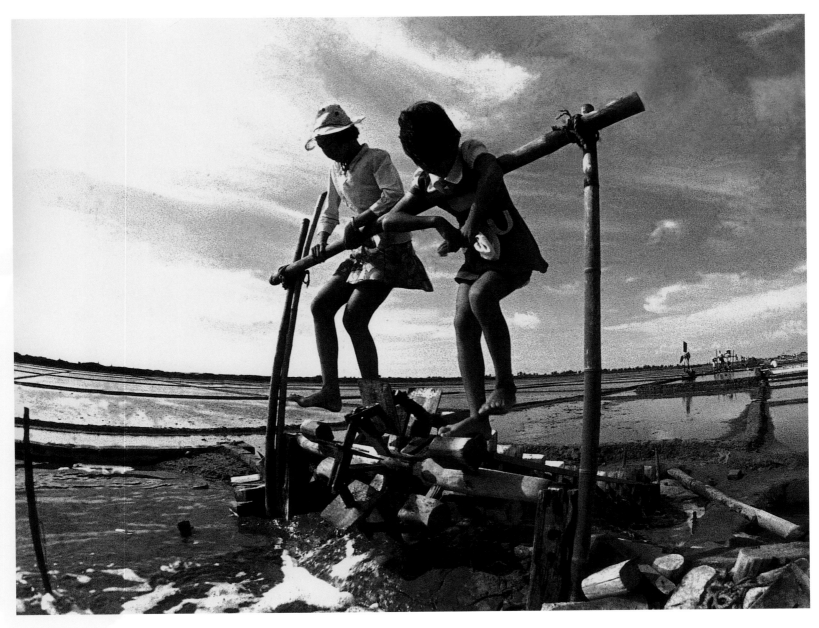

踩水車的女孩子 1965.台南鹽田

　　當偏低的地平線營造出仰望視角，觀者不再
是貴族般地俯視勞動大眾，而是信徒般仰視我們
的主角，生活周遭的勞動者。若荷蘭的花田間有
香風轉動風車；鹽田女兒的汗水及纖足，亦如春
風般使水車運轉。

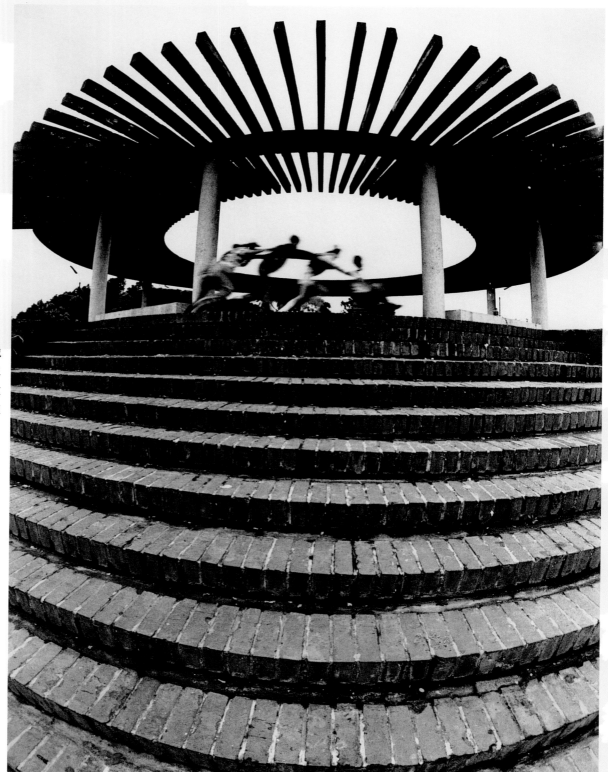

嬉戲 1969.桃園虎頭山

　　看到這一幕，會聯想到什麼呢？
我會想到歡樂嬉戲和摩天輪；古希臘
的大劇場；奇幻小說中描述的時光之
輪或奇妙建築；甚至派對上的多層大
蛋糕⋯⋯簡單的圓弧元素，經過取
景與濃縮，形成華麗的視覺效果。

歡天喜地　1970.林安泰古厝

　　攝影在某個程度上只是捕捉真實，但我的主觀感覺，卻覺得這幅作品隱藏了富層次的暗喻。畫面裡，最近處是一群玩耍的小孩，其後有兩個親密嬉戲的，稍遠有一個在觀望，盡頭門外則有一個宛在畫框中的小小身影。彷彿人生：有處於群體社會中的時候；有和幾個交心朋友結伴的時候；有旁觀者清的時候；也有獨自一人的靜謐時分。視覺上的層次美感，氛圍上歡樂與靜好並存的平衡感，皆使這幅作品充滿如詩的韻味。

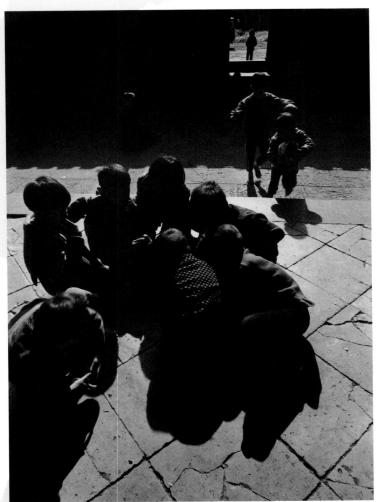

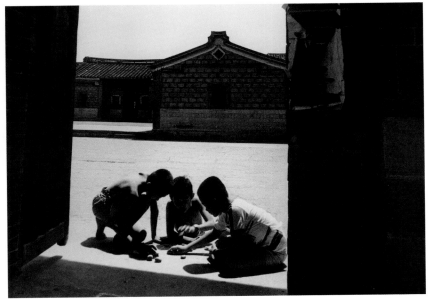

日正當中　1965.五股

　　這個畫面，像是通過一條黑暗的隧道，驀然望見記憶的入口處日正當中，陽光下沒有髒空氣和水泥叢林，打赤膊的孩子玩著簡單遊戲，典雅而陳舊的院落裡隱藏更多樸實的家具與親切的人們。

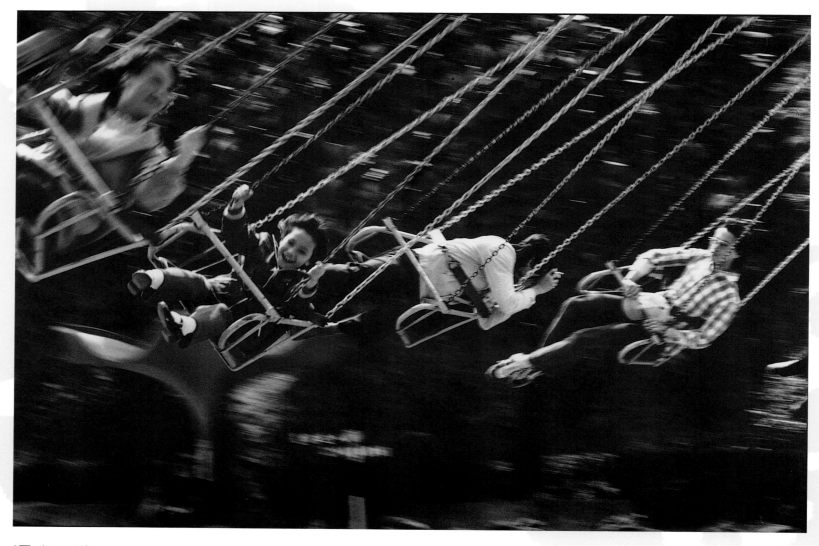

盪向天邊　1970.台北兒童樂園

　　看到這幅照片，應該就會想到以前的兒童樂園，這是很多台北人的共同回憶。在電動旋轉鞦韆的快速迴轉中，小孩驚奇的快樂尖叫、戀人幸福的溫馨照相，盪向天際，自由飛翔的，是那一處純真又美麗的心靈吧！

吹號 1967.台北體育場

　　童子軍組成的軍樂隊，正雄糾糾氣昂昂地吹號，聲音響徹雲霄，呈現出喇叭與藍天白雲交織令人震撼的畫面；這可是他們經年累月的苦練結果，而在瞬間燃燒、光芒四射的，讓我們的世界更加美麗、更加豐富。

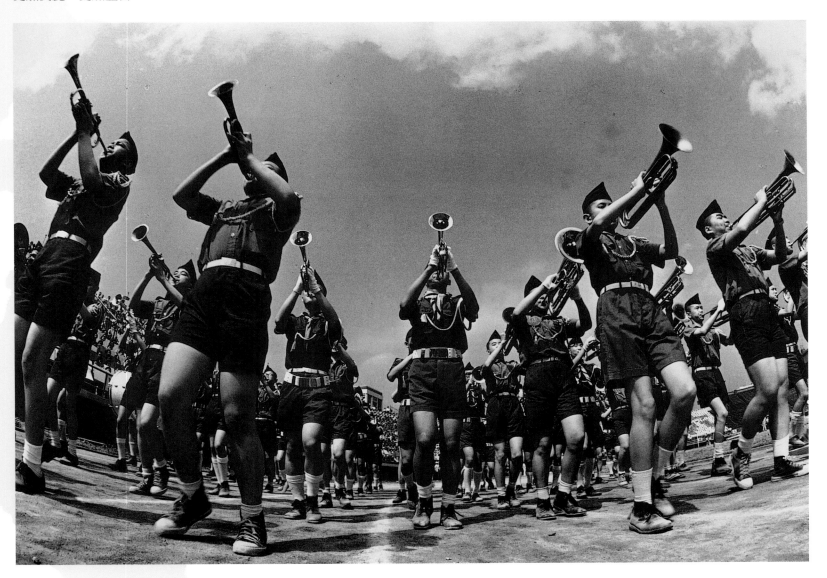

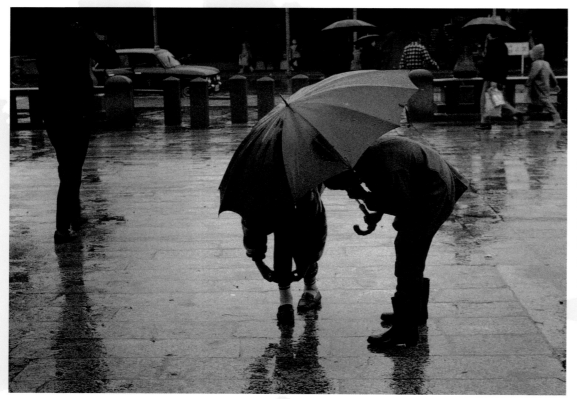

哥倆好 1963.艋舺龍山寺

　　我看到這幅照片的第一個念頭是：哇，好久沒有看到雨鞋了！依稀記得當我年齡還在個位數字的時候，穿著雨衣雨鞋的小學生，喜歡一腳踩進水窪裡的彩虹；現在，除了清潔隊員或菜市場小販，幾乎看不到人穿雨鞋了。溼地上、鏡頭中、映著的，是身影，是生活，也是歲月。

英姿颯爽 1975.總統府廣場

　　炎日下，被曬燙的大地上，他們的軀體萎縮，意志茁壯，有如胡楊樹屹立於荒漠風沙，當真是英姿颯爽。

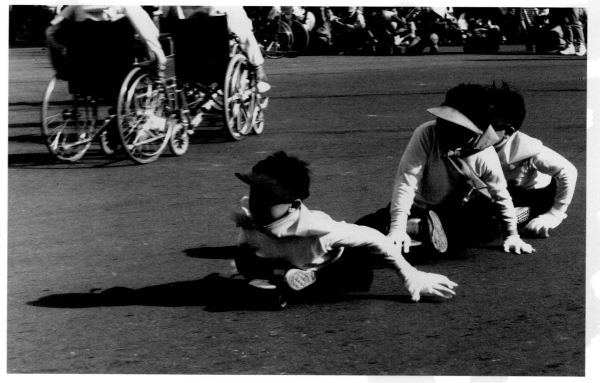

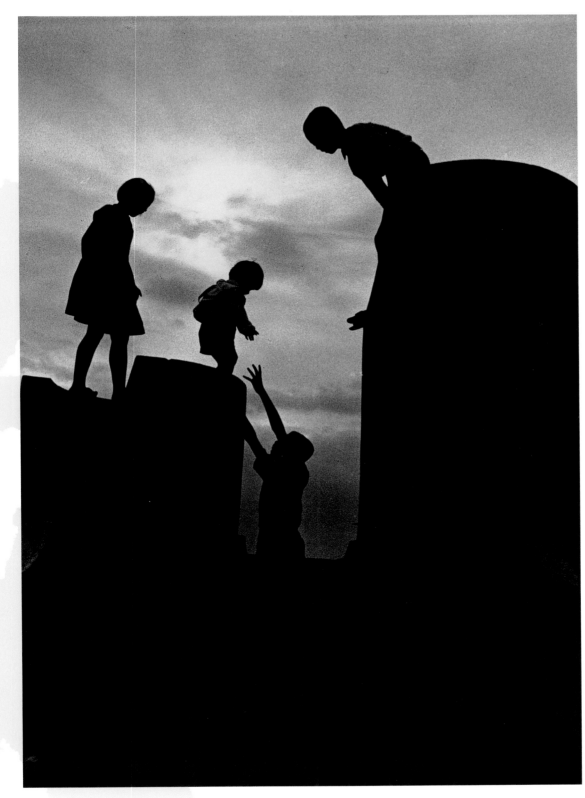

公園偶拾　1964.台北

　　鮮明的照片可作爲捕捉瞬間的記
錄，但逆光攝影則又別具美感，彷彿
剪影般神秘、彷彿教堂玻璃畫般瑰麗、
彷彿一種喚起回憶的情調。紅塵滾滾，
依舊閃爍著的是赤子之心，純淨如天光
雲彩，孩提時代的輪廓多麼清晰。

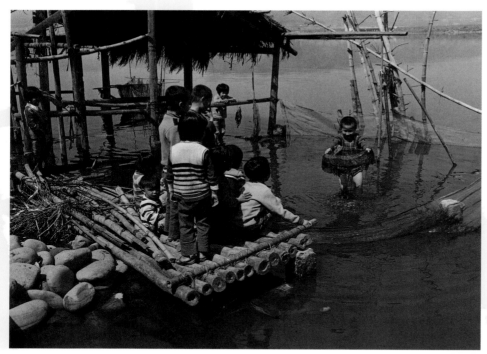

撈蝦摸魚　1966.五股

　　時光拉回五十年代的淡水河，撈魚的漁夫，會在河邊搭建簡陋的茅屋，以防止日曬雨淋。小孩就愛趁大人不在的時候，學學撈魚過過癮，那逗趣的神情，眞是無憂無慮，物質雖然匱乏，但是精神上總是很容易滿足的啦！

渡船頭　1966.五股

　　不同的文化背景產生不同的藝術內容。純西方式的繪畫，通常構圖豐富而充滿色彩，就算描繪一大片天空，也是極明朗的藍天白雲、極瑰麗的朝霞夕照、或極駭人的風起雲湧，總之感覺像戲劇，是一種「滿」的美感。此幀作品則有著中國水墨的意境，茅舍枯竹、漁網扁舟，無波水面和淡淡天色相連，感覺像詩，是一種「空」的美感。

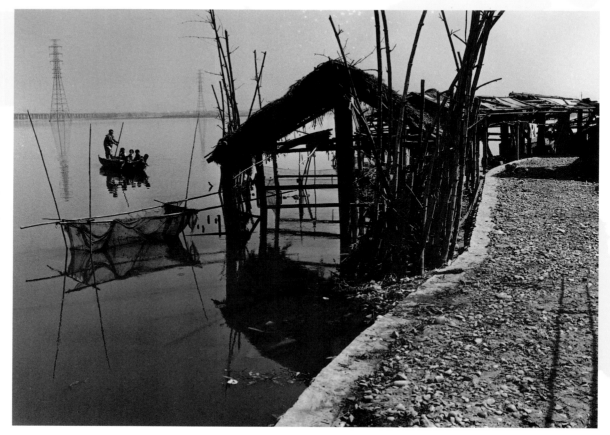

蓮花池畔的校堂

中華民國五十五年，本校學生總數達到一萬一千一百一十人的最高峰。萬名學生參加升旗典禮的壯觀景象，實令人嘆爲觀止。因此時常成爲行政院新聞局拍攝之取材對象，爲當時對外宣揚我國文化建設之最佳題材。

本校每年均舉辦大規模表演性的全校運動大會。老師們的熱心教導，兒童們的專心表演，積極進取的精神，朝氣蓬勃，生生不息。校友、家長及社會人士的鼎力襄助，與社區民眾打成一片，顯示優良傳統的特色，更可見得「自強不息、爲求優、行求良、身愈壯、志愈強，老松子弟國之棟樑」。

本人有幸，服務於老松國民小學四十載，業已於民國八十二年八月榮退。朝朝暮暮、與兒童們生活在一起，四十年來看著他們的成長、茁壯。老松國小的點點滴滴、一草一木，歷歷在目、瞭如指掌、銘記在心。

獻身教育、獻身老松、獻身攝影，在無數底片中，爲老松留下了無數的珍貴鏡頭與畫面，爲後世垂範，並引以自豪。心想也自嘲：「我以老松爲榮，老松以我爲榮。」

蓮花池或稱蓮花陂，清同治十年間（公元一八七一年），在艋舺新街後即有蓮花池。水域甚廣，魚鳧飛躍，旖旎風光，樓台亭榭，閣欄珠簾，詩人墨客，聚會吟唱之處。日本佔領台灣之後，池水漸涸，日人乃徵召民夫，將池填平，轉售商人建屋。至民國五年已無遺跡可尋。舊址在今學校現址——蓮花池畔校堂即緣起於此。

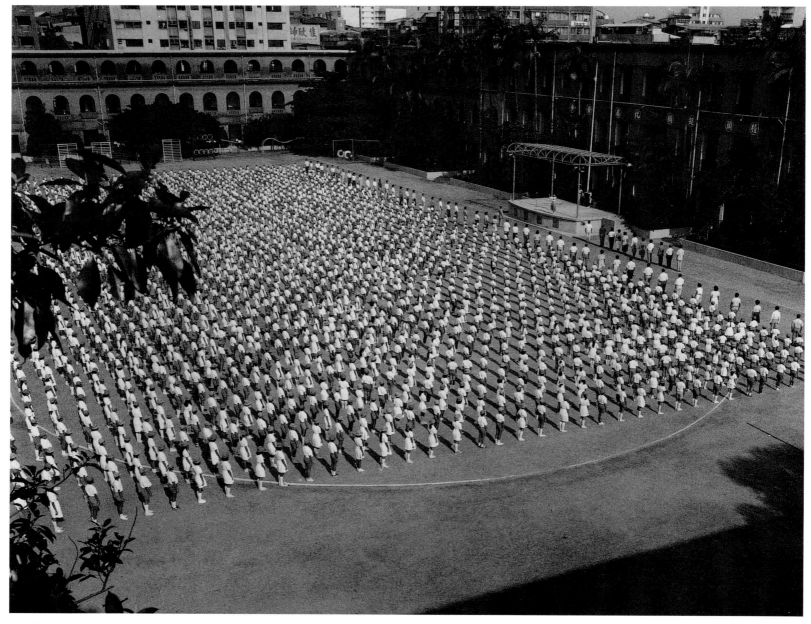

升旗典禮 1962.老松國小

　　我真喜歡母校老松國小的拱形大窗,有羅馬建築的味道。眾學生的行列,遠眺卻似棋盤,每個人皆如一顆小小的棋子。然而,離開整潔安定的羅馬,進入更遼闊、燦爛、迷人、蠻荒的世界,這局棋才開始下,有些人是關鍵、勝利的棋子,有些人是被吃掉的棋子,還有更多的是無足輕重又不可或缺的小棋子。

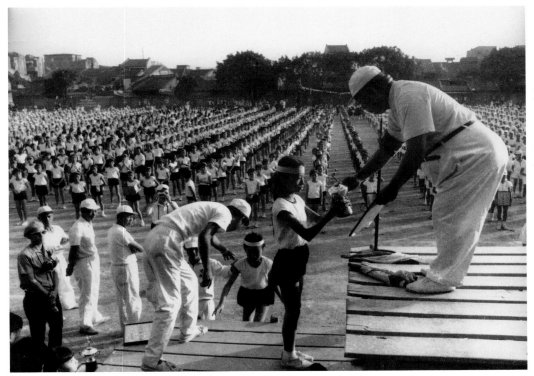

頒獎　1967.老松國小

　　這是很久以前的老松國小，猶是沙地的操場與因陋就簡的司令台，接受頒獎的學生，神情莊重嚴肅；到了我就讀的時候，我們這些小孩上台領獎，總是帶著或靦腆或大方的笑容，唯恐被誤以為驕傲似的。不過，面對榮譽，無論表現的是敬意還是親和，都很可愛。

進場　1969.老松國小

　　厭煩了太混濁的空氣，過膩了太自我的生活。去小學的運動會湊湊熱鬧吧！數大便是美、秩序中青春躍動的美感，彷彿烏托邦現於凡塵。

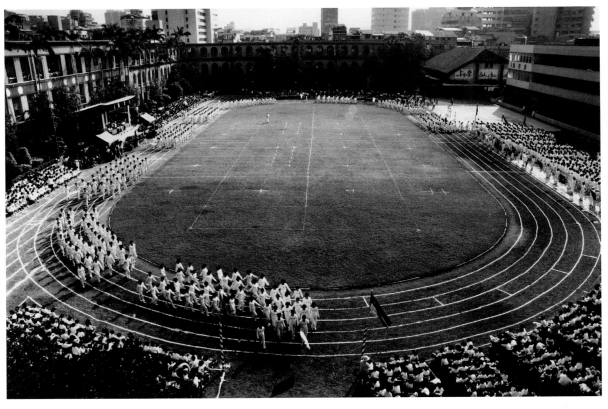

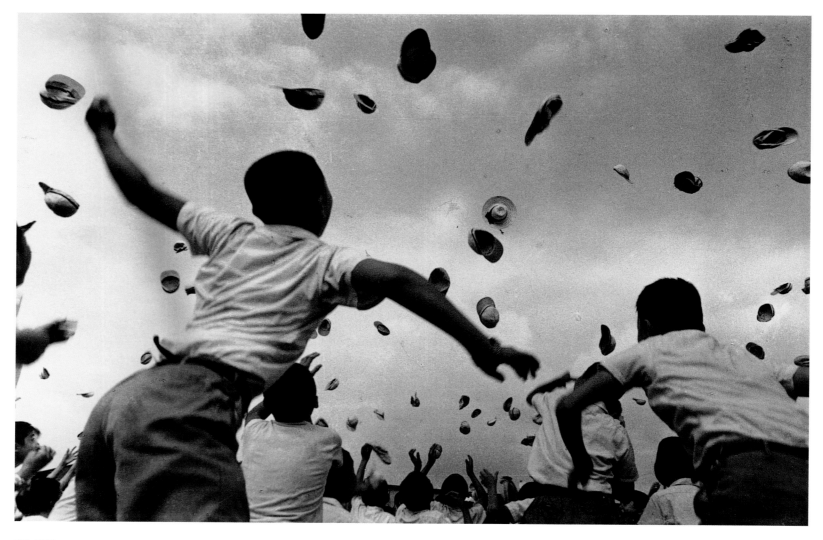

歡呼　1965.老松國小

在歡呼中，眾人的帽子拋向高高的天際，

已分不清是你的、我的或是他的帽子，

朋友！飛向天空的——

是一個個不同的容貌與笑顏，

是一個個不同的過去與未來，

是一個個不同的成長與理想，

讓我們攜手遨遊飛翔。

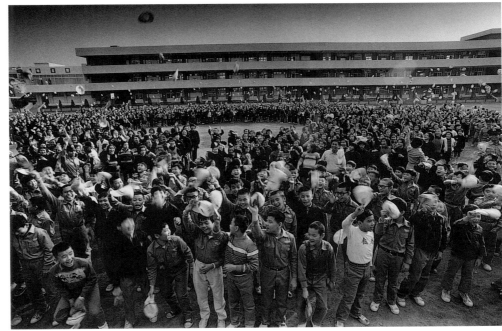

歡欣鼓舞　1965.老松國小

此起彼落的帽子如拋灑的鮮花、氣球般繽
紛，地上交織的人影也像魔毯一樣，載著這些
開心地快要飛起來的人，真想知道他們的快樂
源頭是什麼呢？

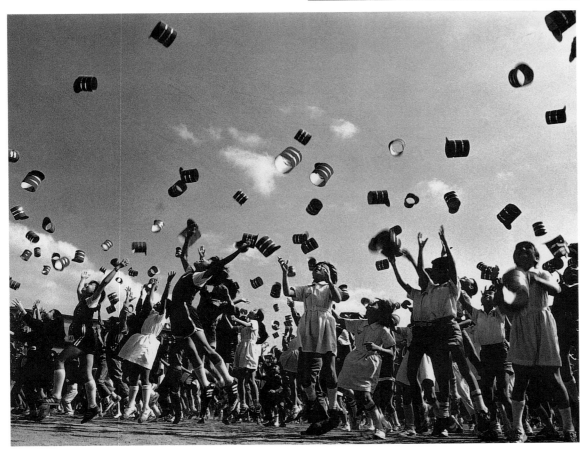

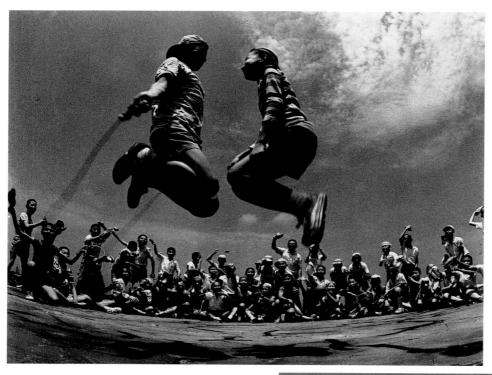

歡樂童年　1965.老松國小

　　廣角鏡頭拍出圓弧的地平線、飛揚的制
服裙、髮辮與跳繩的曲線……在同學的歡
笑中，女孩子洋溢青春甜美，男生則展現健
康活力。鏡頭仰視二位跳躍的小主角，我亦
仰望，無憂無慮的童心和廣大溫柔的穹頂。

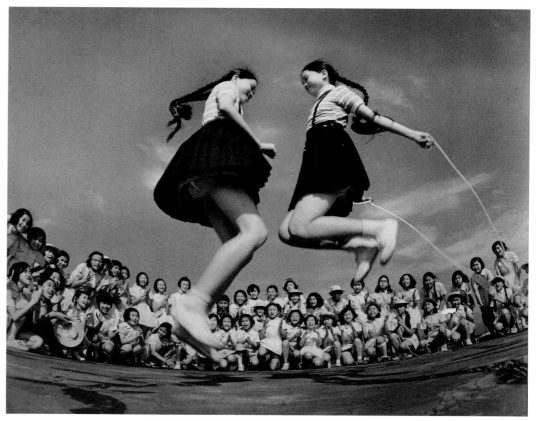

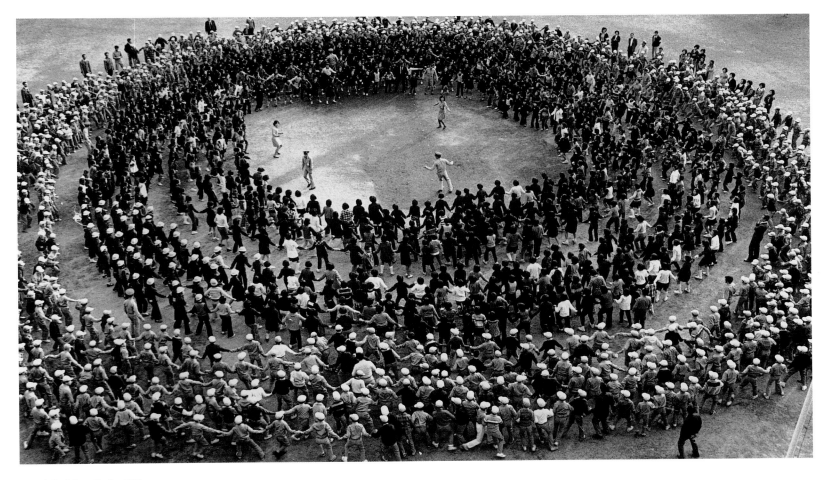

團結就是力量　1962. 老松國小

　　團結就是力量，愈多人的團結就形成愈無限的力量。如果不僅限於小學生的遊戲，如果不僅限於草地上的圓圈，如果所有的人們，能不分種族、宗教、性別、文化，互相伸出溫暖的心靈之手，世界就不會有那麼多無力挽回的遺憾。

蓮花池畔的校堂

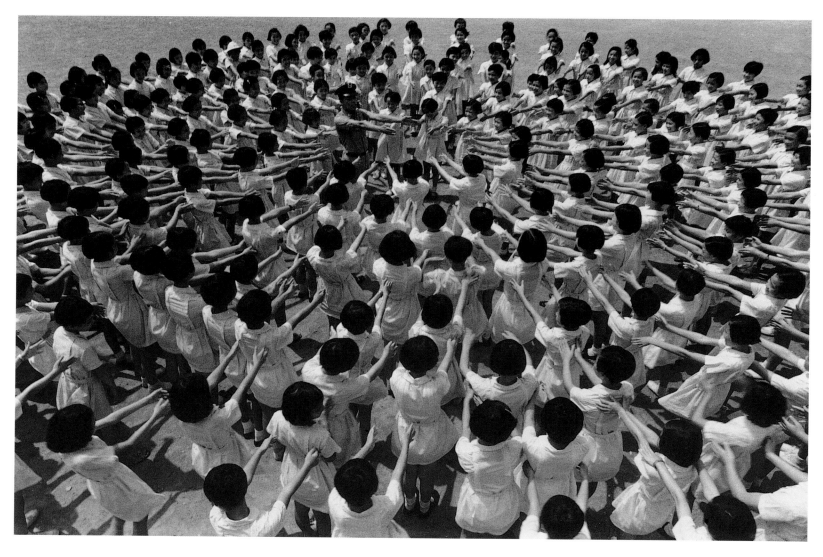

同心圈 1962.老松國小

　　人從童年、少年到成年、不斷學習，慢慢找到自
我，也漸漸疏離群體，學會築起保護牆，遮風蔽雨，
也阻絕陽光。靜夜裡獨自聽音樂看書，是一種靈性的
享受；然而，和許許多多認識、不認識的朋友一塊兒
來做同心圓，何嘗不是一種純眞的快樂？

當我們歡樂在一起　1962.老松國小

我們像什麼？

像美麗但忙碌的小護士嗎？

像純潔但嚴肅的小天使嗎？

晴朗天空下，歡樂土地上，

我們更像一片盛開的野百合！

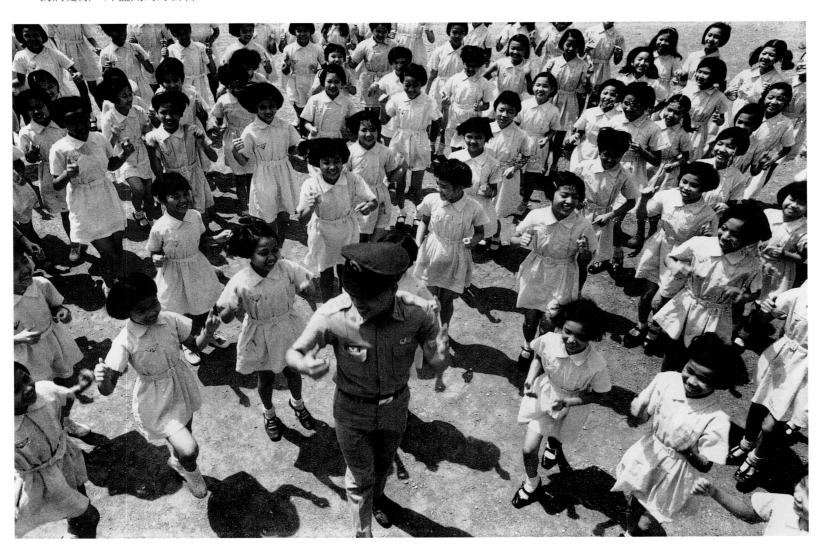

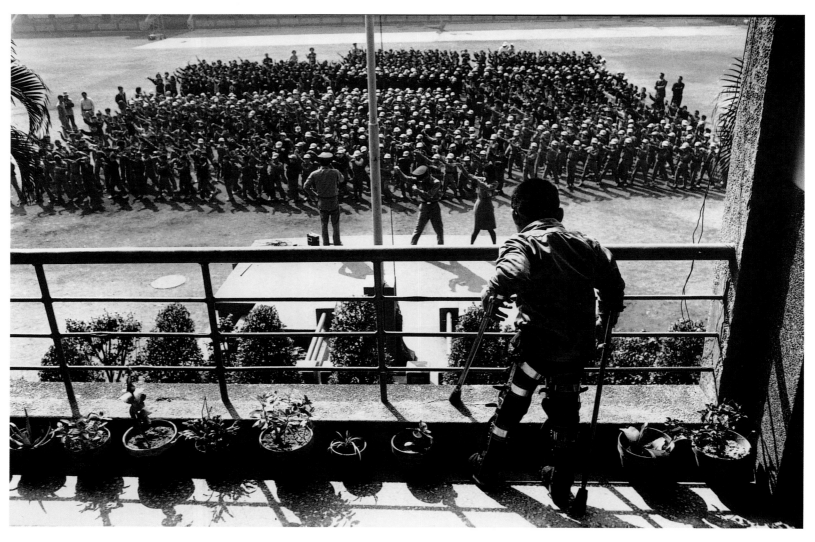

羨慕　1962.老松國小

　　身有殘疾的孩子羨慕身體健康的同儕；貌陋之
人羨慕俊男美女；技藝佳的羨慕才智高的；凡人羨
慕顯貴，顯貴羨慕皇帝，皇帝羨慕神仙⋯⋯人間
因有缺憾而生羨慕，而因羨慕，有人空想、有人嫉
妒、有人努力、有人豁達。

分秒必爭 1963.老松國小

單純的童年，單純的追求，單純的速度感，哇，只有兩個字可以形容：過癮！

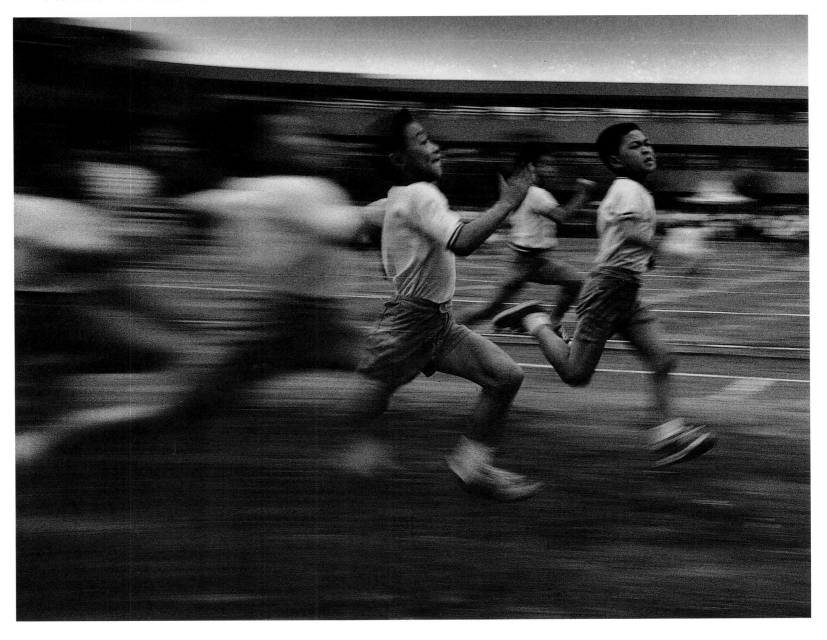

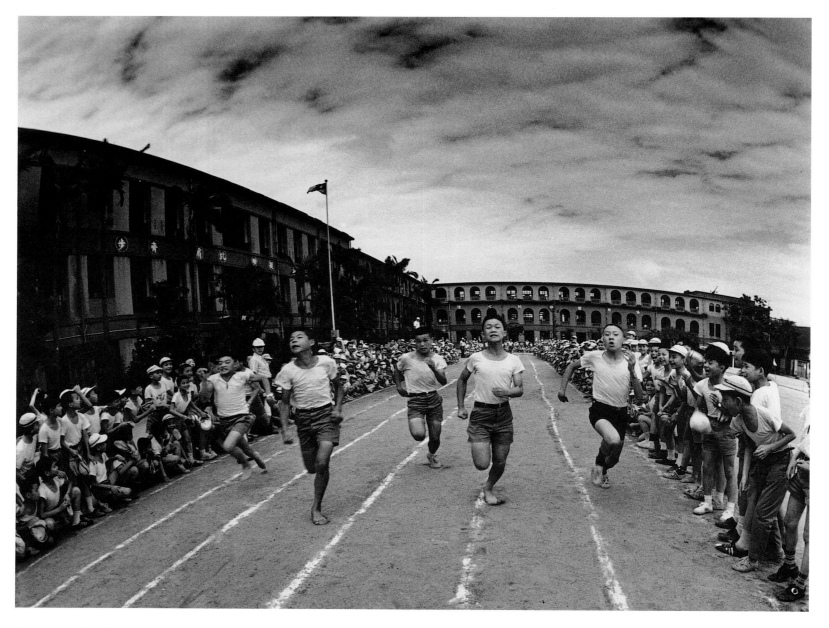

加油！加油！ 1961.老松國小

　　現在的男孩子沒人穿這種汗衫了，至少台北是這樣
啦，學校操場也從沙地改成PU跑道了。昔日赤腳跑在沙
地上的小運動員們，如今應已闖出一片開闊的天空；我
們這一輩年輕人，穿著高筒球鞋、高跟涼鞋、反摺靴，
也正用我們自己的方式，奔馳。

送球競賽 1961.老松國小

　　鏡頭捕捉了奔跑的速度感與合作的協調感，大夥兒七手八腳同心協力，邊跑邊保持球的平衡感，希望不讓球掉下來的成功抵達目的地；天真的笑容、稚氣的動作，在緊張的競賽中，饒富趣味性。

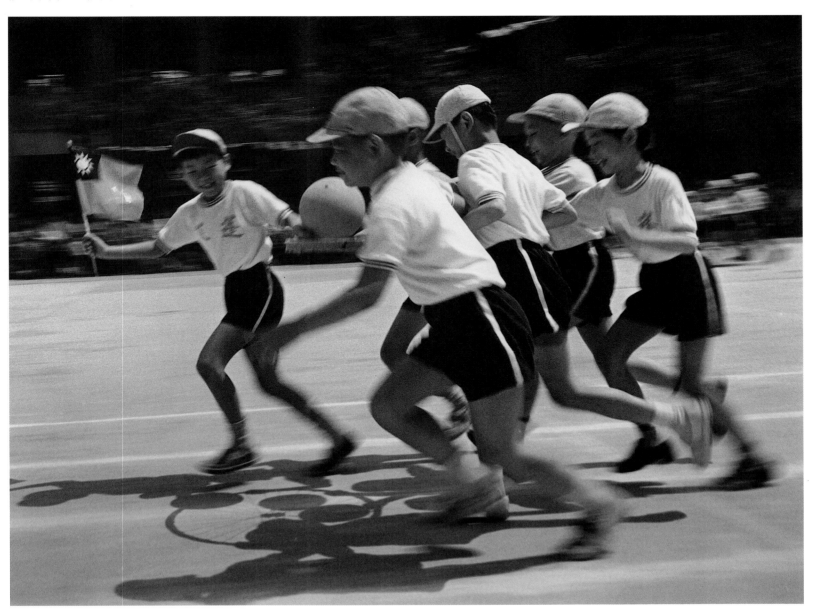

顏倉吉

黑白攝影典藏作品集

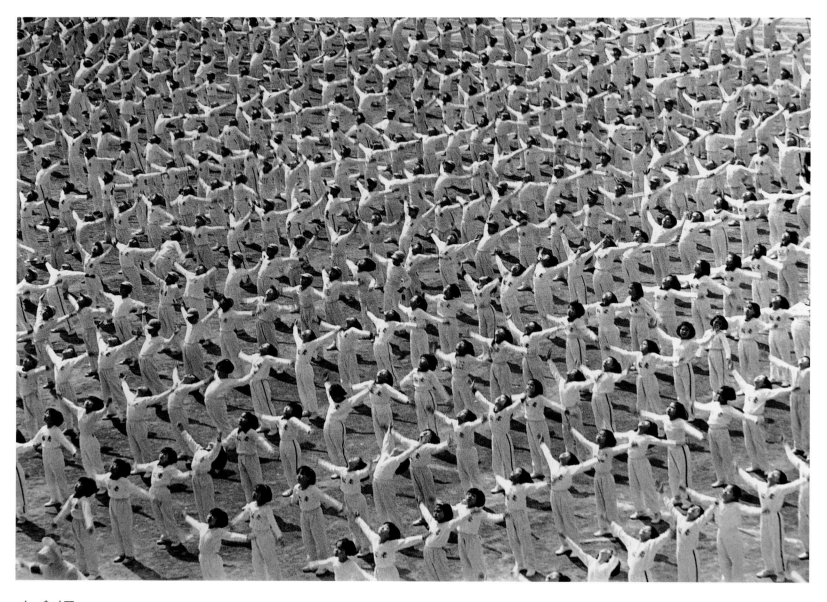

大會操　1971.老松國小

　　遠看這幀作品，似乎是以眾多學生整齊劃
一的大會操，營造出「數大便是美」的視覺效
果；仔細近看卻是同中有異，人人的表情和肢
體語言，各有不同，細膩呈現出小孩純真可愛
的各種動作。

載歌載舞　1971.老松國小

　　悠揚的舞曲,透過大喇叭播放在整個學校操場,一排排兩人一組對舞的女同學,加上地上清晰的人影,就變成每一組四個人共同起舞啦!而構成青春活潑,又光影效果十足的生動畫面。

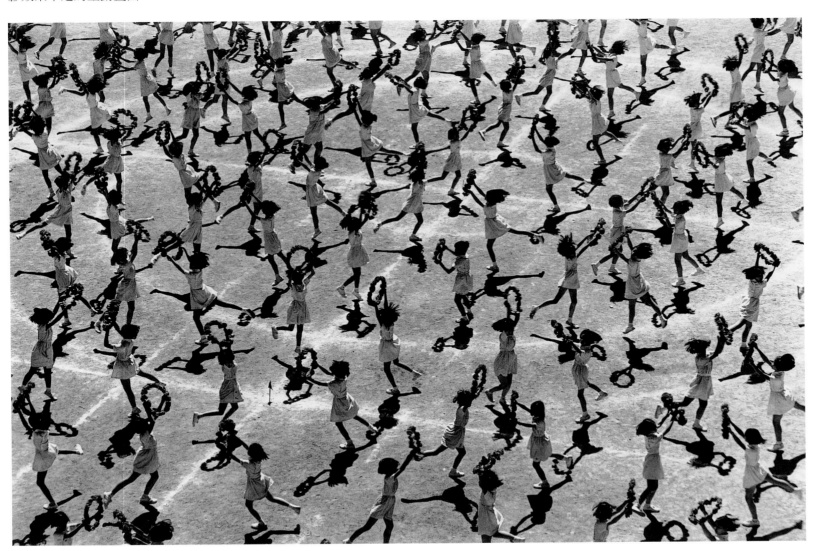

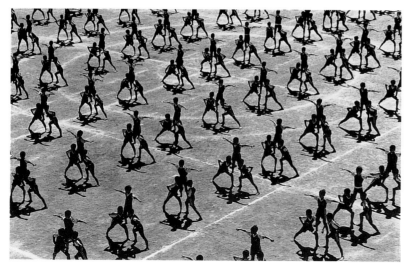
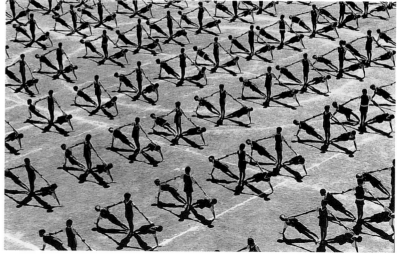

疊羅漢 1967.老松國小

　　現在的升學壓力很重，大多數男生一有空就拼命地上網和打電玩，或一頭栽入漫畫書堆裡，造就不少「四眼田雞」；以前的男生比較喜歡玩戶外運動，不怕日曬雨淋，就像這一幅照片，烈日當空下演出疊羅漢，不但充滿青春活力，整體畫面又形成萬花筒般有趣的美感。

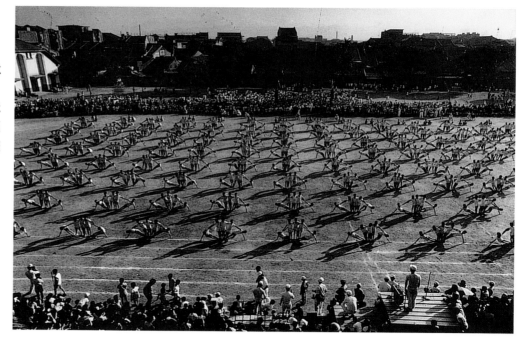

眾志成城　1963.老松國小

看我們像不像圍牆？

看我們像不像高塔？

哈哈哈！仰望我們像不像藻井啊？

眾志成城力量大，

朋友團結歡樂多。

笑聲啓動，

我們像不像一座起飛的天空之城？

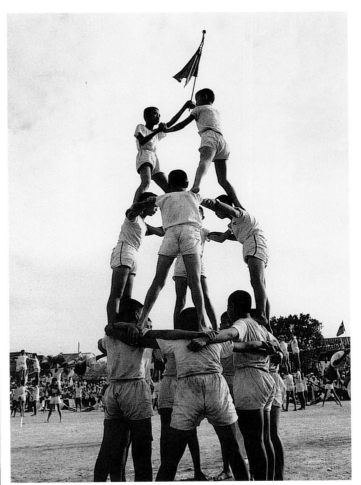

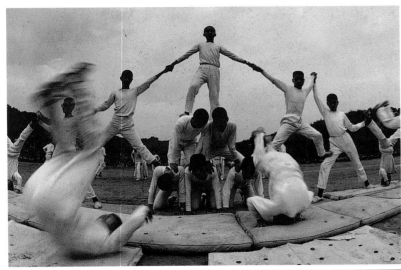

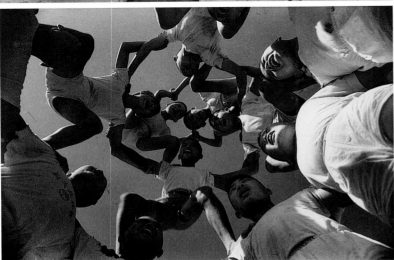

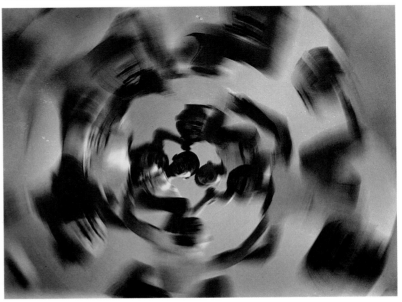

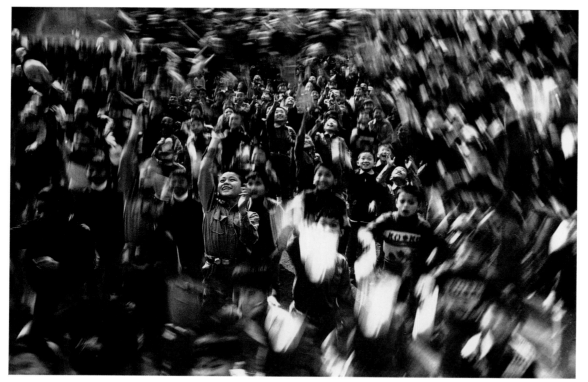

童年樂　1966.老松國小

這場面好嘉年華啊!清晰的部分是兒童歡顏,動感的部分,則可以任意想像是帽子、彩旗、氣球……甚至和著鼓聲笑聲的樂章!人們常把「真實」與「攝影」畫上等號,誠然,攝影藝術要捕捉真實,但未必僅止於真實的畫面,運用技巧,留下一瞬間最真實的氣氛、情感或深刻意義,跨越現實表面的門檻、唯求真實內涵的精髓,應當是各門藝術共同的目標吧。

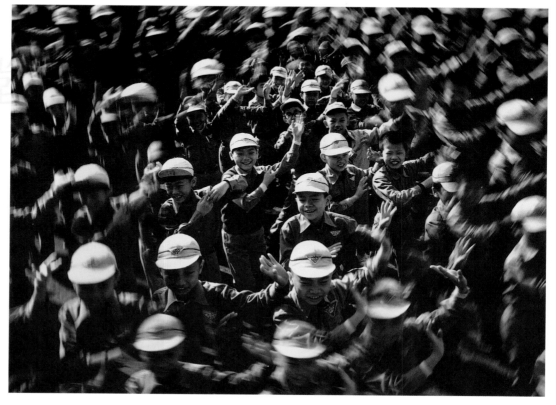

搔首弄姿　1968.老松國小

哈哈!照片裡的小主角們,正搔首弄姿、卻笨手笨腳地起舞,臉上露出有點害羞、又有點賊賊的得意。

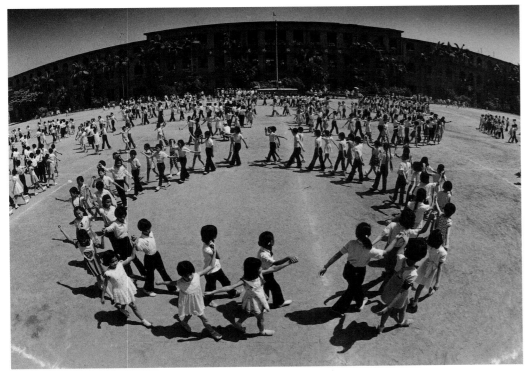

韻律美姿 1975.老松國小

靜謐的弧線，是地平線、是老式建築、是穹頂；

迴轉的圈圈，是兒童的舞步，生命的韻律。

願世上人事物，皆能如此

圓滿共存。

竹竿操

1964.老松國小

在記憶的倒影裡，讀小學每逢下雨的時候，總有臭男生冷不防的在你身邊踩水花，濺得你一身濕淋淋；校園的雨天，常會讓人勾起無限的過往人事。像照片中的竹竿操，我也不曾看過，因為我們小學時的操場，一年四季從頭到尾，都用紅繩子圈起來，四周插著「保護草皮，請勿踐踏」的牌子。

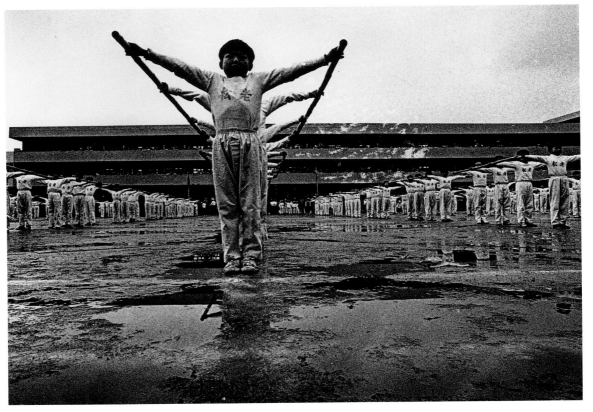

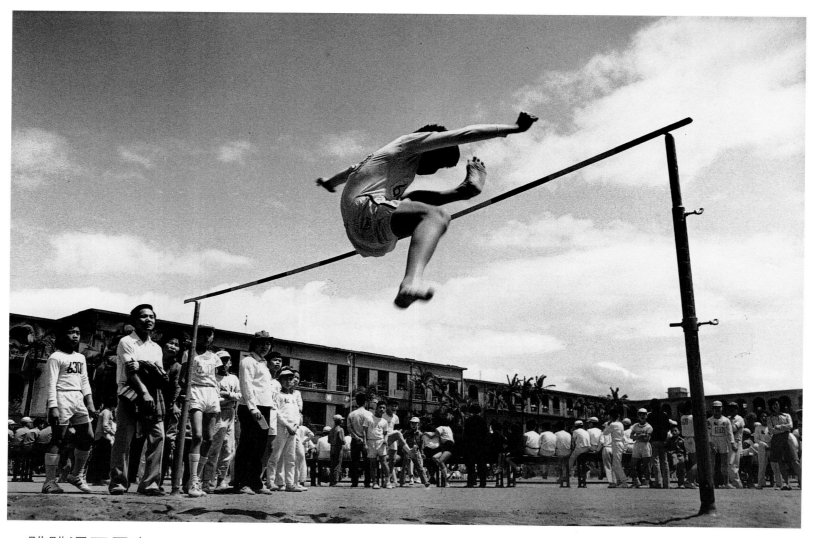

一跳跳過三尺高　1962.老松國小

奮力一跳！

超越難關，

挑戰極限，

好比鯉魚躍龍門！

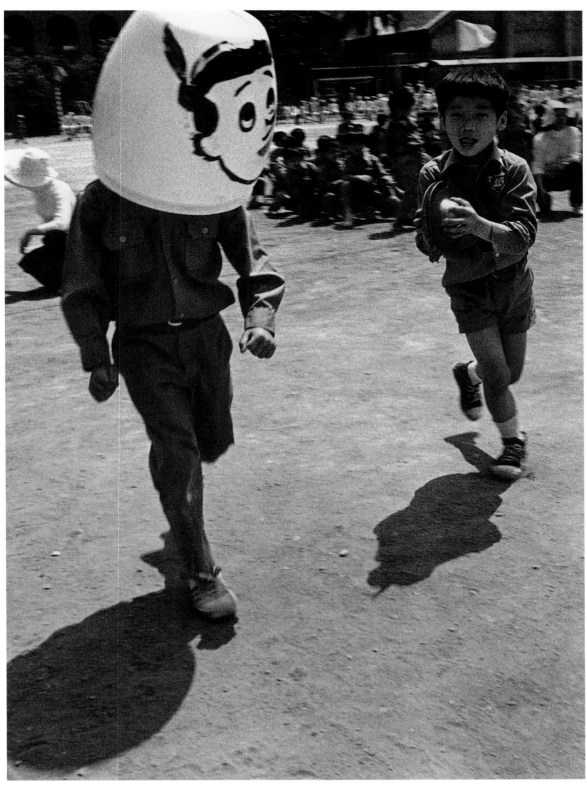

趣味競賽 1969.老松國小

　　這應該是「聽音辨位」吧？只是出現在武俠小說裡很帥，但這位罩著大桶子、活像個長腳路燈的同學，好像辨得有點「頭大」。

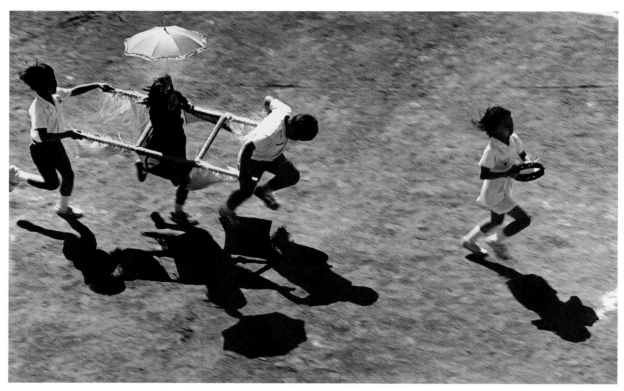

迎娶新娘　1973.老松國小

　　滿可愛的迎親隊伍，只不過辛苦了跟著「轎子」跑的小新娘，連陽傘也得自個兒撐。我讀國小的時候已經沒玩過「迎娶新娘」遊戲，可能是「結婚」逐漸取代嫁、娶之類男女不平等的說法，或者是現代小女生覺得這種嫁法太辛苦了吧。

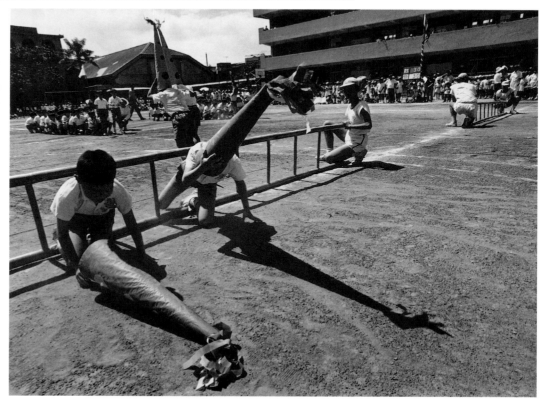

躍過障礙　1974.老松國小

　　哎喲！戴高帽子跑障礙賽可真困難！要不跌跌撞撞、就是帽子掉啦。

　　奉勸各位進行人生障礙賽的時候，切勿愛戴高帽子，可以省卻許多累贅哪！

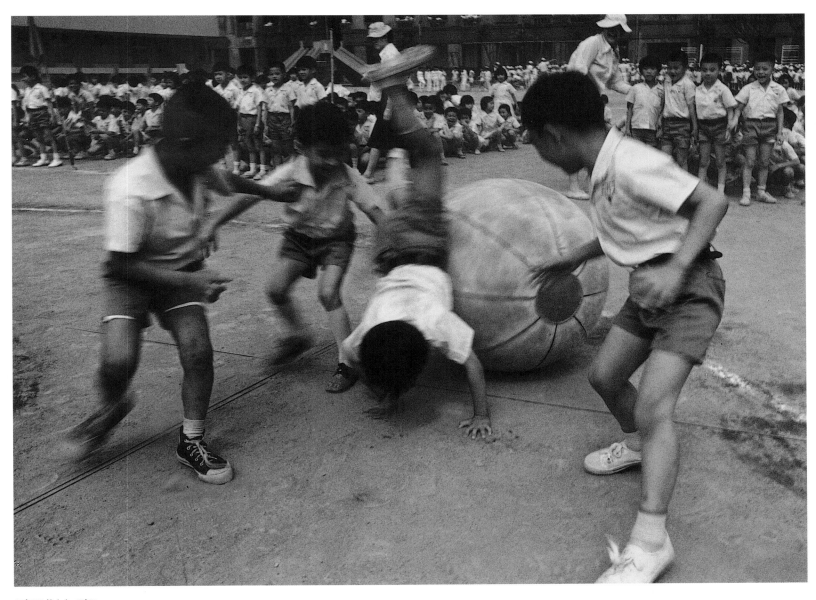

滾球比賽　1964.老松國小

憶童年，我們共同一班，

快樂多於痛苦，笑聲多於淚水；

曾經相聚一堂的你我，

如今各自在水的一方；

在回憶裡，撫摸你的笑顏，

在睡夢中，我們都還年少。

攻與守　1963.老松國小

防守的同學,拼命往上跳高阻擋;攻擊的同學,彷彿躍上天際,準備奮力的一擊。在眾人的加油聲中,雙方都跳上了最高點,輸與贏的結果似乎不是那麼重要,因為我曾經努力付出,珍惜生命中每一刻美好時光。

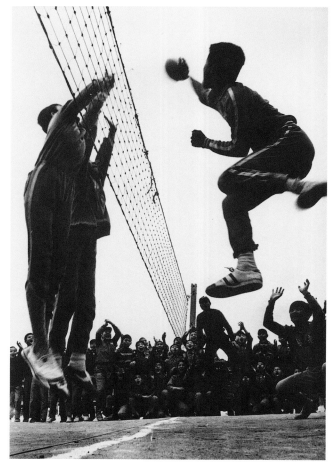

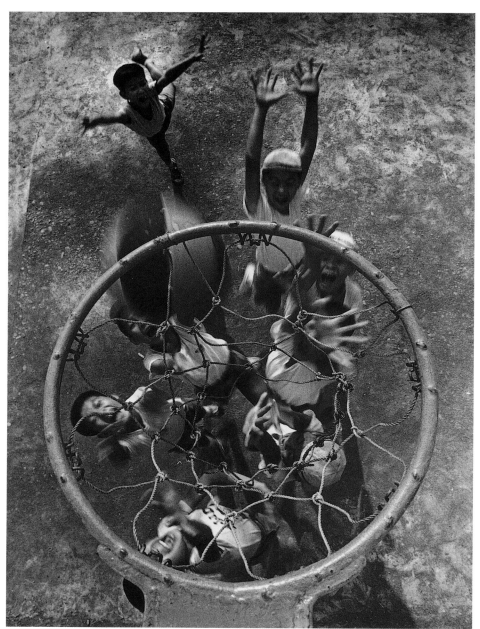

投籃　1961.老松國小

上了中學、大學以後的大男生打球比較臭屁,耍帥的成分和運動的成分一樣多,或是企圖心太強而露出野蠻的表情。小男孩打球比較可愛,他們是真的興高采烈地玩!即時偶爾在乎表現生了一會兒小悶氣,也是很快又活潑起來了。這才是真正的運動精神。

手球賽　1962.老松國小

唔，我完全不知道手球的玩法。只是瞧那名短髮飛揚的女生，倏然一躍、奮力一擊，面對眾人與影子交織的人牆，真有以一敵十的威風！

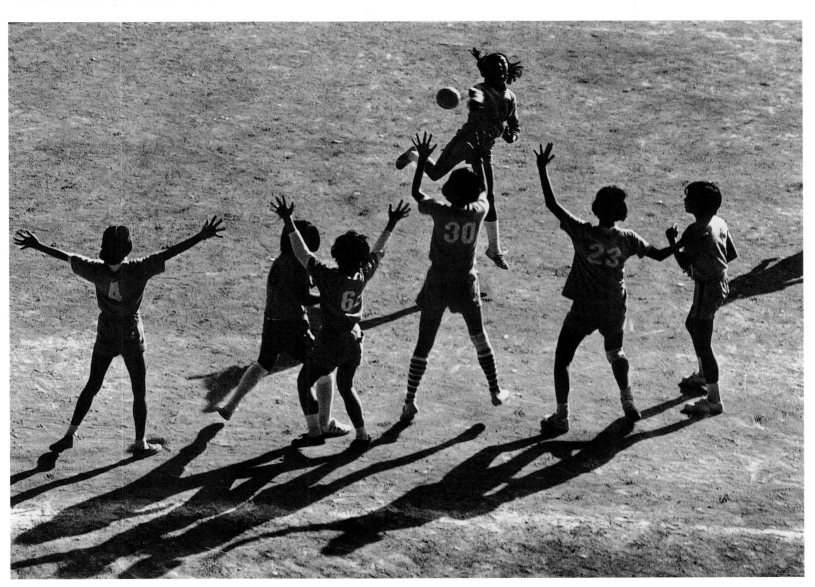

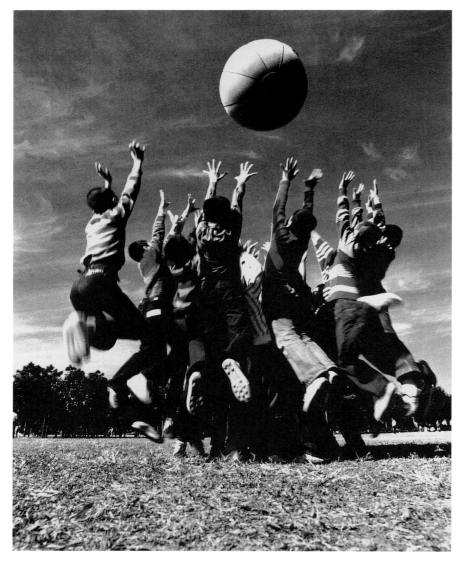

搶球　1968.老松國小

　　看！一群身手姣捷的少年奮不顧身的搶球，大家誰比誰跳得更高，躍動的身體、快樂的笑容，加上激盪的光影或明朗的陽光，構成一幅動感十足的青春活潑畫面。

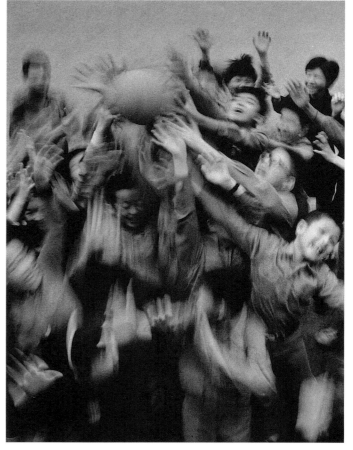

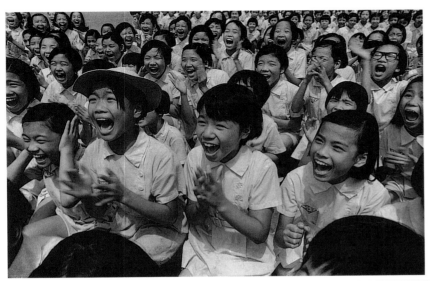

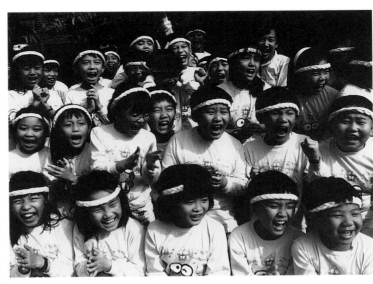

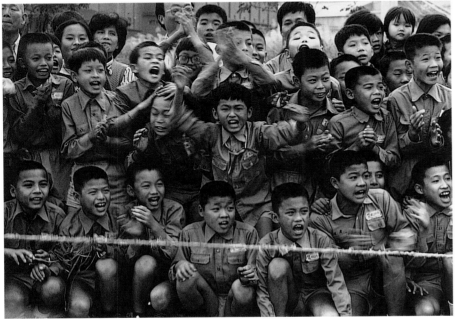

聲援　　1968.老松國小

我們用榮譽的聲音聲援我們的隊伍

我們知道全球有許多人用美麗的聲音聲援文藝活動

還有許多大人用愛的聲音聲援兒童福利

並希望我們長大以後也能用自己的聲音

聲援一切需要幫助的人事物

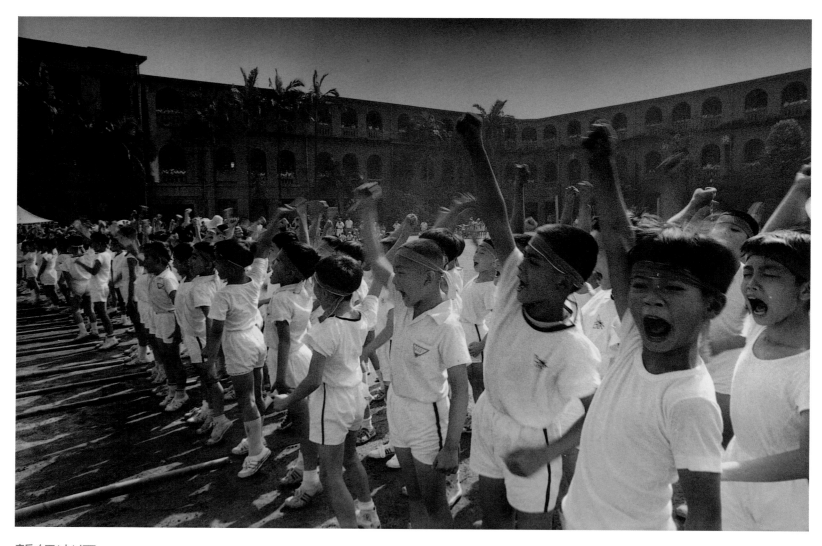

誓師出征　1962.老松國小

　　小孩誓師出征，顯得衝勁十足；成人
誓師出征，卻是殺氣騰騰。希望他們長大
以後，不要有對付別人的殺氣，只擁有實
現自我的衝勁。

唱遊樂趣　1971.老松國小

　　小朋友伴隨著老師悠揚輕快的風琴聲，其樂融融的
唱歌和忘我的比劃動作，顯露出天真無邪的生動表情。
用鏡頭捕捉這充滿童貞的聲韻，讓剎那變成永恆，期望
長大以後，仍然能夠保持一顆赤子之心。

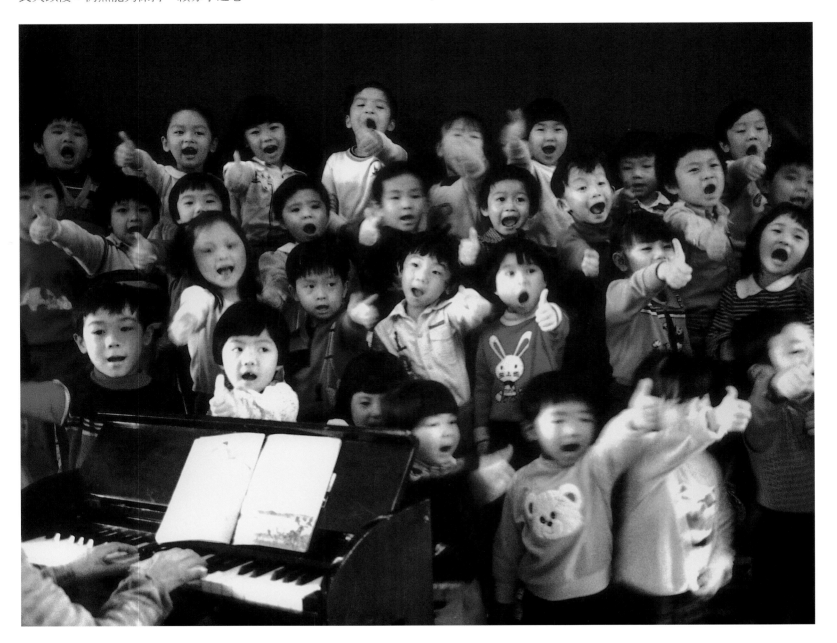

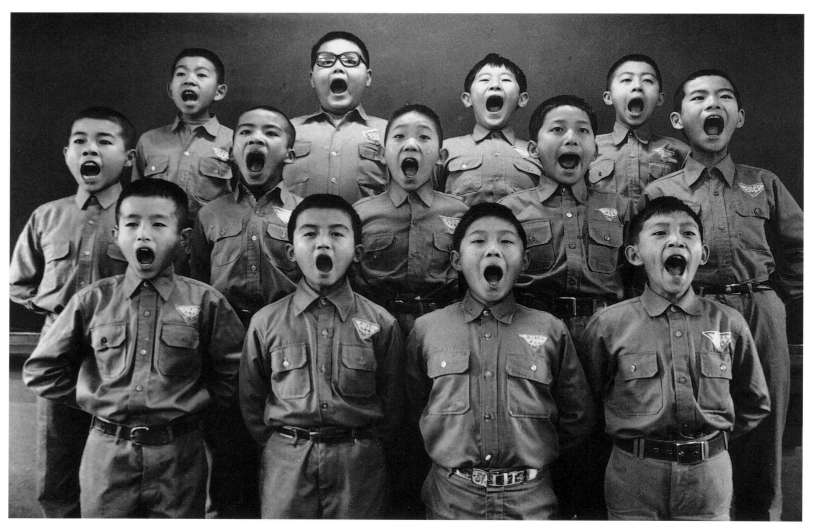

引吭高歌　1969.老松國小

　　兒童們上音樂課,引吭高歌。隨音樂的節奏、隨
歌唱的律動,那愛好歌唱自然流露歡愉的神態、那充
滿無限喜悅的神情,滿堂熱烈,譜出了兒童純眞可愛
的優美樂章,畫出了無盡希望的甜美樂譜。

圈圈遊戲　1969.老松國小

　　仰望的攝影取景，巧妙得讓鐵圈圈布滿整個天空，小孩子在其中爬上爬下、穿梭自如的追逐嬉戲。小孩子的腳雖一步一步的踩著，卻似可以爬向高高的雲端，猶如人生有夢，築夢而踏實。

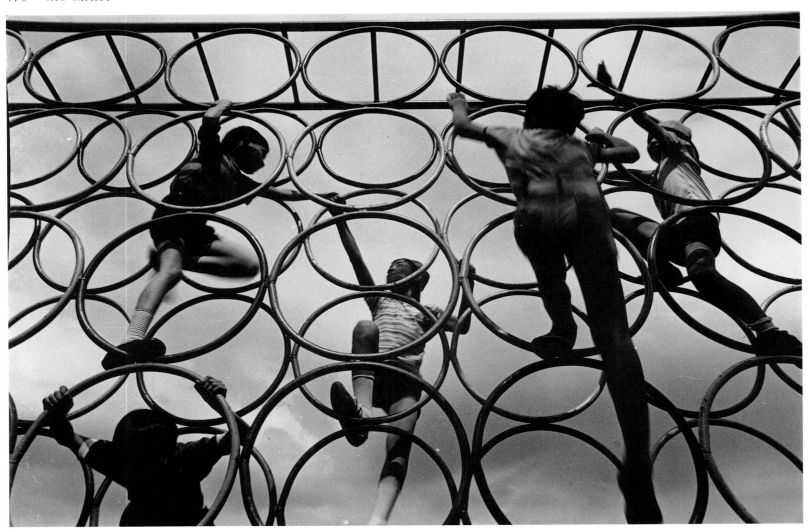

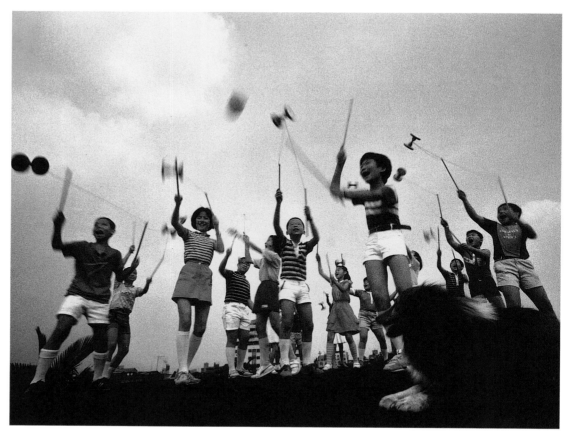

雜耍　1967.老松國小

　　滿天扯鈴的景象，讓我憶起昔年在
國小校園所見，晨霧裡草坪上飛舞的蜻
蜓。啊！古老的物種，輕盈的小精靈；
悠久的技藝，飛揚的赤子心。

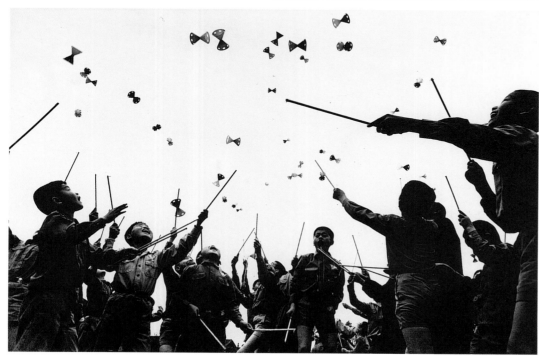

仰臥起坐 1970.老松國小

　　這幀照片讓我想到得加斯以「芭蕾教室」為題材的一系列粉彩作品，樸素構圖顯露出一種習作的味道，卻和圖中人物的練習動作形成呼應的氛圍，表現出充滿生命力的韻律與動感。

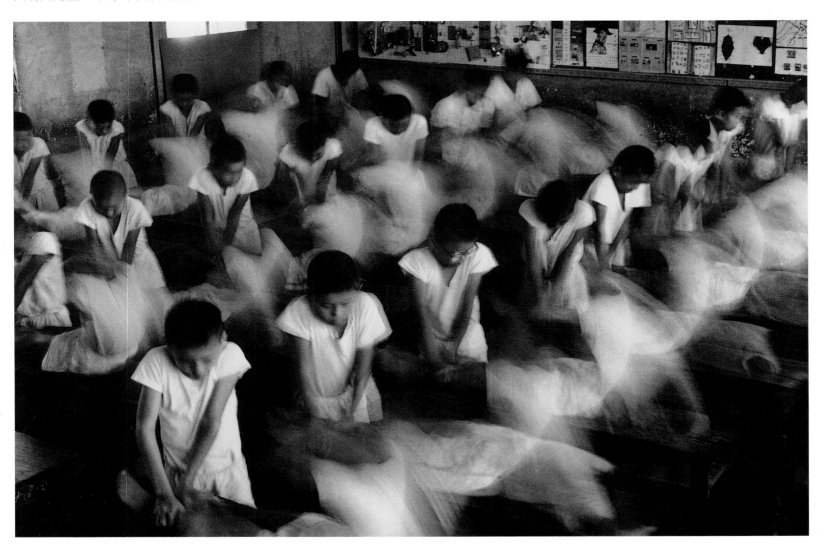

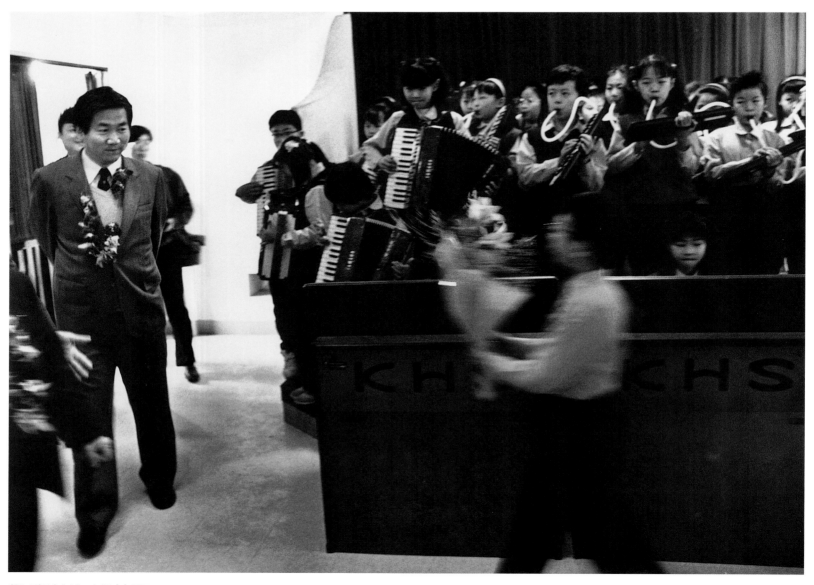

歡迎林海峰蒞臨 1969.老松國小

　　鏡頭下的這個畫面，充滿歌劇般的視覺效果——學生樂
隊，有如在黑色簾幕前演奏的華麗樂團；林海峰，我們的主
角，不疾不徐地由側面登上白色的舞台；獻花者在特殊鏡頭
處理下變成飛奔而至，更增加戲劇性的張力。

林海峰與小棋士 1969. 老松國小

　　無論林海峰是故意相讓或毫不留情，小棋士應該明白自己是不可能贏過他的。天賦長才的孩子平常與同儕比較，即使故作謙虛，內心仍免不了自負；最好的辦法就是不時讓他們見識一下高手的功力，他們才能真正體認學海浩瀚和一己所知微不足道，而復虛心學習，精益求精。

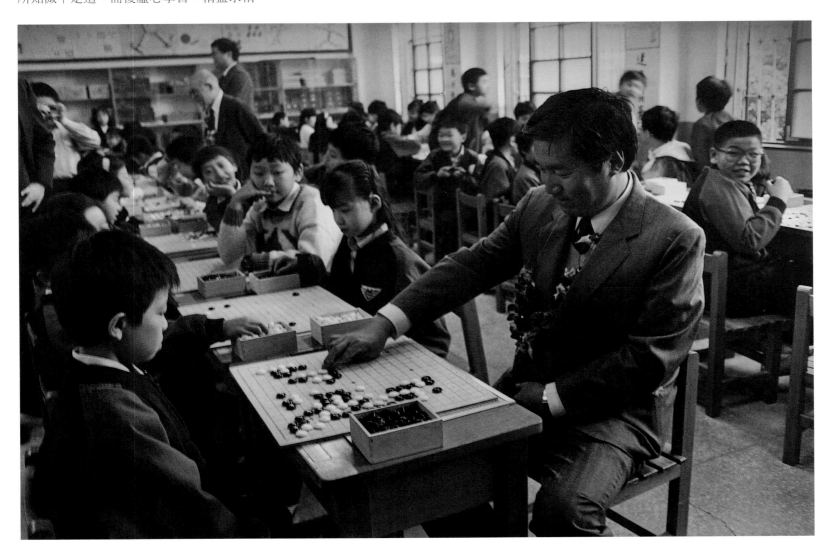

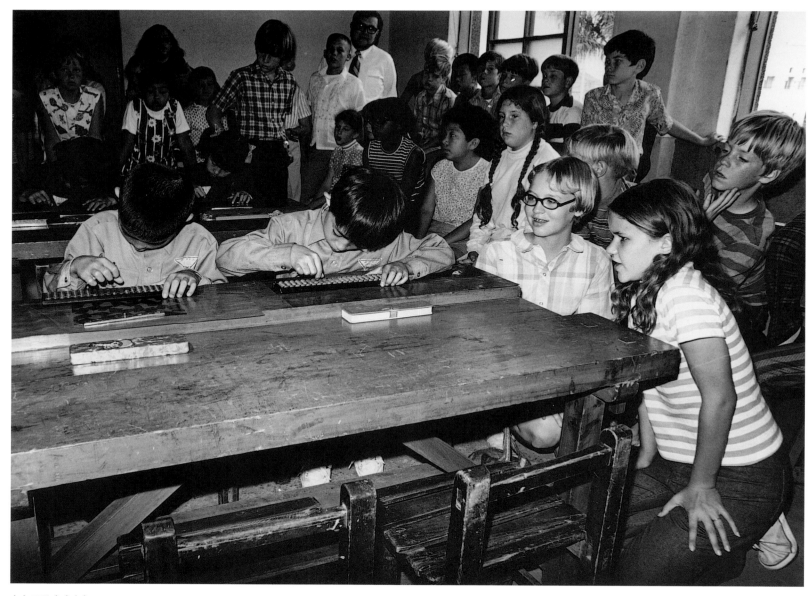

神乎其技 1964.老松國小

　　玉珠的起落聲，正訴說著東方古老的智慧結晶，
中國珠算在西洋小孩眼裡是多麼神奇！而現在隨著網
際網路的一日千里，東西方文化迅速交流。地不分東
西南北，知識沒有國界；人不分紅黃黑白，我們都是
地球村的好朋友。更願戰爭遠離、和平長存，共同珍
惜我們僅有的一個地球吧！

大家一條心 1970.老松國小

　　「大家一條心」是一首歌還是一種遊戲？我以前也
沒參加童子軍，而把課餘精力都投注在美術之類的才藝
上。獨立自主有著深沉的美感，團體合作有著單純的快
樂，不論選擇哪一種生活，只要每個人都能活出自我、
照亮他人，也是某種程度上的「大家一條心」。

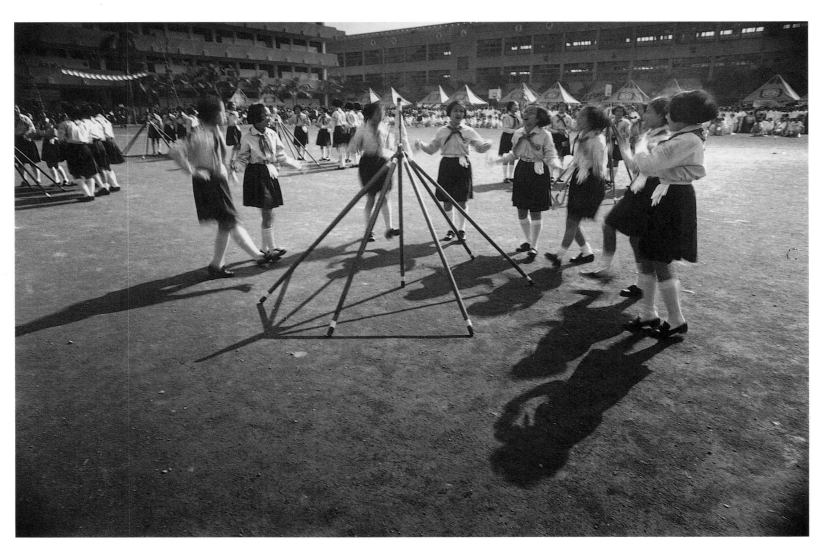

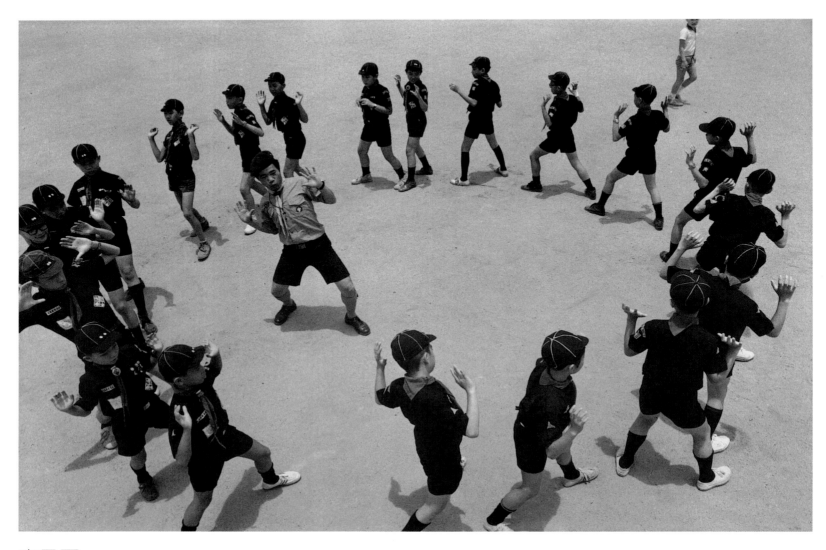

童子軍 1970.老松國小

　　哇！人到中年，還敢穿短褲配半筒襪，投入地跳小孩子舞，雖然沒有小飛俠永遠長不大的可愛外貌，但仍擁有一顆赤子之心。這群小朋友是童子軍，想必他就是率領軍隊的孩子王了！

騎車競技 1970.老松國小

　　當你欣賞這幅作品，我們可以感覺到單車的速度感，小孩的興奮，球的滾動，圍觀人群喧譁，樹的枝葉在房舍前搖曳；這是最生動的一刻感人畫面，也是鮮活的畫面。

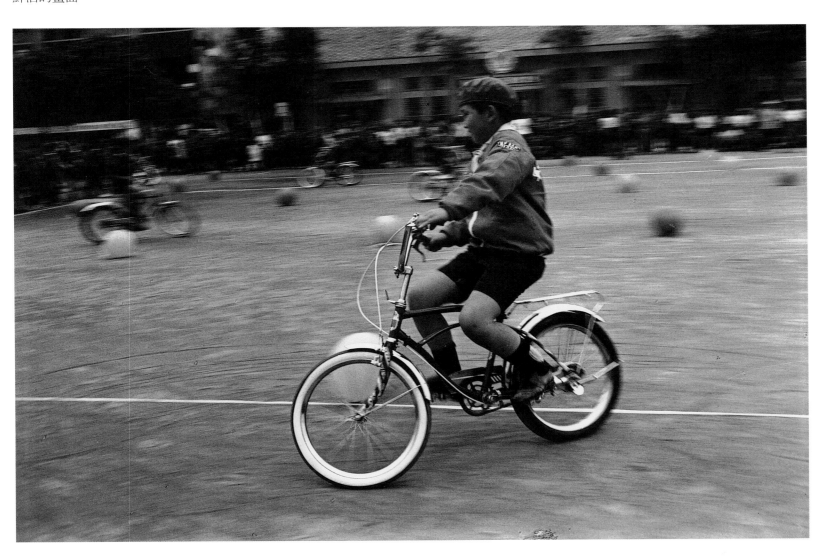

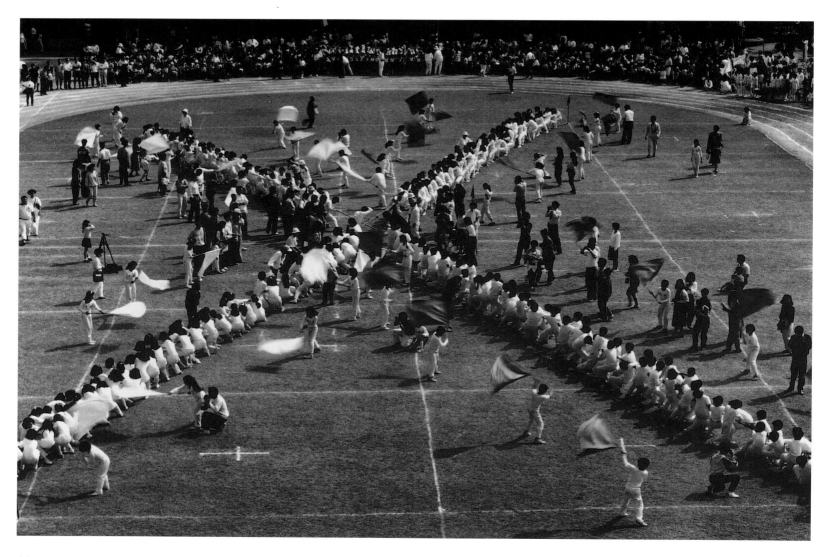

拔河比賽 1966.老松國小

　　長長的人龍，起勁的耍大旗加油啦啦隊，加上周圍的群眾，這種場面眞是壯觀！竟然有四支隊伍兩根長繩交叉在同時舉行拔河比賽，眞是「生眼睛第一次看到」的呀，太有趣了。那些躬逢盛會的人，大概一輩子都不會忘記吧！

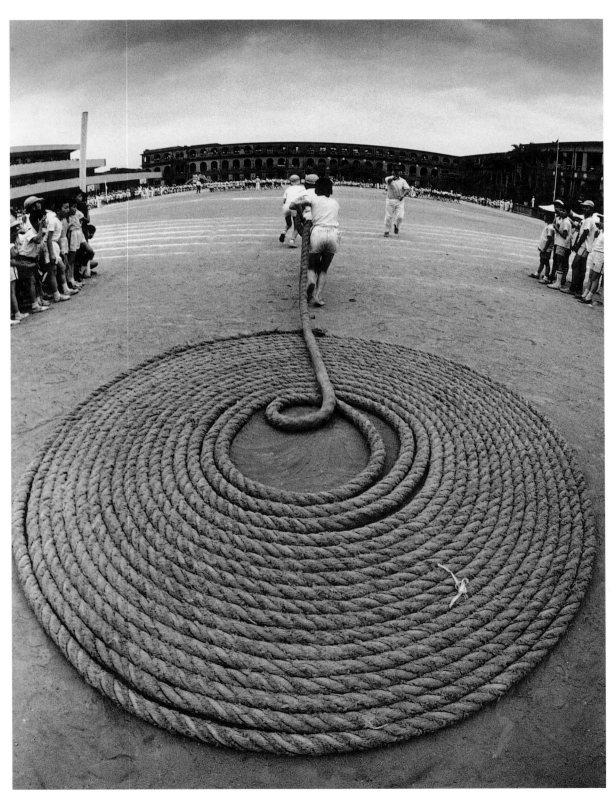

拔河序幕 1966.老松國小

　　類行為改變了事物的意義。同樣一捆繩索，到拔河者手裡的那一端，馬上就會變成磨痛人手掌的緊繃鐵鍊；猶自躺在地上的那一端，則依舊安靜、那麼柔軟，就像一片漣漪。

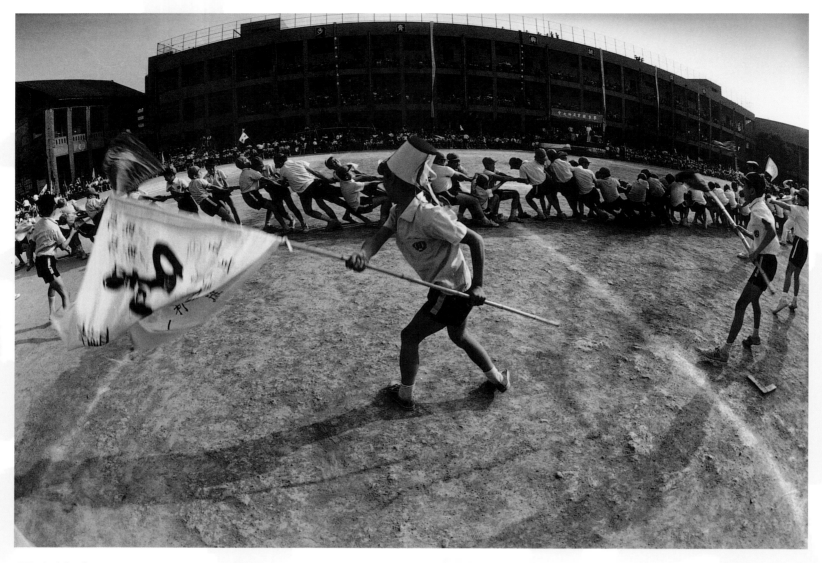

渾身比力 1971.台北市西門國小

　　拔河隊員們使盡吃奶勁兒,在特殊鏡頭
下,操場、校舍都被拉成飽滿的圓弧形,彷
彿是被他們的力氣繃得變形,十分有趣。

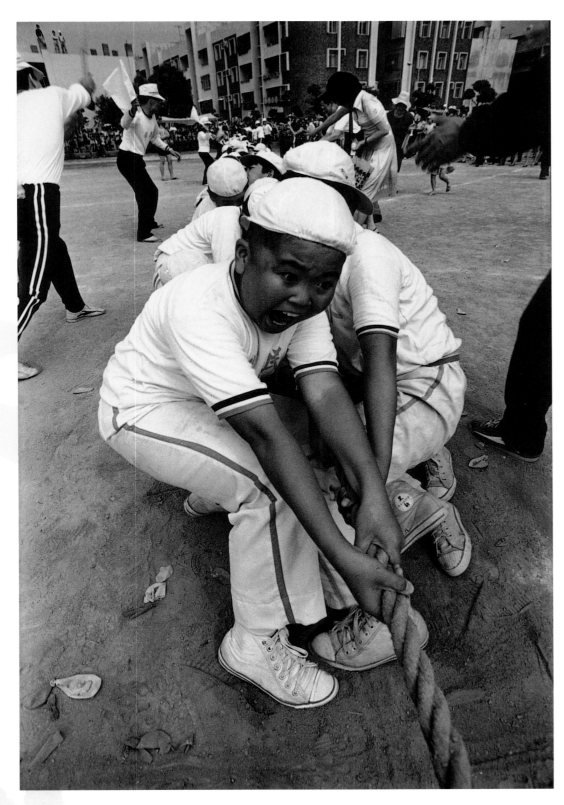

力拔 1967.台北市民生國小

　　看他賣力的神情！如果加上一副大鬍子，真能扮作「力拔山兮氣蓋世」的西楚霸王啦。從小到大玩拔河比賽，聽過各種秘方：足踏弓箭步、塗植物汁液在手上形成保護膜、穿止滑的鞋子……但老師密傳的使力訣竅，才是我見過最百戰百勝的法子。看來，力拔只是一種手段，智取才是關鍵呢！

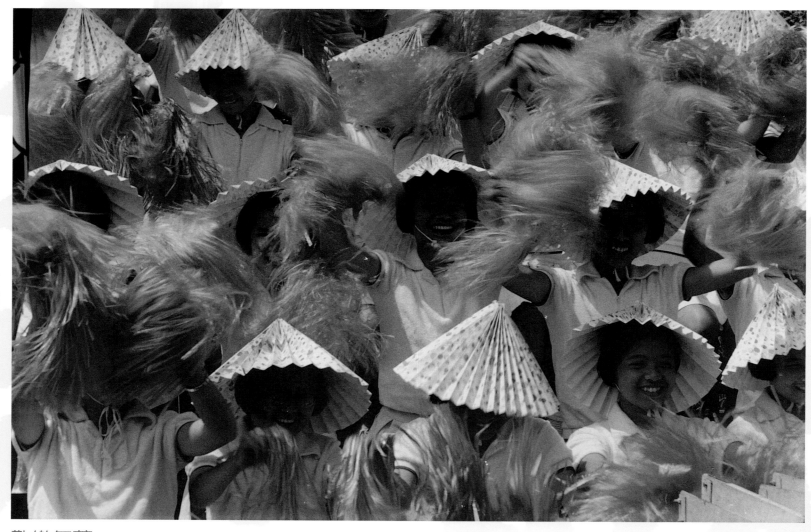

歡樂年華 1971.萬華華江國中

　　我們這一輩的，沒經歷過父母戴著斗笠出門工作的年代，可能就是因為距離產生美感？我第一眼看到照片，心眼兒裡最先浮現的，不是紙斗笠、不是彩球、不是學校表演，卻是含笑花──紙斗笠是飽滿的花瓣，彩球是花蕊，歡笑的女孩兒是花的香氣花的精靈。沒經歷過斗笠的年代，可是童年的朋友、團體生活、快樂時光……我一樣經歷過的，即使是上了大學、開始規劃未來、即使我從女孩變成女人。童年回憶仍如含笑花，偶然在夜裡散發甜甜的香氣，彷彿在夢鄉喝了一口小時候常喝的蘋果牛奶。

黛綠年華 1971.萬華華江國中

　　介於兒童和少女之間的女孩有一種含苞待放的美感。嫩芽雖然可愛，但猶青澀；盛開的鮮花雖然耀眼，可嘆盛開之後就是枯萎。唯有含苞，飽含的是期待，待放的是璀璨，而洋溢想像、無限、純眞與希望的美好。

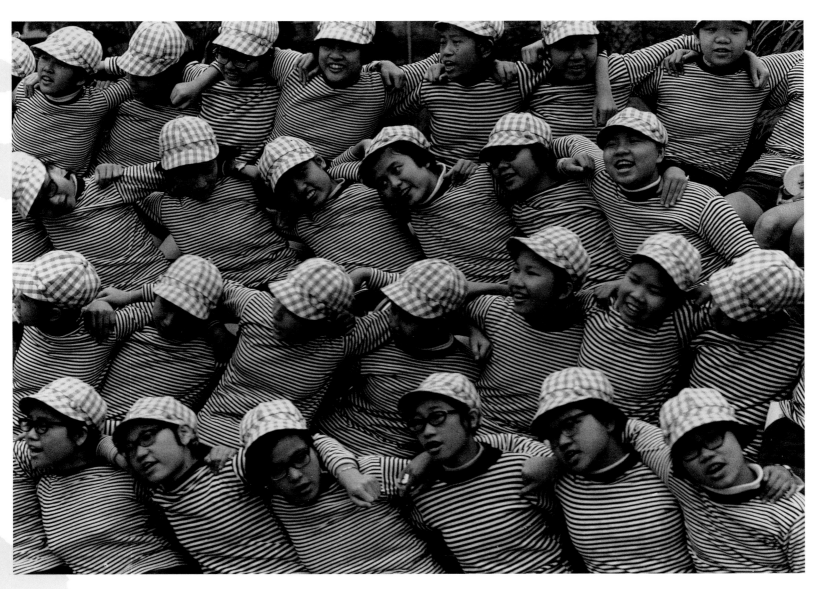

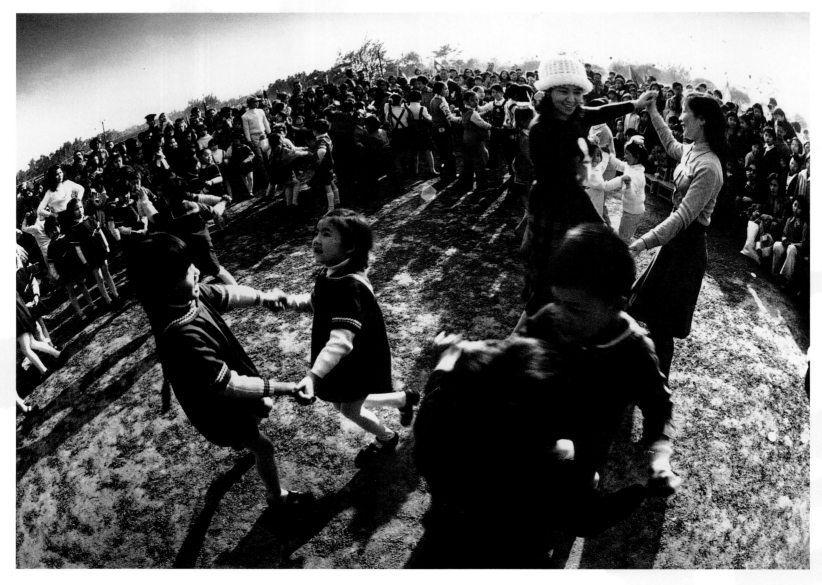

土風舞 1972.青年公園

　　豔陽下，人們的影子拉得好長好長，隨著光
影變幻，悠長的，不單影子，還有光陰，還有情
感。忽然有想打電話的衝動，想對曾經攜手嬉戲
的兒時玩伴，問一句：「你好嗎？」

鼓號樂隊 1972.青年公園

　　這名小指揮看起來多麼意氣風發！圓滿充實的場面，似乎充滿著少年的榮譽、驕傲、認眞及陽光。隨年齡漸長，有些人自鳴得意、有些人虛懷若谷；難得再見的，是孩子般不含侵略性的得意，恍若朝露，雖轉瞬即蒸發，卻是最純淨的本質。

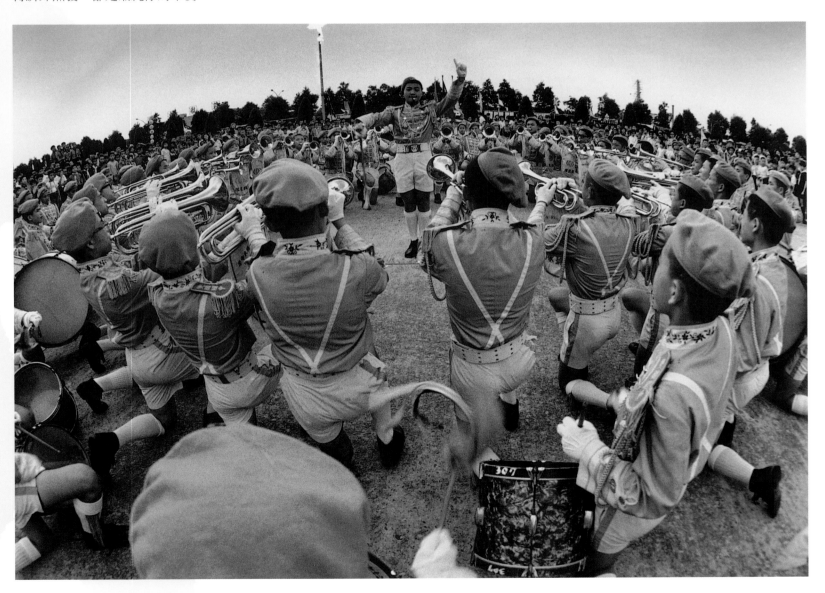

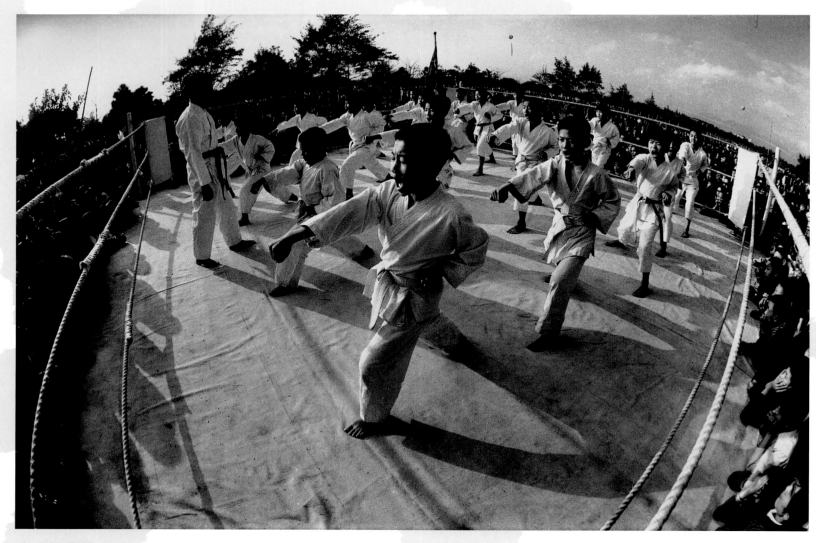

身手矯健 1972.青年公園

　　雖然我學無專精，但在陸續涉獵過氣功、太極
拳、單刀、摔跤、擒拿、搏擊等之後，明白：學花
俏招數前要先練累人的基本功；學打人前要先學被
打。基礎紮完，血氣方剛也去得差不多了，年少輕
狂的我們，更懂得人外有人、天外有天，學無止境
的武術道理。

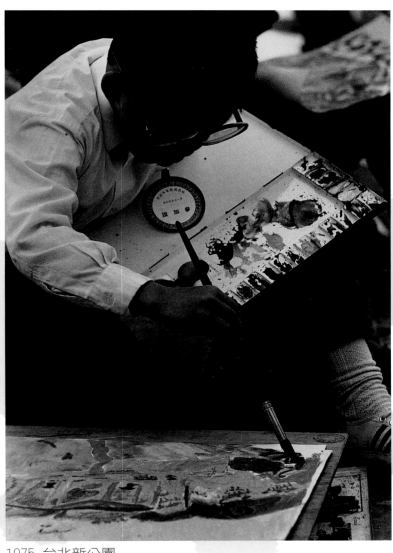

1975.台北新公園

小畫家

　　好專注的神情啊！應該是很快樂的時刻吧。拖爾金有一篇短篇小說〈尼格爾的葉子〉，就是敘述一個畫家尼格爾在陷入困境時，進入了自己的畫中世界，奇妙的畫中世界撫平了尼格爾和怪鄰居心靈上的缺口。創作，不論是繪畫、攝影、寫作，都是從自己的角度去發現一個美麗新世界……。

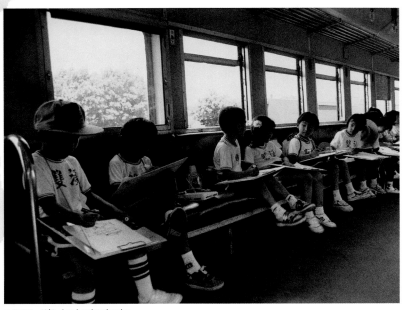

1975.淡水火車廂中

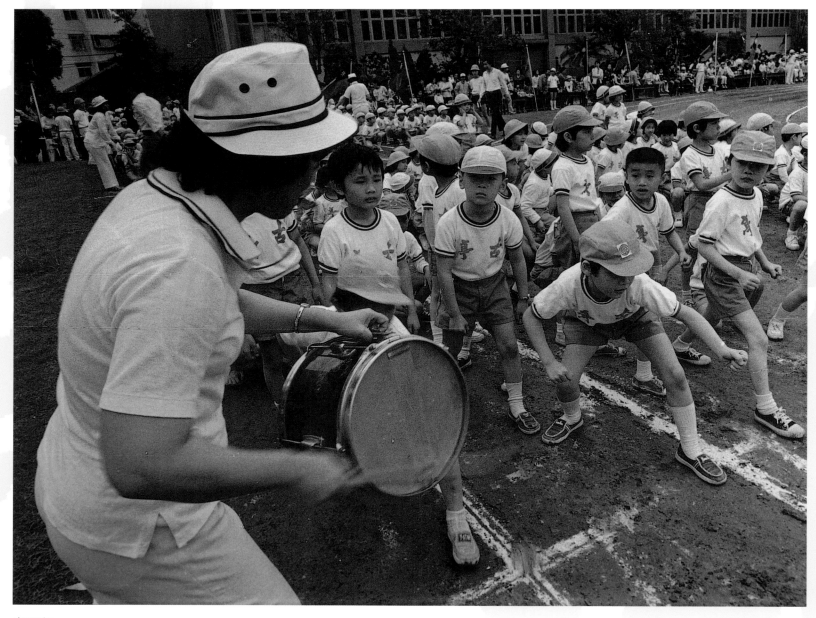

起跑 1964.台北市古亭國小

　　起跑點上，有人蓄勢待發、有人從容不迫、
有人左顧右盼......有這許多形形色色的朋友，
路途便不寂寞。

體育場座客 1966．台北市體育場

　　體育場的人山人海，有什麼「功能」呢？可以為共同支持的隊伍發出熱烈的加油聲；可以形成攝影家捕捉的精采場面；不過我聽過最另類的，是「魔戒」電影導演彼得傑克森跑到球場去，請全場球迷幫忙，一起發出十幾種叫聲和撞擊聲，最後這些聲音便成了電影中半獸人大軍驚天動地的音效，好炫！

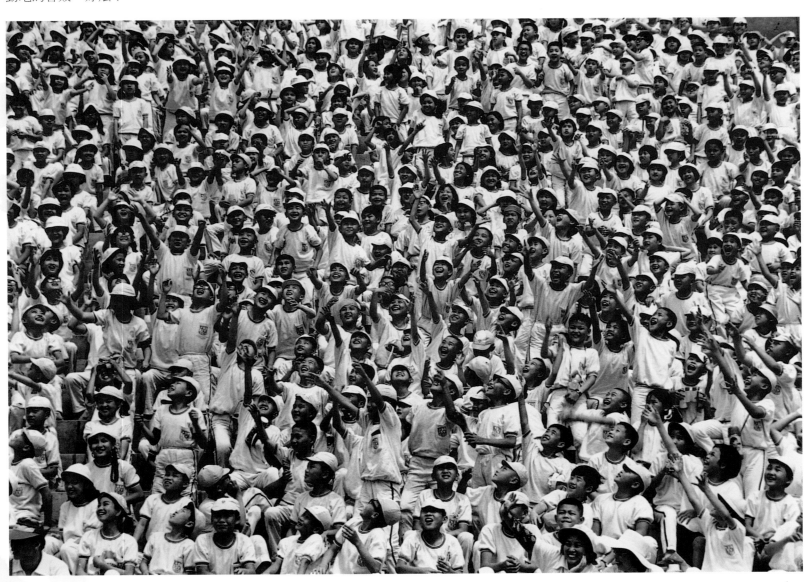

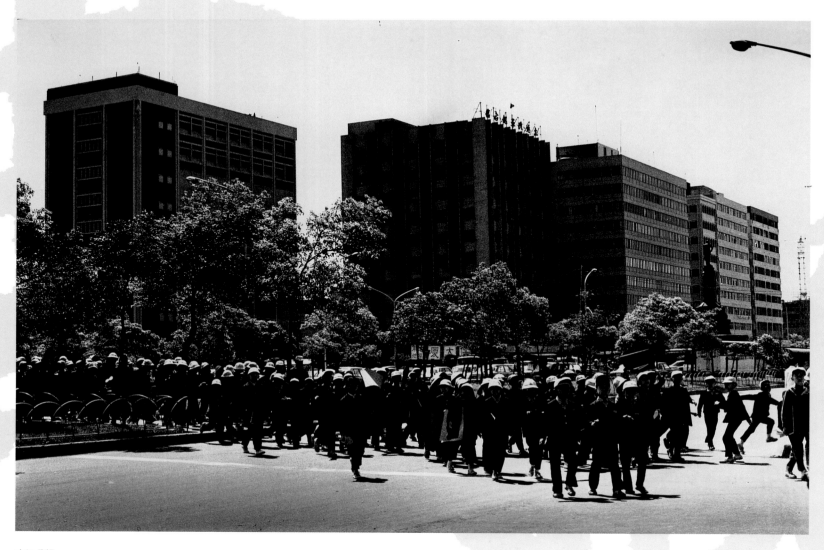

放學 1973.台北市敦化國小

　　幾乎忘了小學放學的時光。那個時候，大家都要排路隊一起回家，路上有人說說笑笑、有人買點心吃，還有些調皮男生會打個小架。長大之後，人們可以保護自己，可以各走各的路；小孩子還不能照顧好自己，所以必須互相照顧，因為自身不足而更彼此信賴。

滑水樂 1982.烏來

　　水花四濺，晶瑩剔透，產生如萬馬奔騰的氣
勢，形成了豐富生動的刹那，也洋溢出少年人的
勇敢精神，並象徵著未來主人翁的茁壯。

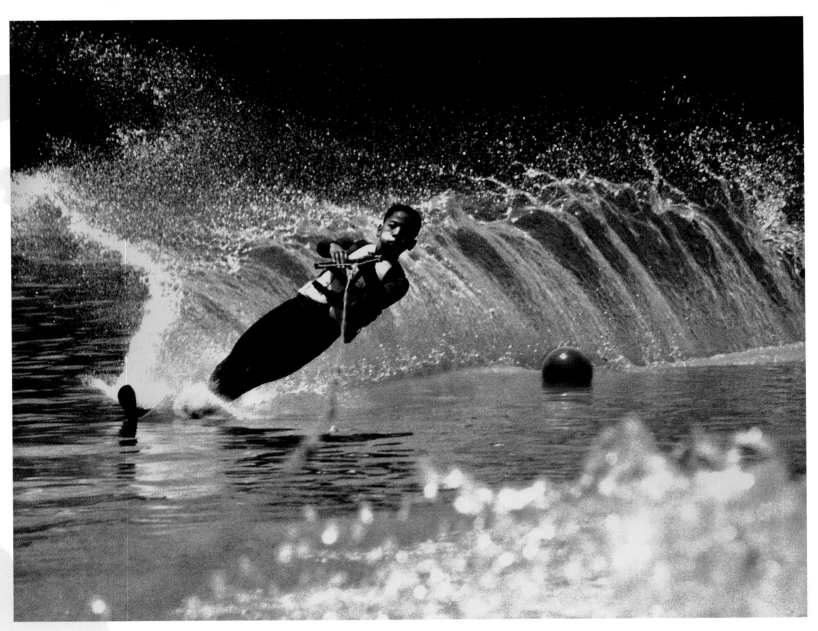

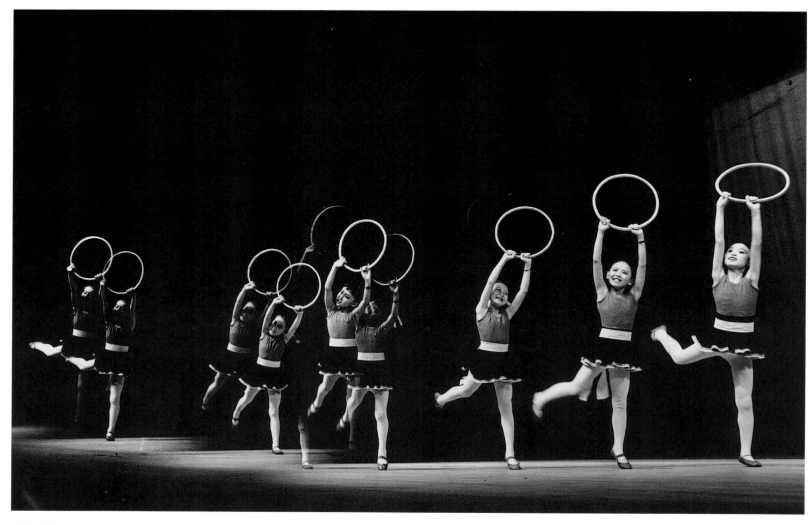

圈圈舞 1969.國父紀念館

　　小時候，我們在同一個舞台上跳同樣的圈圈舞。

　　多年後，我們在人生的舞台上，展現不同的舞姿，
若手中擎著什麼，應當是自己的光環吧。

貳、親情深似海篇

　　親情的純誠流露，人與人之間的真摯感情，才是最為珍貴的「財富」。也是把握住親人間、母子間、祖孫間、人間的天性真情流露。在洋溢著溫馨的家庭、社會，親情之關切情懷，至情至性的畫面，讓人深深感動，是為最神聖。

　　親情溫柔地撫慰，使人忘掉了煩悶，嚴肅地鼓勵著、激起奮鬥的意志，微笑的容貌，加添快樂的生活情趣。

　　親情，滋潤了乾枯的心靈，也喚醒了沉迷的我們；有如雨露滋潤，有如空氣，佈滿在我們四周，充滿溫暖。

　　親人的愛，真是神聖的化身，三春慈暉的愛心、無微不至的感情，使我們有如青青小樹苗，欣欣向榮地壯大。像日月常明，使我們找到了正確的方向，走向光明的前程，充實了我們綺麗的生命。

　　攝影能夠促進親子情感、人間社會的和諧、為溝通彼此感情最好的橋樑。為她、他們　攝影，將是一件最好的生活記錄，亦是綺麗人生最好的回顧。

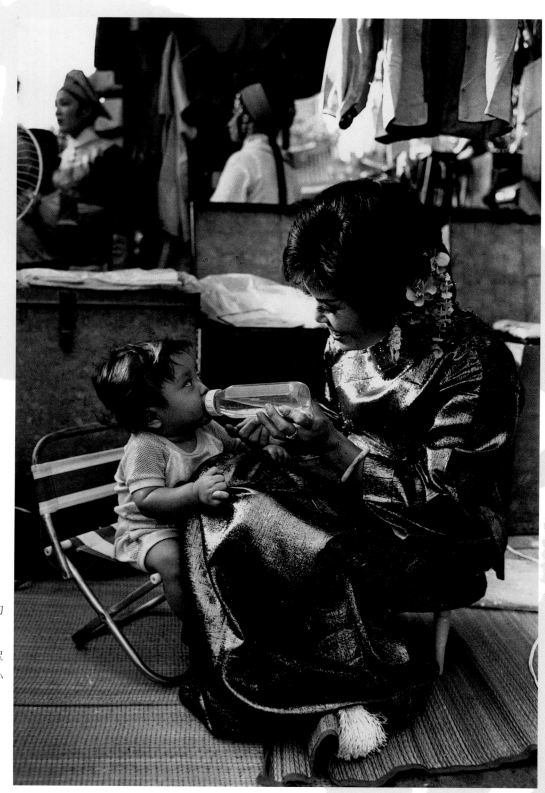

後台偶拾　　1964.三峽

　　在民俗慶典活動中，經常有「野台戲」
的演出。歌仔戲便是其中之一，是地方上的
特有藝術。

　　演員一登上台，賣力表演，欲贏得觀眾
滿場的掌聲。一走下台，照顧親人，照顧小
孩，還不忘餵奶，無微不至。喜形於眉梢，
舐犢情深，眼神歡喜，真情流露。

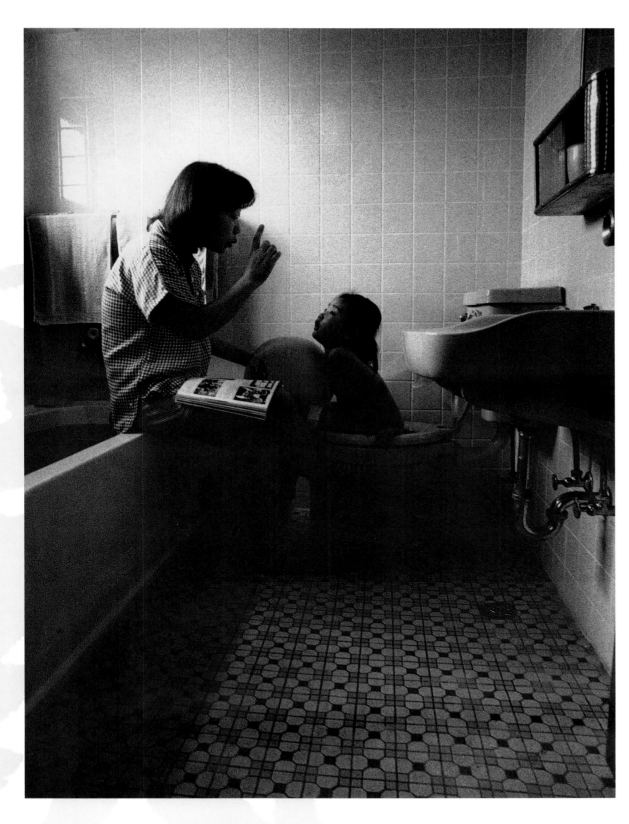

無微不至　1969.自宅

「洗澎澎前要嘘嘘，趁現在
讓媽咪講一段故事吧！」

就是這樣，很平凡、很自然
，也很真摯。母女親情，不因在
浴室中而隱藏，由此表露無遺！

情感流露，不受時間和空間
的限制！而至誠至情，往往見於
細微末節。你說對不？

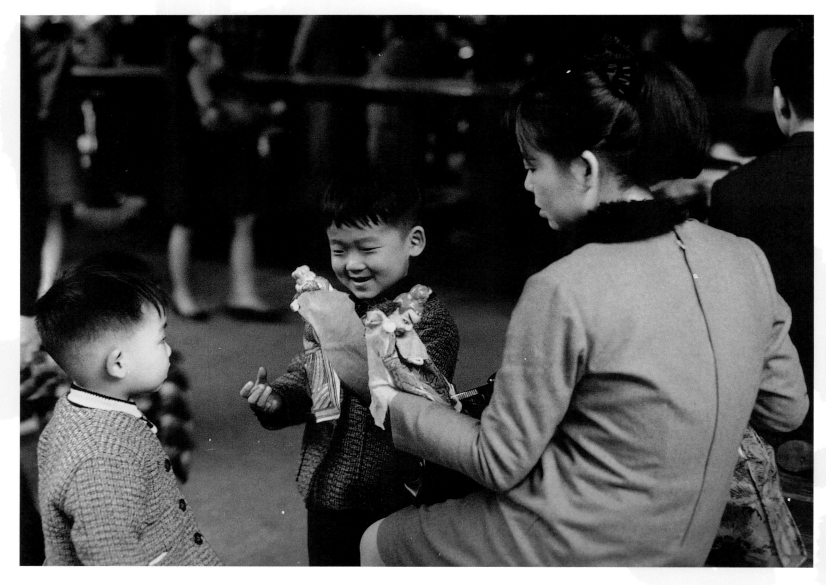

布袋玩偶　1962.台北行天宮

　　小女生喜歡玩芭比娃娃、絨毛玩偶，我還特別
偏愛裡頭住著小動物玩偶、小家具等具體而微的森
林小屋。長大後，看到兒時喜愛的玩具，仍會怦然
心動；看到玩具種類物換星移，心裡則會泛起一抹
輕愁。看到這張照片，總是很容易觸景傷情，緬懷
起童年往事吧！

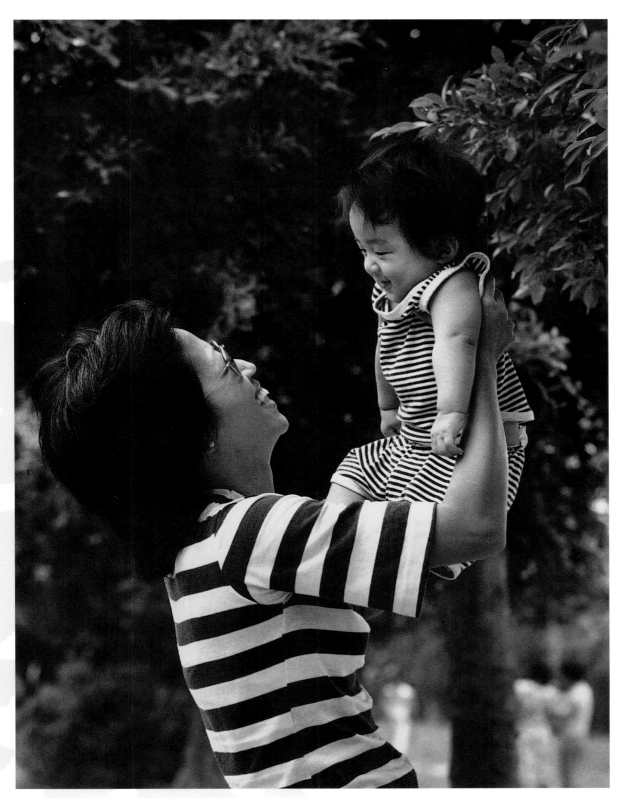

母子樂　1973.台北植物園

　　平常，總是覺得媽咪好高大喔！像成蔭的大樹一樣。現在媽咪把我舉高高，跟大樹一樣高，我好得意唷！真希望我自己一暝大十吋，有一天真的像大樹一樣高！

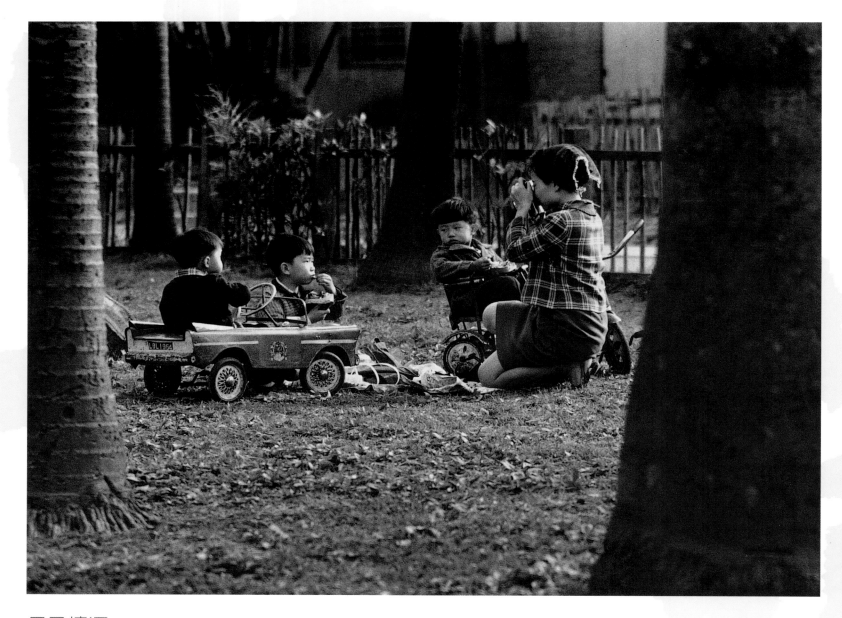

母子情深　1968.台北植物園

　　俏媽咪用鏡頭記錄寶貝的模樣，攝影家用
鏡頭記錄母愛的溫馨。連鎖的趣味與人情的美
好，令人會心一笑，彷彿看見春日陽光。

鄉下理髮店 1964.關渡

　　媽媽態度堅定，理髮師傅笑容可掬，爲什
麼小娃兒還是一臉不情願咧？是怕生嗎？怕剪
刀？總不會是小腦袋走在流行尖端，想要跟時
下美形男一樣削個半長不短的飄飄頭吧？

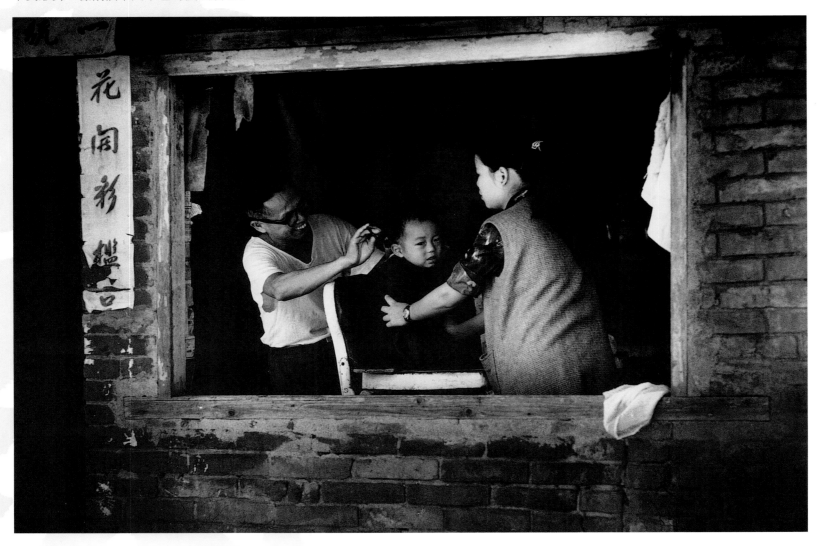

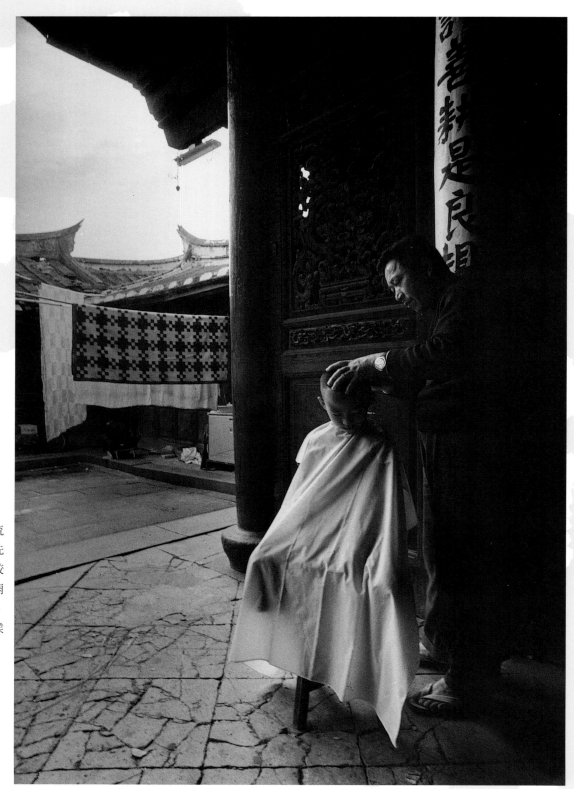

家庭理髮　1970.林安泰古厝

　　昔日剃頭師傅經常背著工具木箱，流動式的到處幫人家剪頭髮，而且是「免洗頭」——就是必須回家自己洗，所以比較便宜；理髮的場所大都是在住家戶外或廟宇的走廊下，就如同照片裡的情景一樣。而在都市裡，到了星期天放假時，有時候小孩子人數多到還要排隊等剪頭髮呢。

親情流露　1975.桃園虎頭山

唱歌五音不全，但有人說你未來還會是一個演唱家；

寫字歪七扭八，但有人說你未來還會是一個書法家；

塗鴉慘不忍睹，但有人說你未來還會是一個大畫家；

陪伴你面對空白勾勒畫紙，陪伴你面對茫然彩繪人生，永遠是小孩那偉大的──母親。

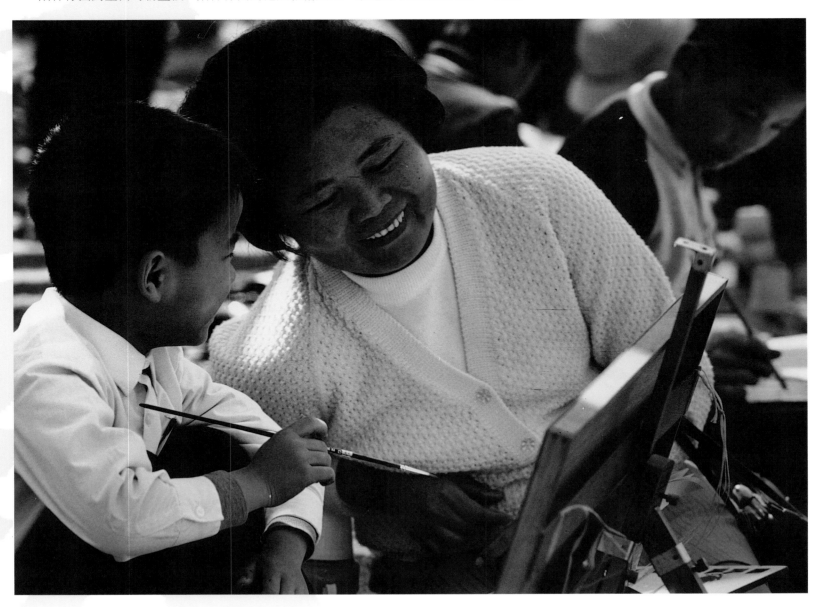

世上總是媽媽好

1975.桃園虎頭山

　　小男孩畫圖畫倦了，打一個
大哈欠，媽媽便幫忙調水彩。回
想這種事可多著哪！練鋼琴的時
候有媽媽陪、寫功課的時候有媽
媽盯、讀書的時候媽媽端來點心
……年少無知的時候，總以為
靠自己的力量完成好多事；驀然
回首，才發覺背後一直有一堵保
護的牆，讓我無後顧之憂地面對
前方的一切。

母與子　1972. 台北社區公園

迴轉的路途無窮盡
母子親情無終點
記憶打起人生的漣漪
生命傳承無終點

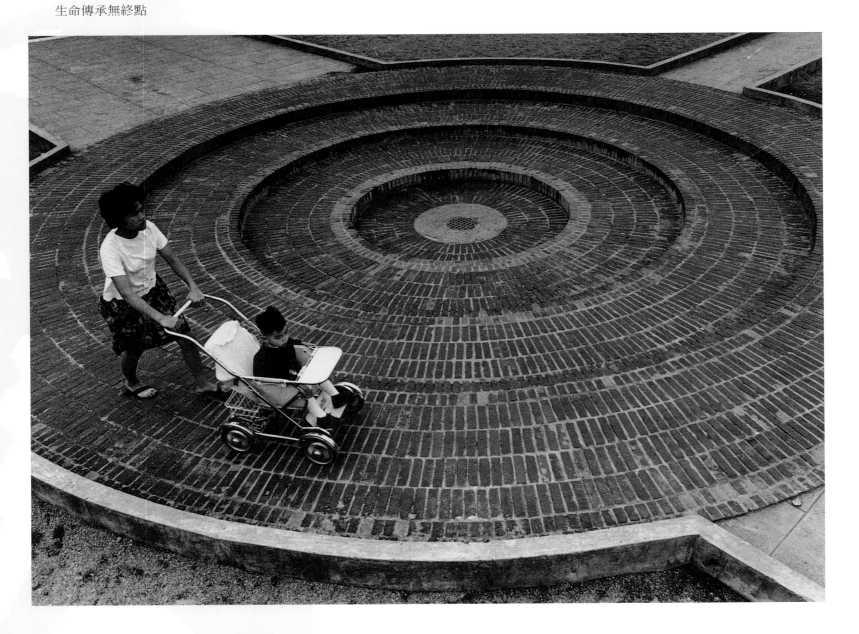

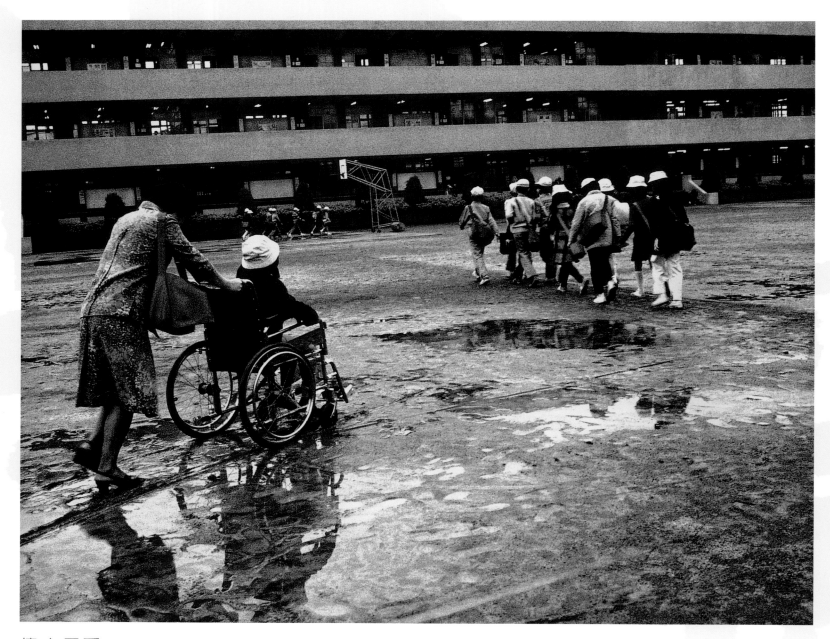

偉大母愛 1965.老松國小

　　在那小兒麻痺症尚未根絕的年代，有的孩子不幸罹患了，造成走路行動不便，這時候，只有父母永遠會在孩子的身邊保護他、照顧他；就像照片中的媽媽，每天都用輪椅推著她的小孩上下學，無論是日曬雨淋或是時間多麼長久，媽媽都會是他的堅強依靠，眞是偉大的母愛。

天下父母心　　1970.青年公園

　　這群奔跑的孩子，有的先起跑、有的後邁步、有
的快有的慢、有的一臉認真、有的神情愉快。不論賽
跑結果誰是No.one，在每個父母心裡，自己的寶貝都
是only one。

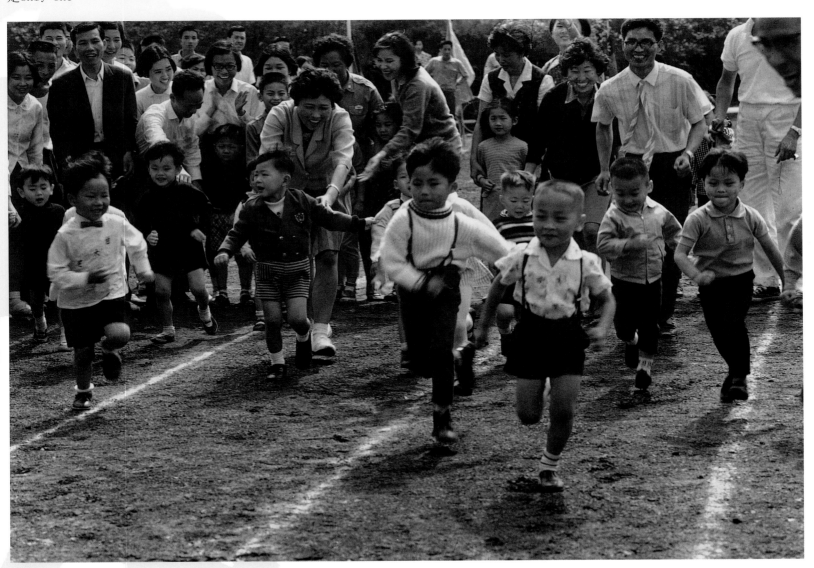

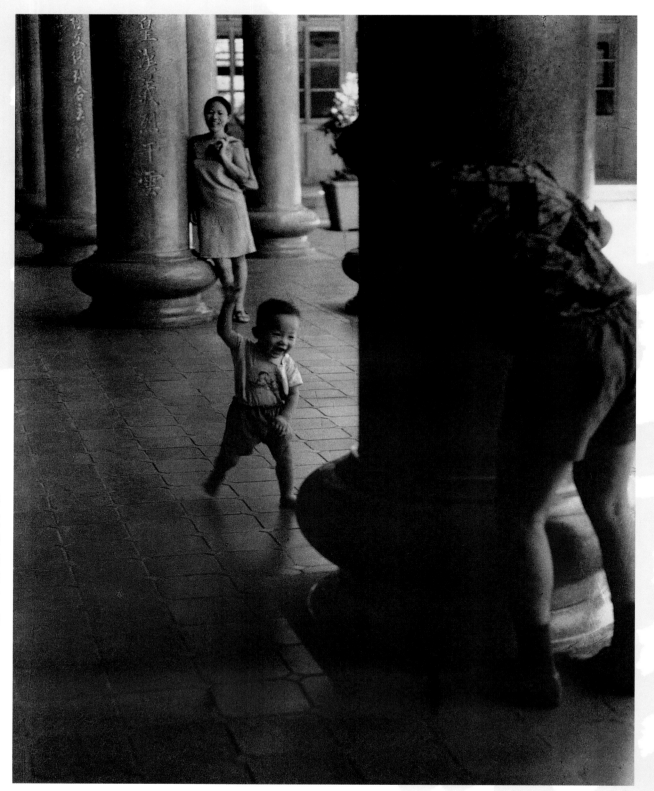

天倫之樂

1962.台北行天宮

　　小時候，我跑呀玩得好開心，總以為是地面寬闊的緣故。長大後，我才明白，那是因為風趣的爸爸與溫柔的媽媽，像廊廟間的石柱，為我撐起一個阻擋烈日暴雨、而又祥和瑰麗的成長環境。

野台戲　1965.台北艋舺

　　老老少少都來看野台戲、湊熱鬧，入迷的老阿嬤渾不知金孫早已神遊夢鄉了───讓我想到，當我聽西洋歌曲時，老爸百般聊賴的表情；男同學口沫橫飛描述球賽時，女同學興趣缺缺的樣子……人們的喜好難免有差異，而正因多元的存在所以世界不單調。對於野台戲我沒看過也沒興趣，但不妨欣賞一下照片中觀戲者的有趣神情吧！

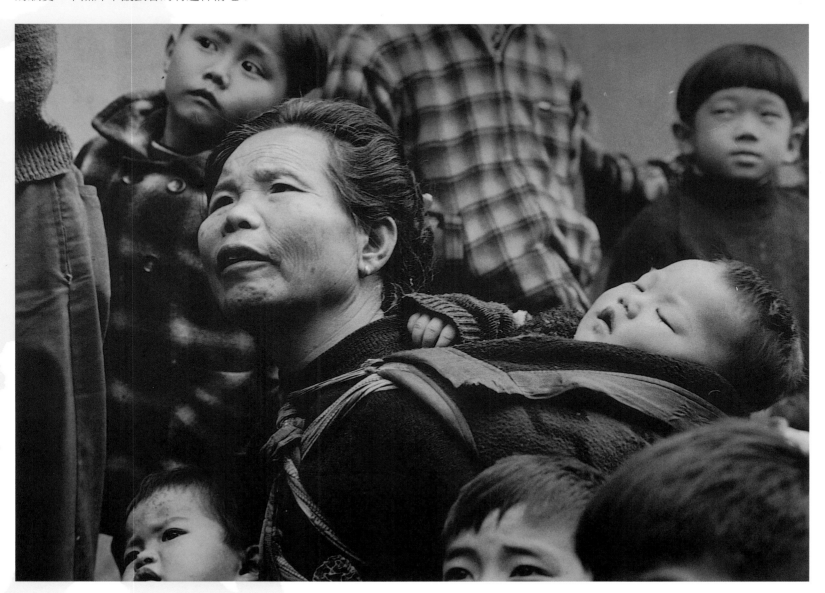

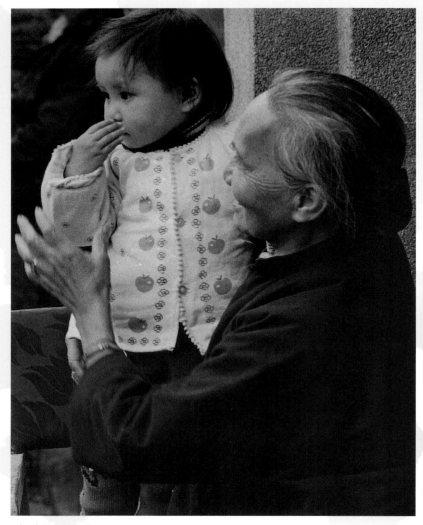

含飴弄孫　1963.台北艋舺

　　歲月痕跡盡化為笑眼的魚尾紋，含飴弄孫實是老人家最甜蜜而驕傲的時刻。只是小娃兒眼望他方，似乎想脫離奶奶溫暖的懷抱，朝目標舉步走去呢。

祖與孫　1965.台北艋舺

　　今天，奶奶幫我穿鞋鞋，抱我出去玩；有一天，我也要幫奶奶穿鞋鞋，攙奶奶去散步；或許有一天，我必須自己繫好鞋帶，一個人走更長遠的路。

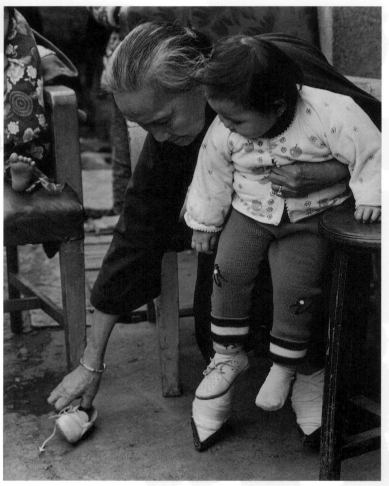

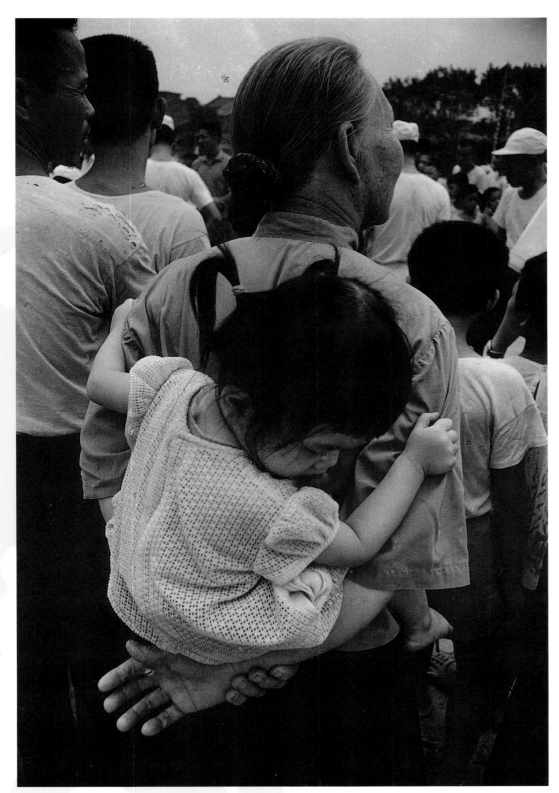

相偎相依　1961.台北老松國小

　　老奶奶的慈愛依偎著小孫女，小孫女的嬌嫩依偎著老奶奶。背影的確是最美的呈現，何必辨認是誰的臉？相偎相依的情感，是每一對祖孫都會有的。

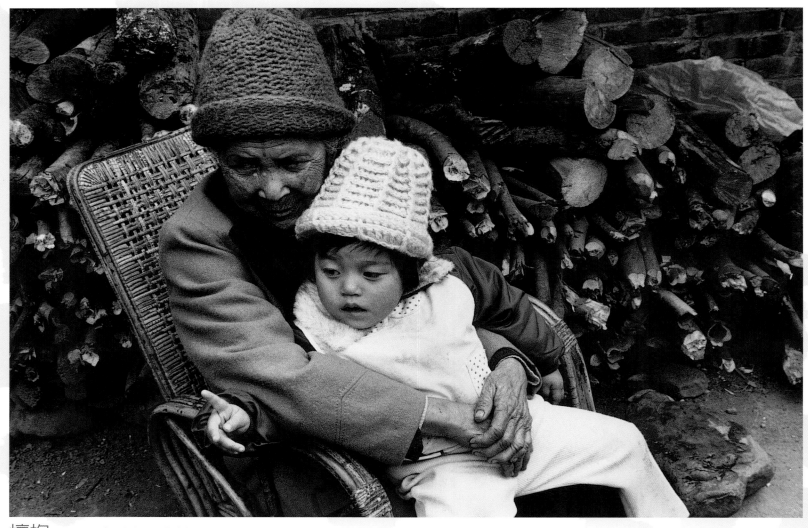

懷抱　1964.新竹縣秀巒村

　　天涼了，婆婆抱著我，我們都戴著毛線
帽，好溫暖喔！我希望趕快長大，學會織毛
線帽給婆婆戴，還要學婆婆照顧我一樣照顧
自己的娃娃。

祖孫之情　　1964.新竹縣秀巒村

　　臉上佈滿歲月痕跡的原住民老婦人，背負著安適而甜睡的小孫女。對於老婦人而言，生命之中有太多的擔負——臉上的刺青是為擔負部落的歷史；深長的皺紋是擔負生活的代價。

　　生命的成長過程，究竟為何？進入夢鄉的小女孩更是懵懂，她只知道：「我眠享我人生，我醒盡我玩。」

　　然而祖孫關懷之情，猶地之載萬物，綿綿長存。

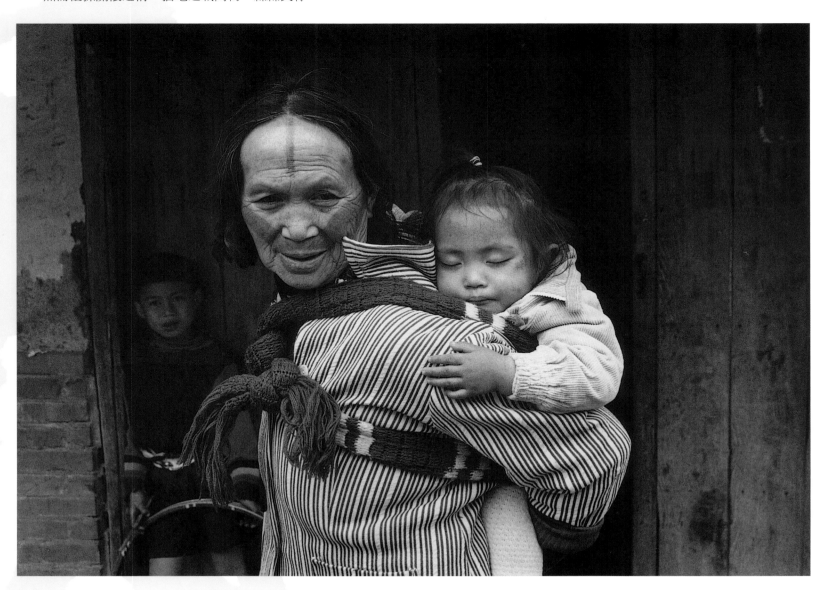

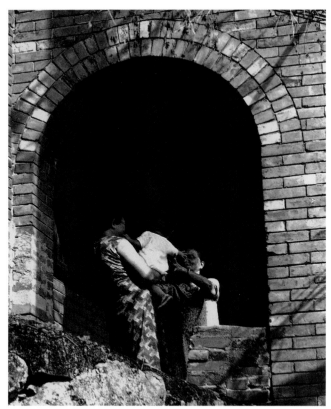

1962.台北植物園

外孫女 111-1962.台北植物園 112-1963.新店古街

　　哈哈！在慈祥外公、外婆、溫柔媽媽的懷抱裡，可是瞧瞧這小女娃的表情！記得小時候，很多長輩（尤其是不熟的）和我們小孩一見面，就要超熱情、超用力地親我們、捏我們的臉、壓我們的頭，我看不到自己的表情，想來差不多也是這個樣子。長大以後，我記得「己所不欲，勿施於人」不會這樣玩小孩，只是有時候又忍不住這樣玩小狗了......。

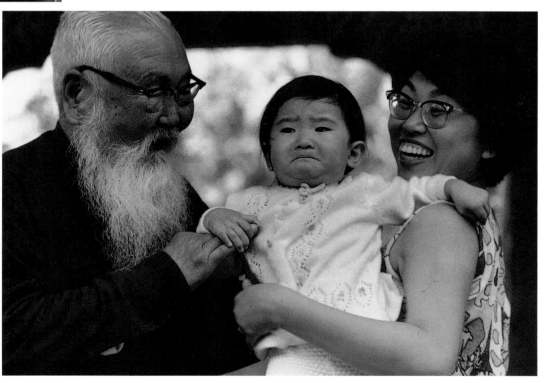

1963.新店

參、繽紛世界篇

　　除了「歡樂童年」、「親情深似海」兩大單元之外，任何不同題材都是我攝影的對象。蒐羅甚廣，上山下海，無所不包。興趣所至、辛苦在所不辭。無視於凜冽的北風，無畏於長期的艱苦，這是我對攝影之愛好、熱衷，深植在我心靈深處所使然。

　　「日月至明、無所不照，土地至廣、無所不載，山嶽至高、無所不生，海洋至大、無所不容」這是我心最嚮往的獵取鏡頭。

　　面對一處處綠意盎然的大地、一幅幅美不勝收的奇景、一幢幢莊嚴瑰麗的建築，經常渾然忘我，拍之不停、攝之不盡，心靈契合，樂而不知所止。

　　因此，自然生態、街頭巷尾、高山流水、浩瀚海洋、原住民生活、民俗風情、節日慶典、夜景奇幻、運動競技、海邊歸舟、沙丘翔集、人像特徵、笙簫歌唱、舞台美姿、雨天即景　等等，都是長年攝影寫實的生活寫照，兼容並包。構成我日常生活、攝影生活，不可或缺的精神資源。

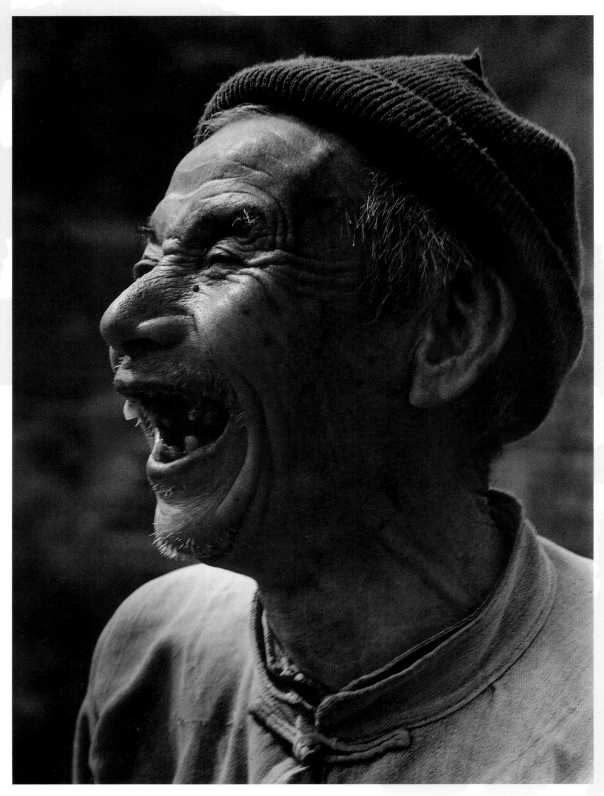

開懷大笑 1965.淡水鎮

　　看盡人生百態的老者開懷大笑，令人如沐春風。人生快事，莫如三五好友相聚，談古道今，一壺粗茶、幾碟瓜果，多少英雄豪傑、古聖先賢，盡付笑談中。

泰然自若 1971.艋舺龍山寺

　　歷經風霜的滿臉皺紋，隨風飄然的花白長髯，
老爺爺彷彿一株古老的柳樹，屹立在超脫俗塵的淨
土，偶然回首，看淡人間悲歡離合，泰然自若。

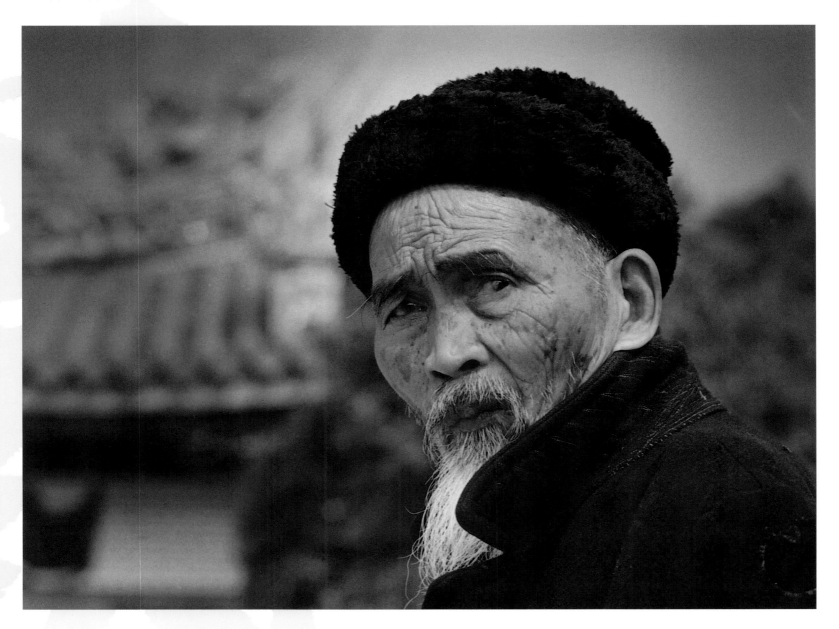

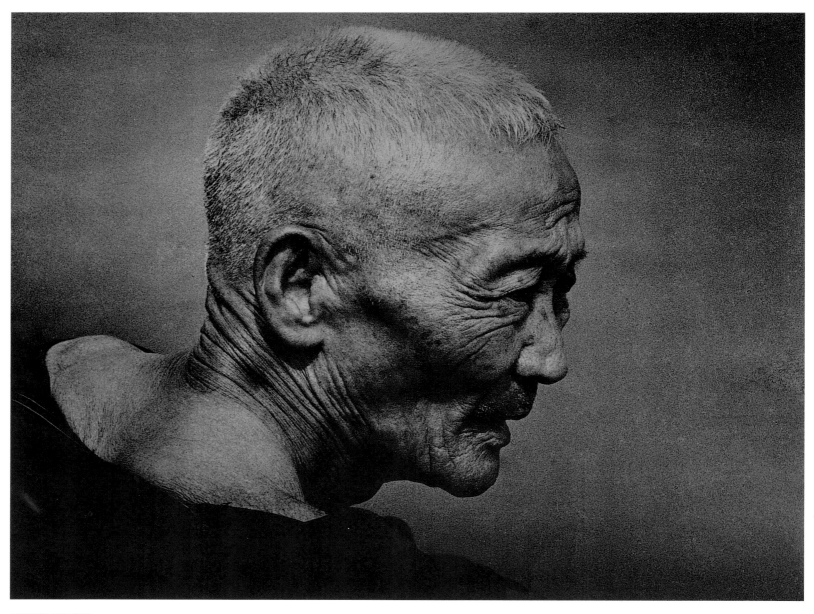

歷盡風霜 1976.宜蘭二龍村

誰說物換星移，船過水無痕？

滄海曾經的潮起與潮落，刻成他眼尾的皺紋；

桑田曾經的茂盛與凋零，化作他雙頰的膚色。

這樣一名歷盡風霜的老人呵！浮世的見證者。

和顏悅色 1968.新店古厝

　　當如雲青絲挽剩一個灰色小髻，當緞面旗袍逐漸褪去昔日光采，當凝脂雪膚上留下了歲月的斑斑腳印、痕痕足跡，傳統婦女——她的如花笑靨，也化作了溫柔的春泥。

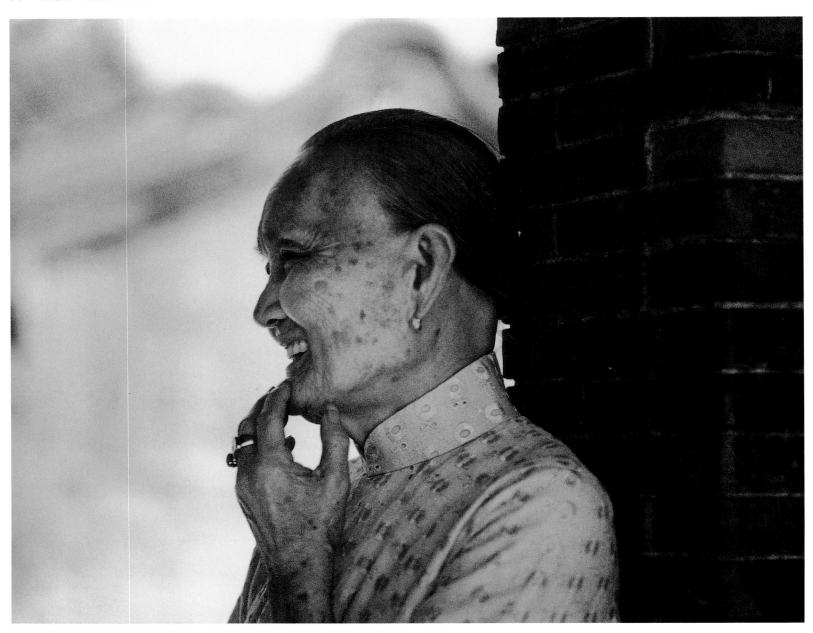

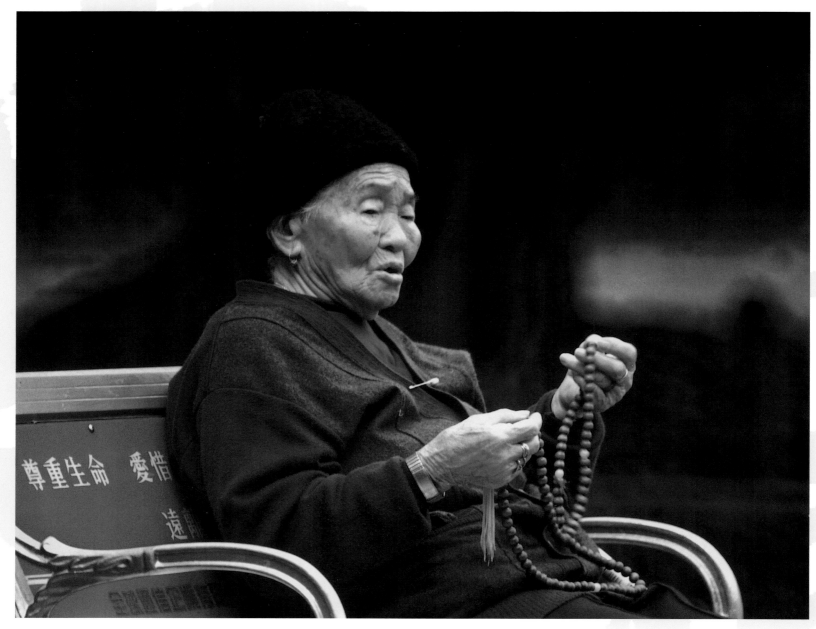

尊重生命 1970.台北植物園

　　老人家專心唸佛的神情，彷彿在細說著過
往的人生歷史，陳述生命的精采故事。有智者
曾說：「生命的意義，不在於它的長短，而是
在於它的廣度與深度」，好好的過每一天，莫
要虛度光陰，就是尊重生命。

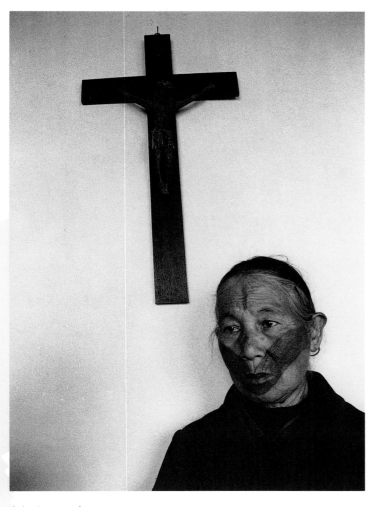

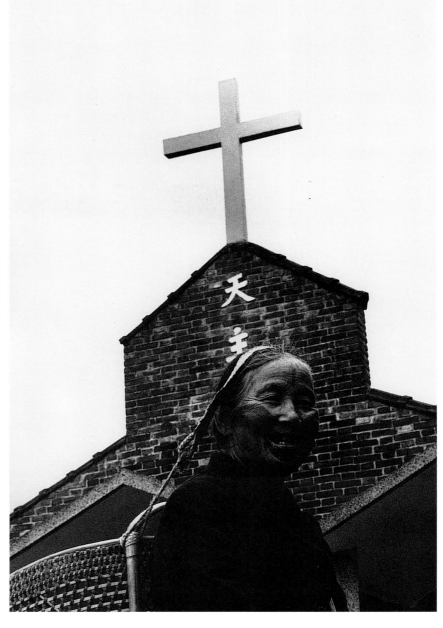

神在何處？ 1970.新竹縣秀巒村

　　人有不同種、不同族、不同色、本國人、平地人、山地人　等分別，那是人們的自分。對神來說，所有的人類都一視同仁。心靈能與之契合，則宗教無所謂東方、西方、本土、外地之分。

　　從原住民老人的眼神中，可知道圖中不只有一位耶穌，一位在牆上，另一位在她的心上。

　　「十字架」、「方寸保田之地」，在每一個人的身上都有，代表著什麼意義？可知道麼？

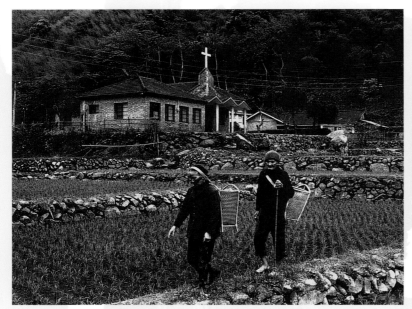
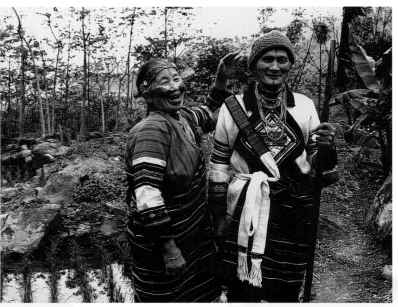
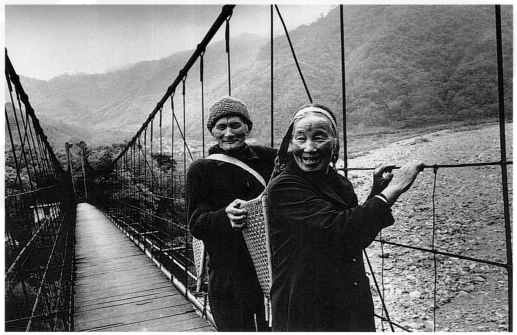

相伴而行吊橋 1970.新竹縣秀巒村

　　無需山盟海誓、無需海枯石爛，更無需轟
轟烈烈、纏綿悱惻的愛情；只要兩情相許，淡
淡附耳一聲：「妳　」足夠倆人攜手走過漫長
的人生旅途，就像走過漫長艱險的吊橋。即使
到了盡頭，依舊坦然而笑，無怨無悔。

吞雲吐霧 1970.新竹縣秀巒村

　　黥面的原住民老婆婆，她不懂得平地人、現代人說「抽菸有害健康」的知識，她吸的是做工古早的煙斗、取自天然的煙草，她只單純地想吸一口煙、吐一口霧，所有的煩惱就彷彿都煙消雲散了。

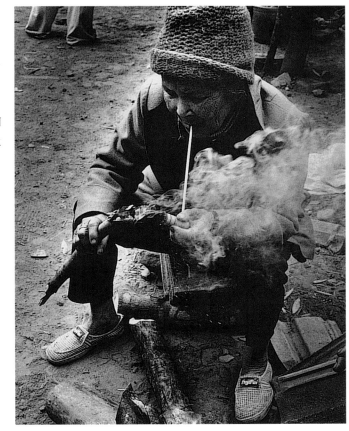

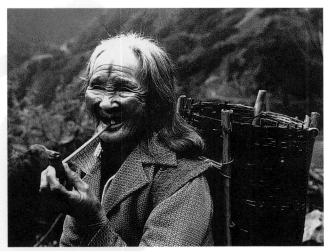

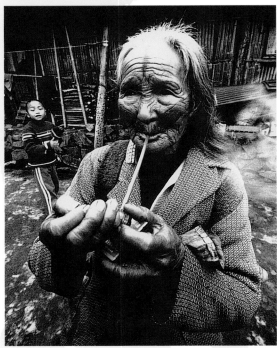

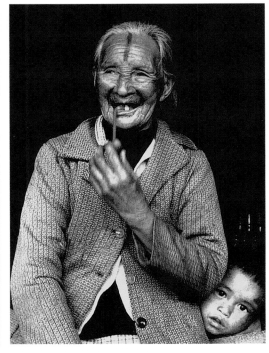

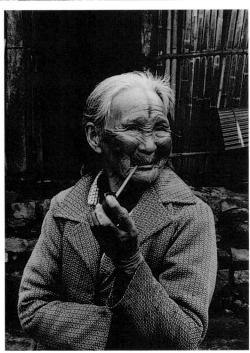

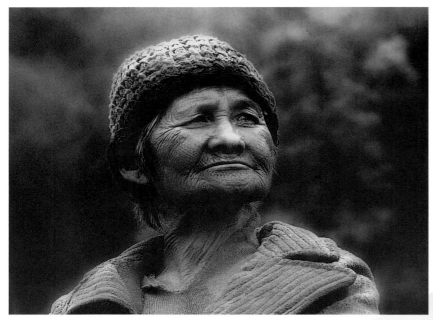

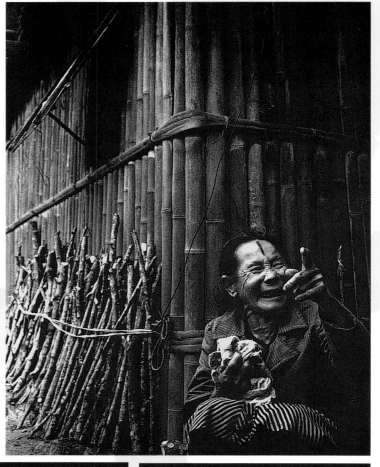

泰然自若 1970.新竹縣秀巒村

　　新竹秀巒部落居民以泰雅族人爲主，早年以狩獵爲生，如今多轉爲務農，但是年輕人大都出外到平地工作，留下來的老人家在熟悉的平靜山居生活中，更顯得泰然自若。早期泰雅族女子須學會織布才得刺臉紋，所以完成紋面者，方可論婚嫁，未曾紋面者就很難出嫁，當然這種紋面習俗早已不存在了。

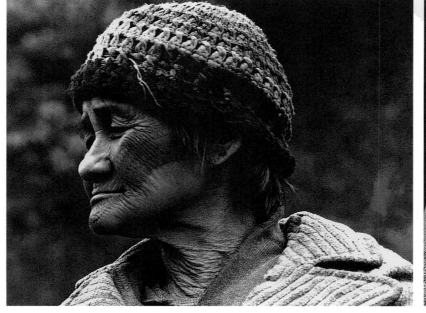

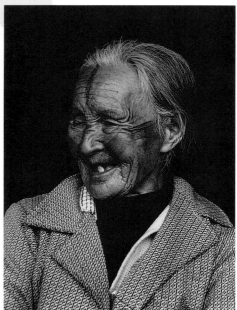

傾訴心事 1970.新竹縣秀巒村

老母親倚門終日　望穿秋水

遊子難得回故里　驚鴻一瞥

短暫相會如夢中

促膝傾訴別後綿綿心事

昨夜星辰已是遠去

明日浮雲飄泊不定

山裡的孩子　終將回歸山林

顏倉吉

黑白攝影典藏作品集

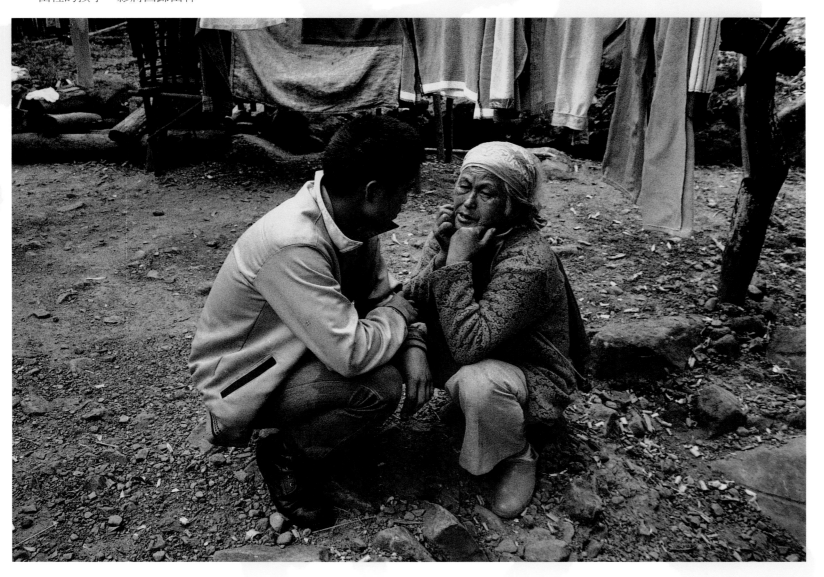

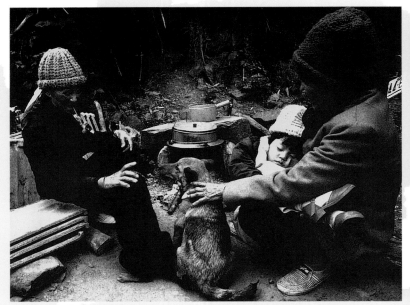

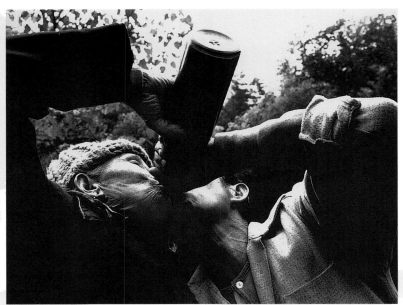

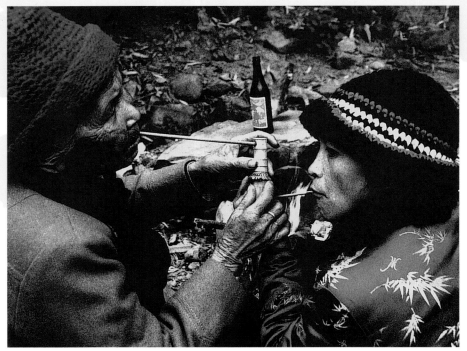

閒情逸致 1970.新竹縣秀巒村

懷抱可愛的小孫子，撫摸忠實的狗伴侶；一塊兒叼根煙斗、喝點小酒。破舊的院落，在陽光照耀下、閒情逸致裡，成了兩位辛苦一輩子的老阿嬤，享受清福的祕密花園。

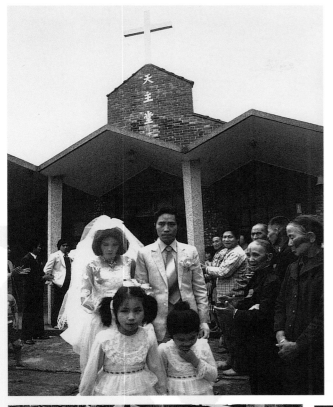
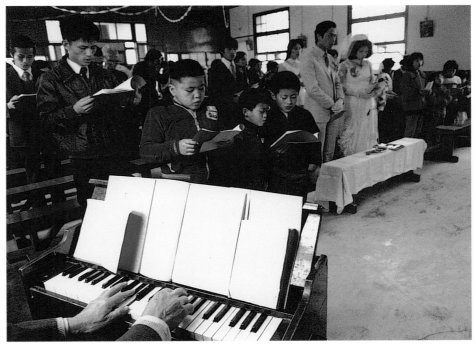
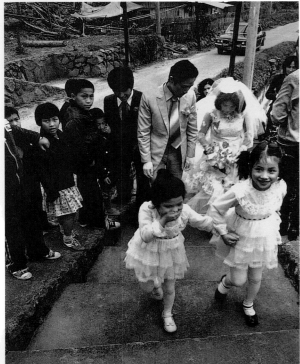
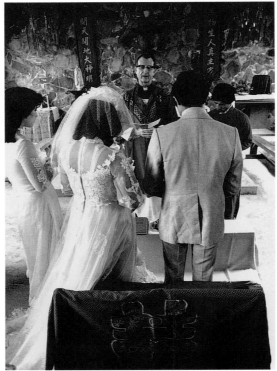

結婚進行曲

1970.新竹縣秀巒村

　　以前的新郎、新娘真是有趣！表情都很嚴肅，現在大概找不到這麼莊重（或緊張）的新人。兩個一身潔白的小花童，一個活潑、一個靦腆，她們是上帝派來的音樂小天使嗎？用笑聲演奏這結婚進行曲！

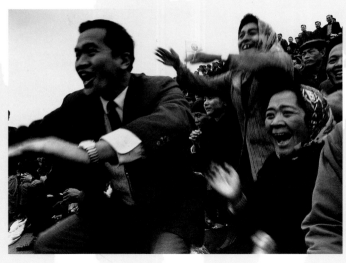

加油打氣 1968·台北體育場

　　場邊觀眾，熱烈、忘我地投入，幫運動員加油打氣！令人感受到那人山人海歡呼鼓掌的震天聲響。看來，加油打氣的精力投入，也不亞於任何運動呢！難怪後來啦啦隊會專業化了。

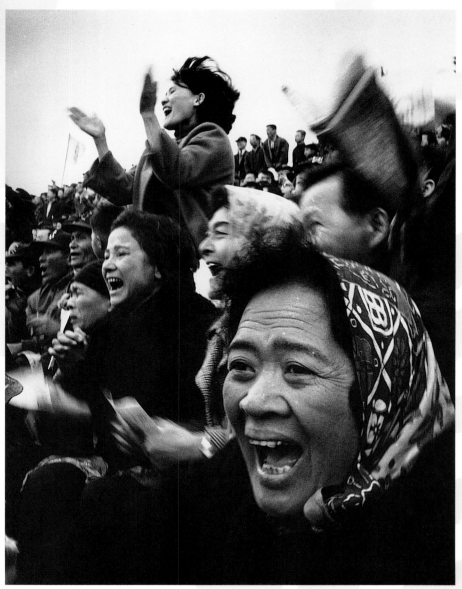

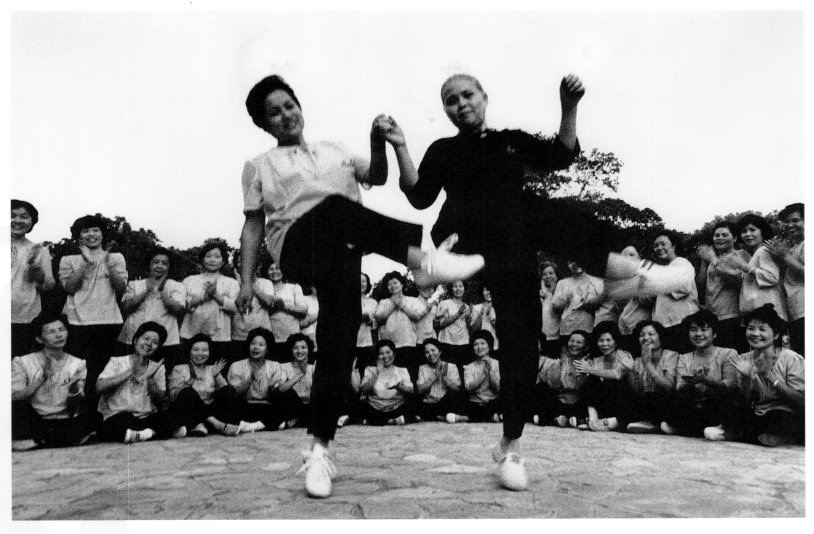

顏倉吉

黑白攝影典藏作品集

你唱我跳 1973.台北芝山岩

輕快的腳步

曼妙的歌聲

不分你我

不分老少

手牽手

心連心

十年方修同船渡

相聚即是有緣

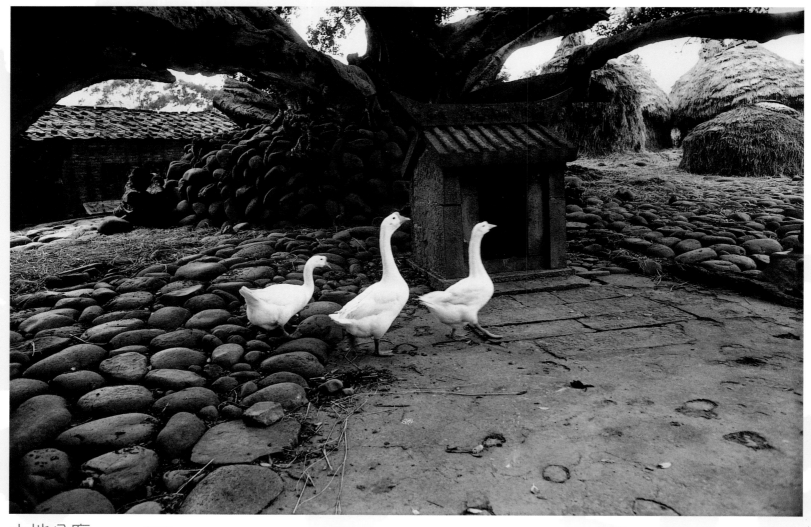

土地公廟　1967.關西

　　鄉野的田頭、田尾或是大樹下，處處可見土地
公廟，保佑祂的地界，五穀豐收、風調雨順，人畜
平安。土地公廟前的小空地，經常是農閒時，大人
們喝茶聊天下棋和小孩子玩耍嬉戲的好去處；偶爾
會見三兩隻呆頭鵝，來此閒逛，更顯農村平靜安祥
的景象。

養鴨人家 1963.三重

六十年代以前的台灣，工業汙染尚未嚴重，平緩的溪流或池塘處處可見萬頭鑽動、喋喋不休放養的大小鴨群。臨水搭建的簡陋鴨寮，是鴨群遮風避雨和晚歸安眠溫暖的家，也是辛苦的養鴨人家撿拾鴨蛋，增加生計的重要來源。

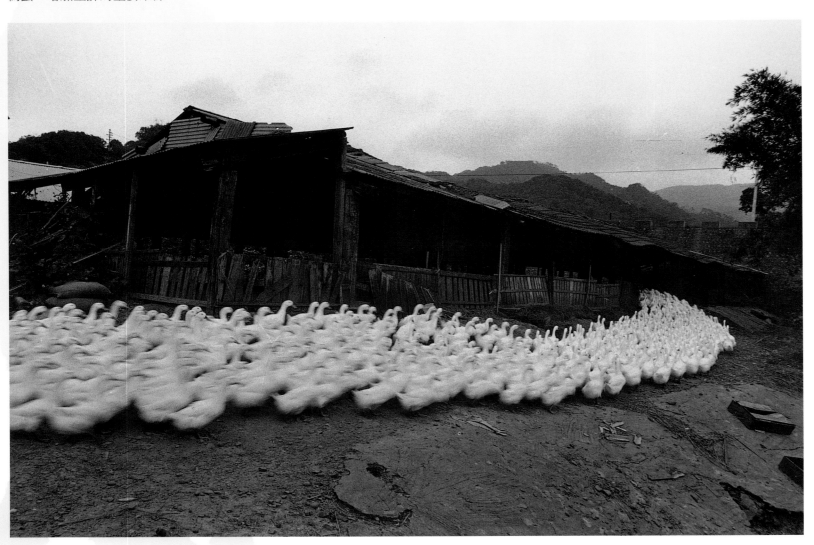

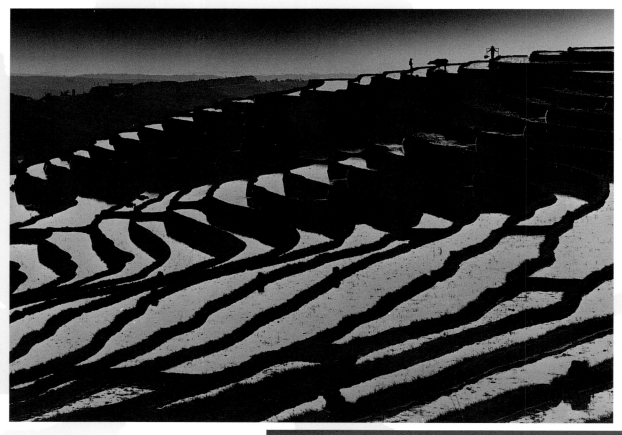

梯田之美 1967. 淡水鎮

　　清新空氣，渲染開水墨寫意；晶瑩
天光，映照成瑰麗剪影。農人與水牛，在
山坡辛勤工作著；一群小鴨，搖搖擺擺、
悠哉悠哉地走在田梗上。當鄉村的質樸與
神仙池般的驚豔交會，梯田風景，風情
萬種。

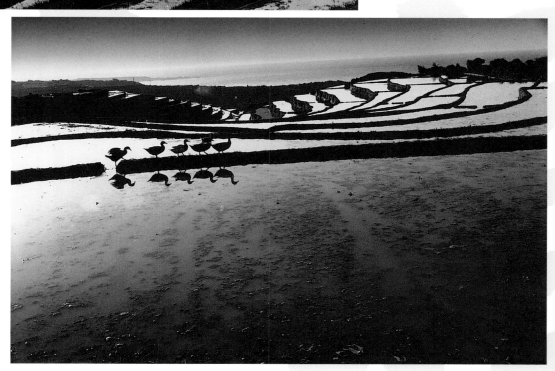

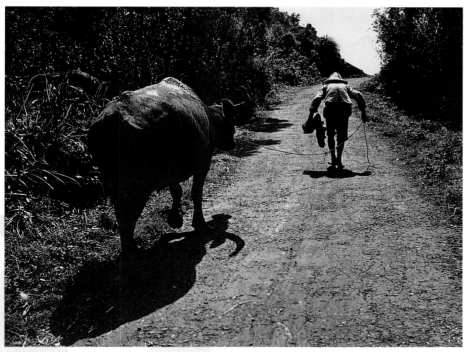

1966.三峽

農村印象

在平疇交遠風的農田裡，在淺波映天光的梯田上，在道狹草木長的鄉間小路，農夫與水牛的身影，顯得多麼勤勞、認真、和諧、恬淡。走過鄉間，捕捉農村寸景，凝聚田園印象，那陶淵明的詩情、李可染的畫意，已逐漸在台灣的土地上消失，但會永遠停佇在鏡頭裡。

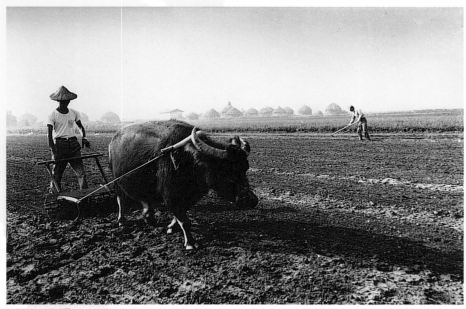

1970.三重

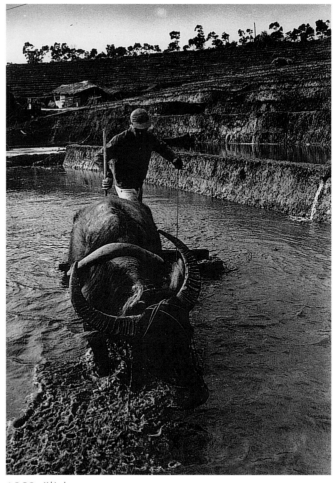

1969.淡水

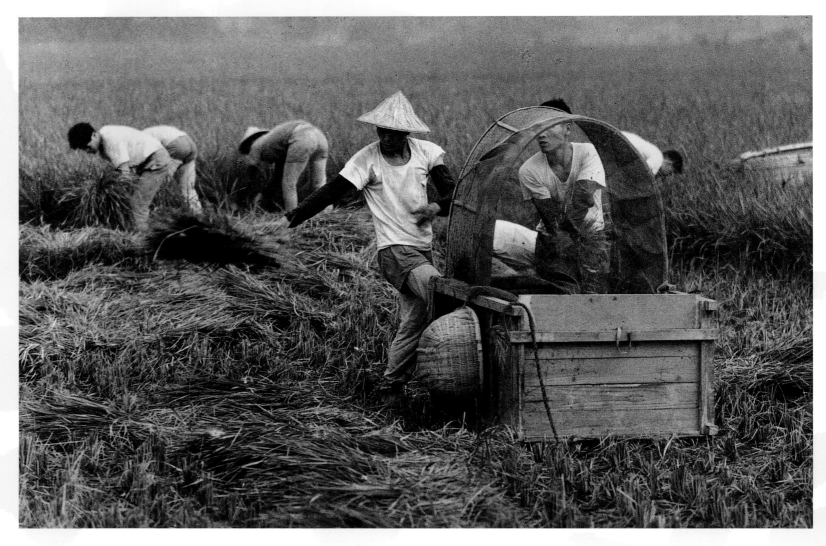

割稻寸景 1970.三重

　　許多藝術，諸如繪畫、文學、音樂、攝影等
等，都曾以田園為題材。有些是理想派的，譬如
精描細繪一名恬靜優美、纖塵不染的農家少女；
有些則是寫實派的，例如這幅攝影作品，割稻的
農夫們各有姿態，我們彷彿還能感受得到，每一
個動作的力度，彷彿還能嗅得到，他們汗水與稻
穀清香混合的田間氣息。

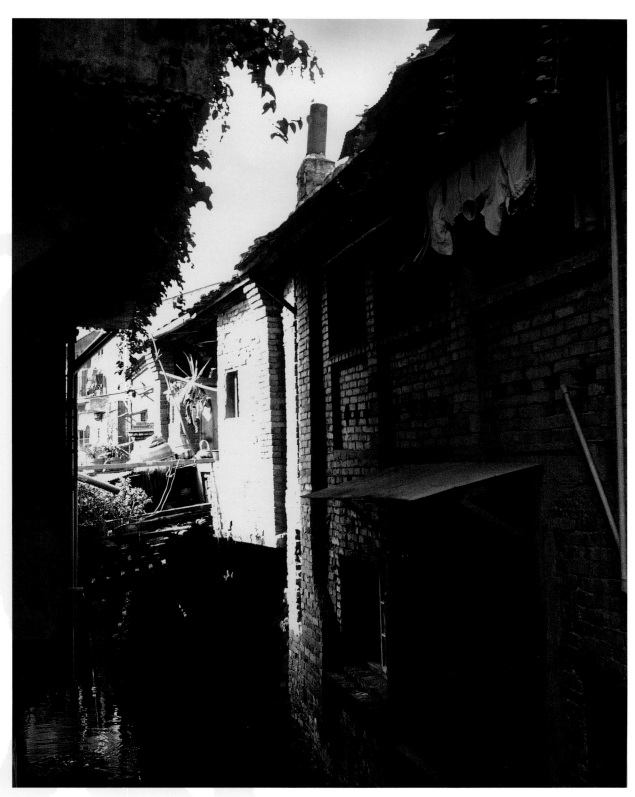

走過鄉村 1968.新店

　　陽光灑落在磚瓦的平房，
藤蔓懶懶地從房簷上垂下來，
小鄉村沉浸在午後的悠閒裡。
水道蜿蜒流過，幽暗的倒影，
那是入夜後的小鄉村嗎？屋宇
沉睡，星光點點，一片靜謐。
陽光下和水面上的鄉村，交相
映出美麗的風景與想像。

顏倉吉 —— 黑白攝影典藏作品集

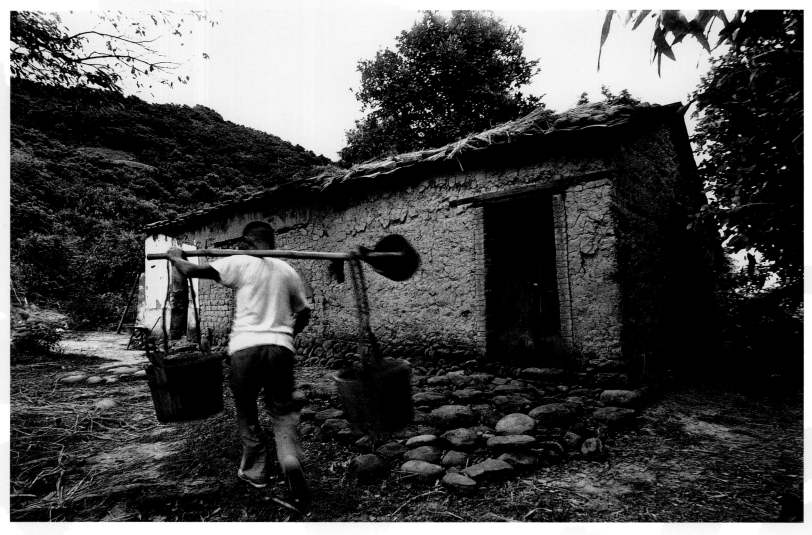

農舍一隅 1966.三峽

　　簡陋的農舍，茅頂瓦簷、石牆柴扉，挑水的
人歸來，跑著踩過地面枯草，發出清脆細響彷彿
遠方的牧笛聲。農家情調，正是：狗吠深巷中，
雞鳴桑樹巔；戶庭無塵雜，虛室有餘閑。

農家印象 1967.關西

竹林、古厝，鄉間小徑，土地公廟，挑著兩個大包袱的老伯伯，拼湊出淳美的農家印象。如今社會的主流是：高樓林立，車水馬龍，逛不完的店面，拎著名牌包包的年輕人……農家印象，只好從印象中去尋覓了。

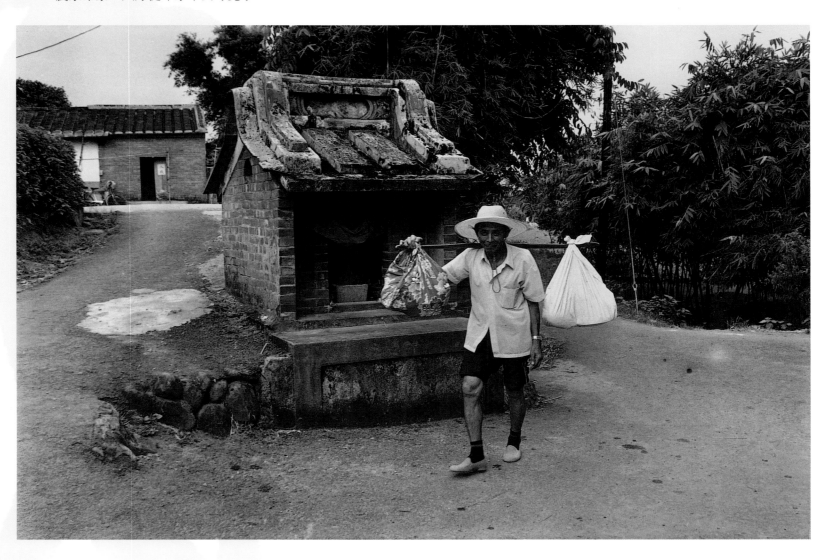

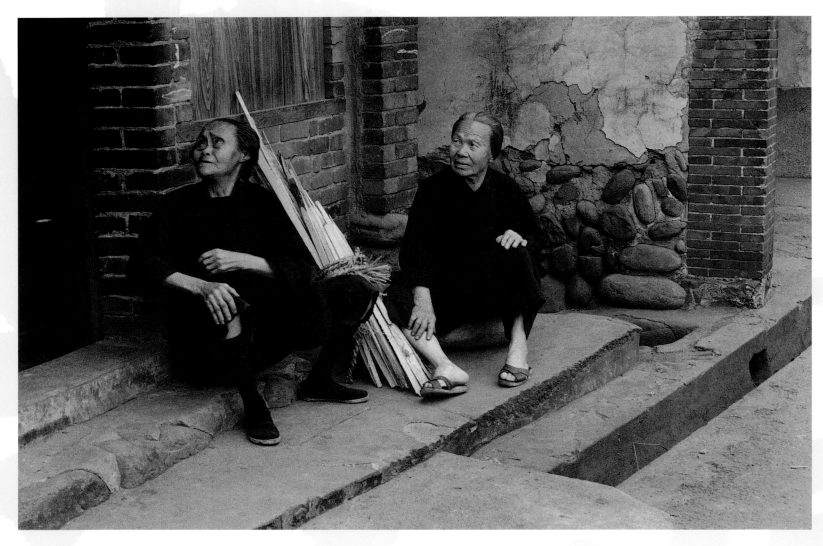

思古幽情 1968.三峽

　　褪色的朱紅磚牆，斑駁的水泥石牆，老
阿孃坐在台階上，回首凝望深邃的大門內，
是否想起了當年，老宅美侖美奐？當年，人
丁興旺？當年，鄉鎮繁華？或許，思古的遙
想外，還有著追憶的幽情——當年，自己貌
美如花　。

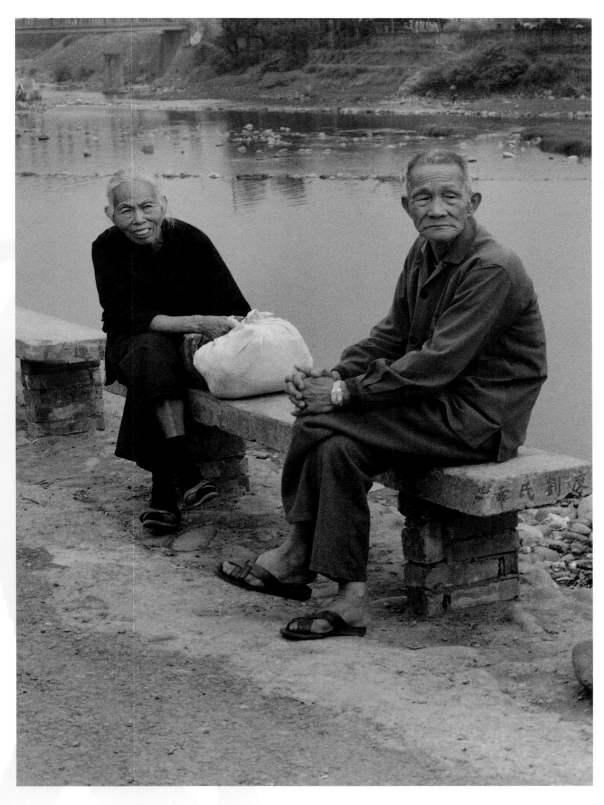

恩愛老伴 1968.三峽

一路相隨共度多少晨昏

兩人同心吃苦也會變甜

妳是我一輩子的好牽手

我是妳不離不棄的依靠

當年華老去　青春不再

當滿頭白髮　皺紋交錯

我眼中的你永遠是初見時的年輕

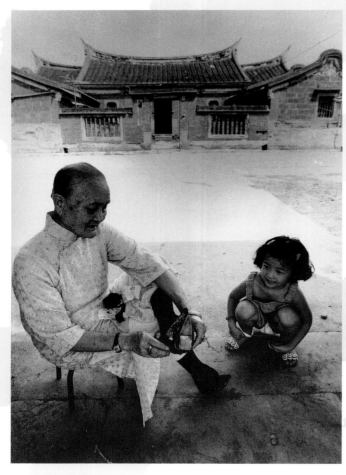

纏足 1964.新店古厝

三寸金蓮

束縛中國婦女已千年

舊三合院門前灑落一地新鮮的陽光

纏足的老奶奶靦腆的細說從前往事

猶如長長的裹腳布　環繞歲月

而未來的青春鳳凰呢

就放開心地交給小孫女去自由飛翔吧

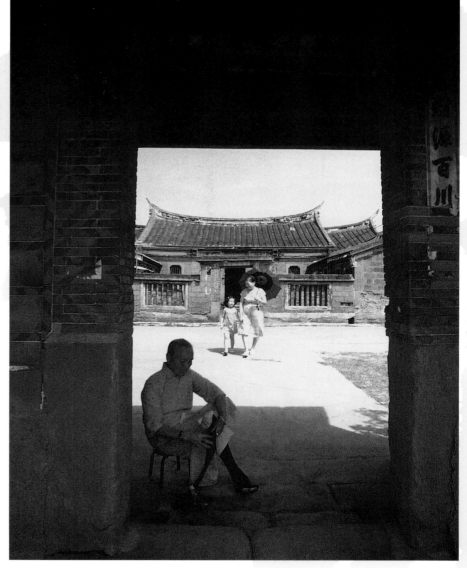

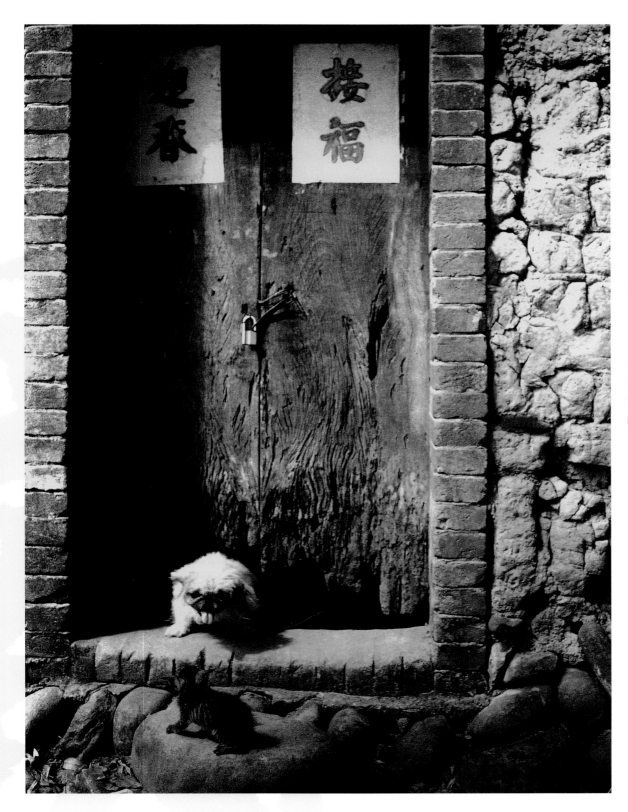

小狗與小貓 1965.三峽

　　「一隻小狗狗，坐在大門口，眼睛黑溜溜，想交好朋友。」小貓咪，我叫阿福，你叫什麼名字呀？你叫阿春啊！那你趕快過來，大家都會很喜歡我們的組合喔！

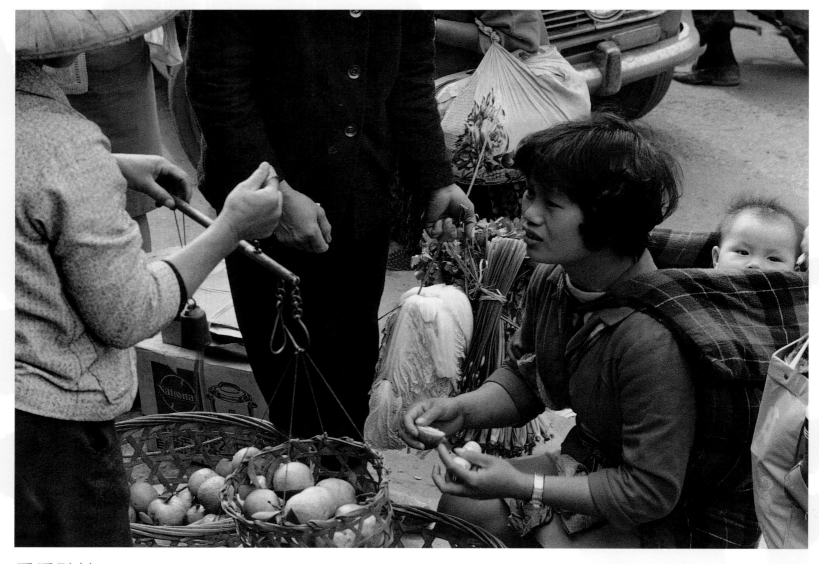

斤斤計較 1964.艋舺市場

　　材、米、油、鹽、醬、醋、茶，開門七件
事，持家不易，主婦難為。家庭主婦用背巾背
著小孩上傳統菜市場，是五十、六十年代常見
的畫面。買菜時注意斤兩，出價一元殺價為八
毛、買一顆蘿蔔送兩根蔥，那是一定要的啦！
積沙可以成塔，斤斤計較，只為讓老公出外無
後顧之憂，讓孩子有一個美好的將來。

豐收 1965.北港

　　地瓜是今日流行的健康食材，卻是從前最大眾化的食物。多年前的留影，農人們低頭忙碌著，新鮮番薯堆積如山，一群肥鵝在院子裡昂首闊步，好一幅豐收的景象！

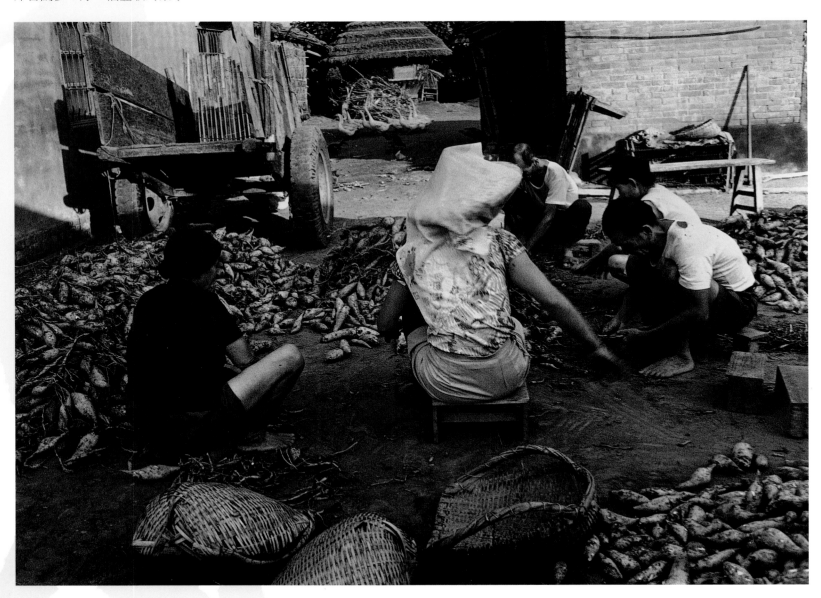

香火鼎盛 1975.艋舺龍山寺

　　香火鼎盛，香爐被燻得漆黑發亮。人們的虔誠、祝禱，都隨著裊裊香煙上達天聽。

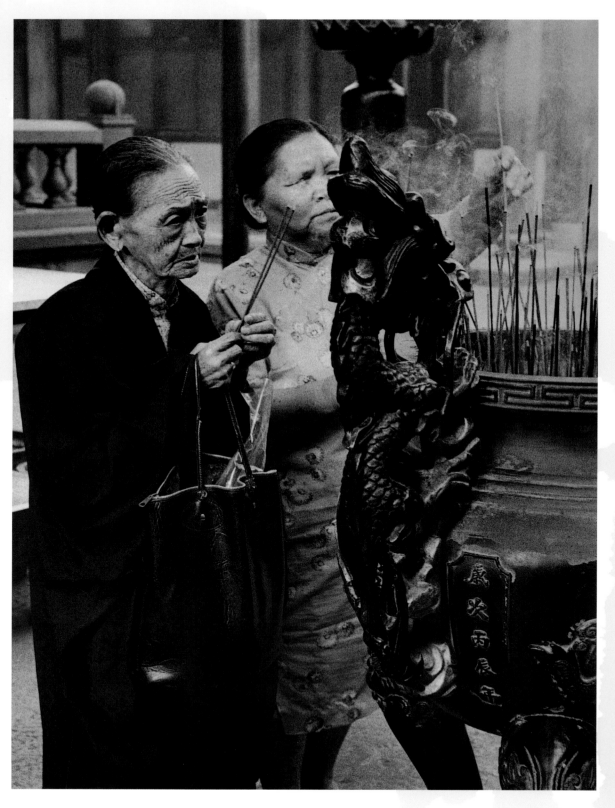

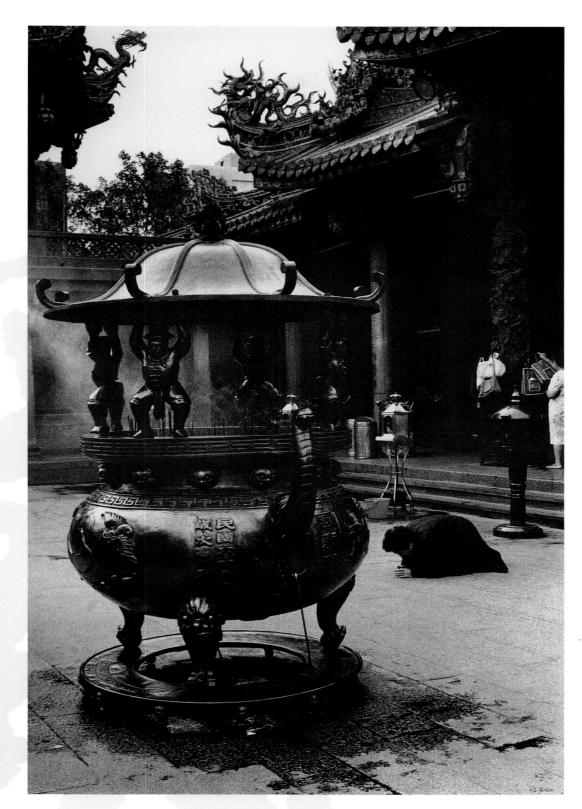

跪拜 1975.艋舺龍山寺

在富麗的交趾陶飛龍之下，在剛健的頂香爐力士之下，信徒身著海青，樸素、莊嚴，誠敬跪拜。這是謙卑的動作，也是昇華的動作，每一次跪拜，軀殼就愈貼近地下，而心靈卻愈貼近天上。

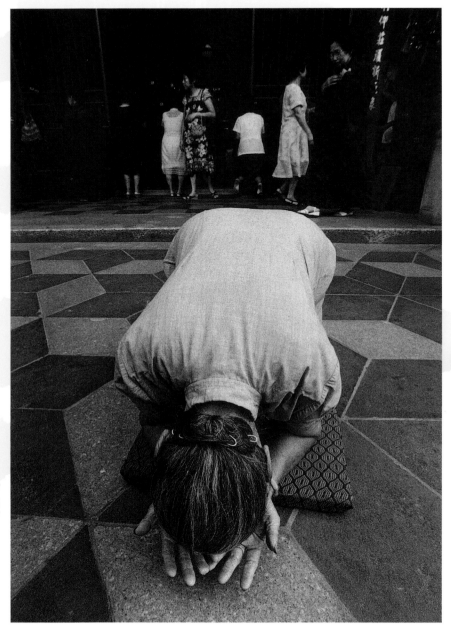

虔誠 1974.艋舺龍山寺

老婆婆匍匐在地，默默祈求著：身體健康、
全家平安、所有衷心而非貪求的願望　貼近塵埃
禮拜的人啊，虔誠的心卻多麼潔淨！

昔與今 1964.艋舺龍山寺

如今，花白的髮髻，昔日，應當曾是黑亮的
髮辮；如今，碎花旗袍如此寬鬆，昔日，應當曾
是貼身玲瓏。老婆婆也曾和身邊的女子一樣年輕
吧！雖然如今的年輕女子，剪去長髮，改穿現代
化的上衣、短裙。彌勒佛慈悲地笑著，對著所有
年老、年少的信徒，以及一輩子都虔誠的人。

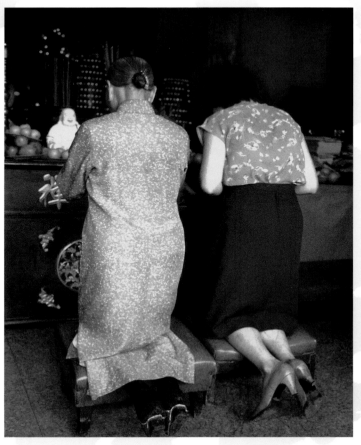

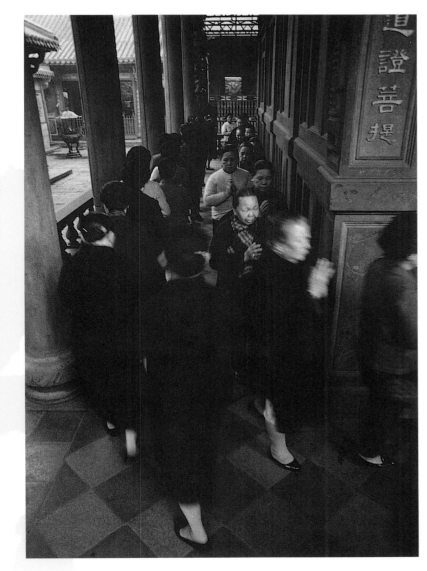

繞佛祈願 1975.艋舺龍山寺

　　萬華龍山寺內參加念佛的老菩薩，正在虔誠繞佛，在最後都會迴向「願以今天念佛的功德，迴向一切有情眾生及累世以來的冤親債主」。學佛的朋友經常會說，念佛時必須心存感激和眞心懺悔，祈願是爲眾生而不是爲己，才是一心向佛的三寶弟子。願人生如繞佛，一步一佛號、一步一善念。

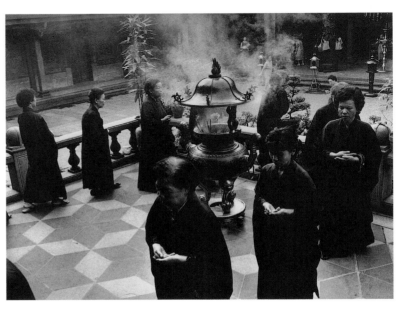

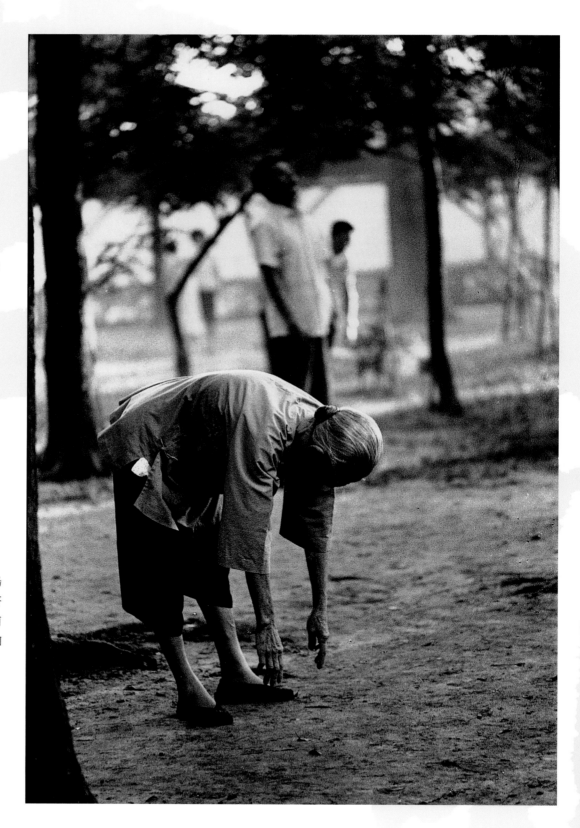

晨操 1966.台北植物園

　　早晨的公園，繁茂綠葉，把溫暖的陽
光篩落到清香泥土上，老人家努力地做著
晨操。大自然創造的人體真奇妙，愈是前
俯後仰、左彎右彎、扭曲伸展，反而愈加
健康，身體硬朗得像挺拔的樹木一樣。

老當益壯 1966.台北植物園

　　台北植物園的空地，一群老人家正在打太極拳，硬朗的身體和俐落的身手，更顯得老當益壯。財產或因人的際遇不同而有所貧富，但是，身體的健康是不分貧富貴賤的，每一個人都一樣的天賦身軀，只要能樂天知命，多動就會多健康。

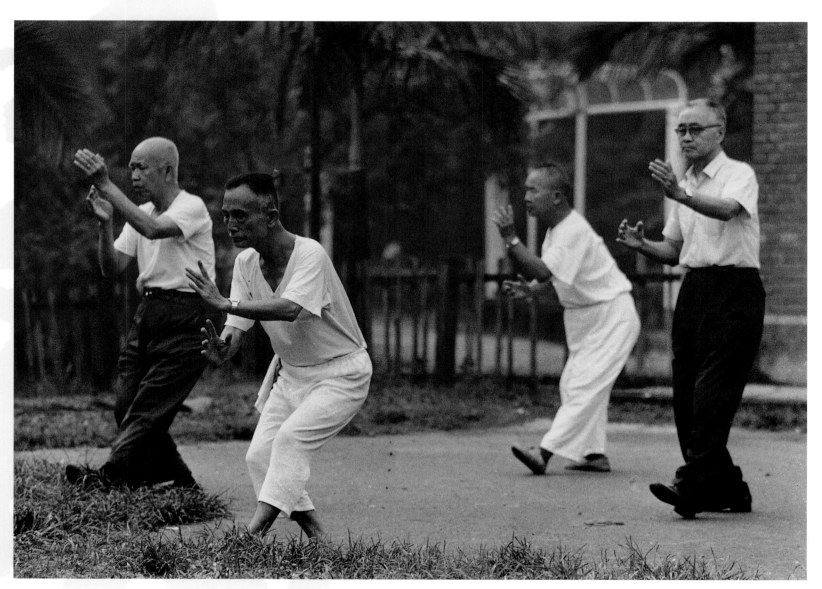

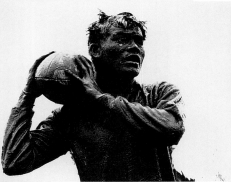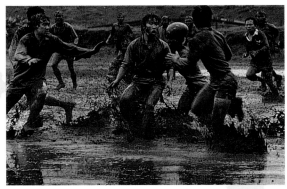

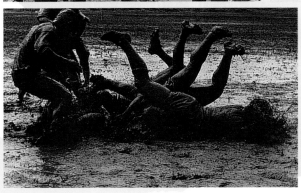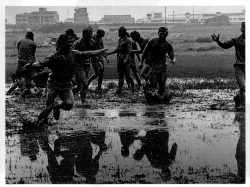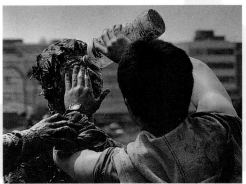

橄欖球賽 1987.士林（百齡橋下）

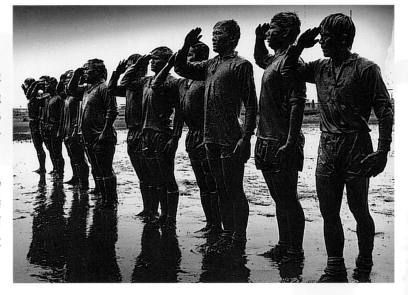

　　這七張組合作品，參加第三十屆在荷蘭舉行的「世界新聞攝影」大賽，榮獲運動系列組第三名，為唯一東方人得獎，震撼國內外，興奮盛況空前，新聞媒體連續報導，宣揚了我國文化、提升了國際地位，為國爭光，與有榮焉。為作者從事業餘攝影以來，甚感欣慰得意，也是前輩同好最推崇無疑的作品。鼓舞了我們邁向新的里程。信心十足、自強不息，更有勇氣進軍國際攝影藝展。

　　1987年10月間，「中正盃橄欖球賽」於台北士林百齡橋下隆重揭幕。連日陰霾，滂沱大雨，把球場攪得泥濘不堪，秉著奮力不懈、無畏艱險、勇往直前的不屈不撓精神，風雨無阻、照常舉行。當天風雨交加，但愈戰愈勇，戰況激烈、勢均力敵，球賽自然變成了「泥人大戰」。球員的臉上、手上、腳上、血肉之軀，渾身與泥漿打成一片，激烈競爭、無與倫比。

　　作者基於熱中攝影成癖，強烈心理驅使而不顧一切，認為這是個千載難逢的大好機會，戰戰兢兢不斷地獵取，終於獲得如此難能可貴的精彩畫面，意想不到，遂成了轟動攝影界的難得之作。

　　荷蘭世界新聞攝影大賽，照片內容分為九大類。每一類前三名頒給獎牌、證書、荷蘭來回頭等機票，和九天滯留期的免費招待。本人曾親自到荷蘭領獎，接受該國觀光局招待，並參觀該國及歐洲先進國家的建設，列為上賓。備感殊榮，盛情難忘，回味無窮。

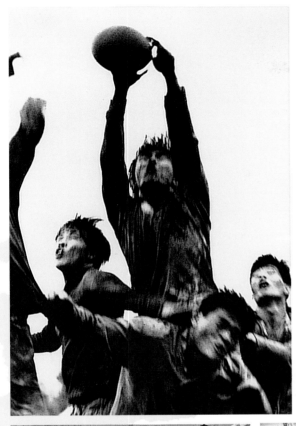

橄欖球賽　1987.士林（百齡橋下）

　　肢體碰撞激烈的橄欖球比賽，最能呈現出球員的爆發力，狡兔般的閃躲、猛虎般的對決，你來我往，互不相讓；今日贏得比賽的人，往往是因昨日汗水流著最多、準備最充分的一方。人生也是一樣，努力並不一定會成功，但是，成功一定會是屬於努力的人。

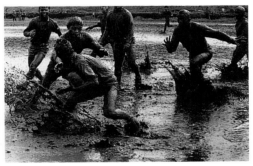

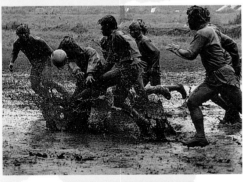

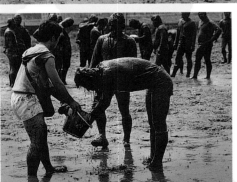

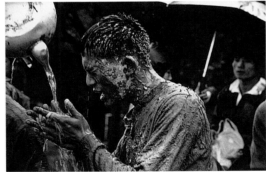

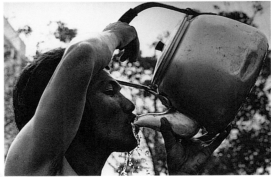

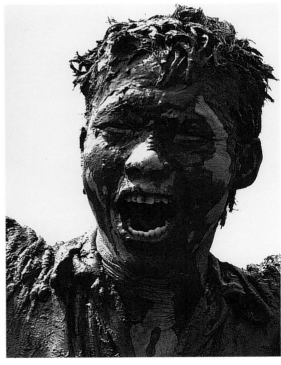

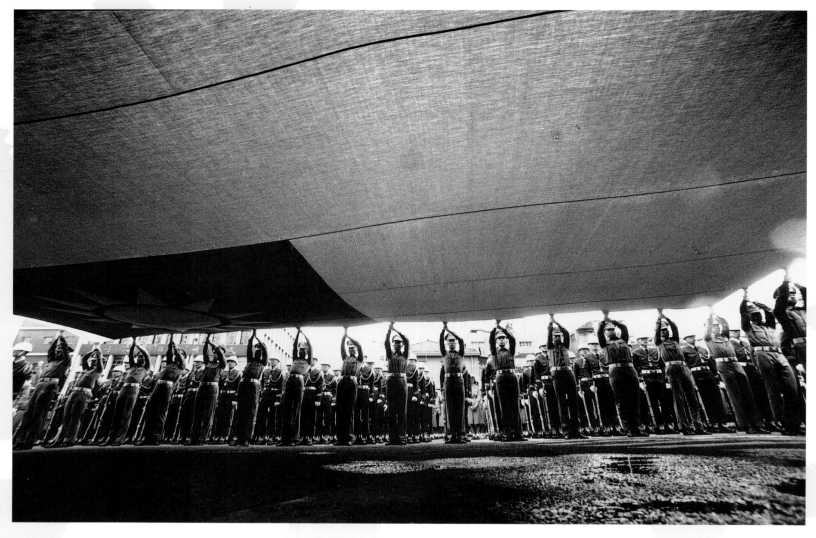

護旗 1980.台北中山堂廣場

　　雄糾糾氣昂昂的三軍儀隊，動作一致的舉
起巨大的國旗，往往是國家慶典中，最振奮人心
的重要儀式。往常，看慣了俯視的巨幅畫面，
換成由下往上仰視遮天的國旗，更能彰顯「青
天、白日、滿地紅」代表著我們的中華民國，與
天同壽。

慶祝臺灣光復節 1980.台北中山堂廣場

　　學生參加慶典活動排字幕，是四、五、六年級生的共同記憶，經常是風吹、雨淋、日曬好幾個鐘頭，但卻往往不知自己是哪個字呢？歷史的巨輪，又何嘗不是如此？千里外的戰敗，臺灣因孤臣無力可回天中被割讓了；又在烽火遍野的八年抗戰勝利，臺灣光復了。而我們，都是這難得事件的歷史見證人。

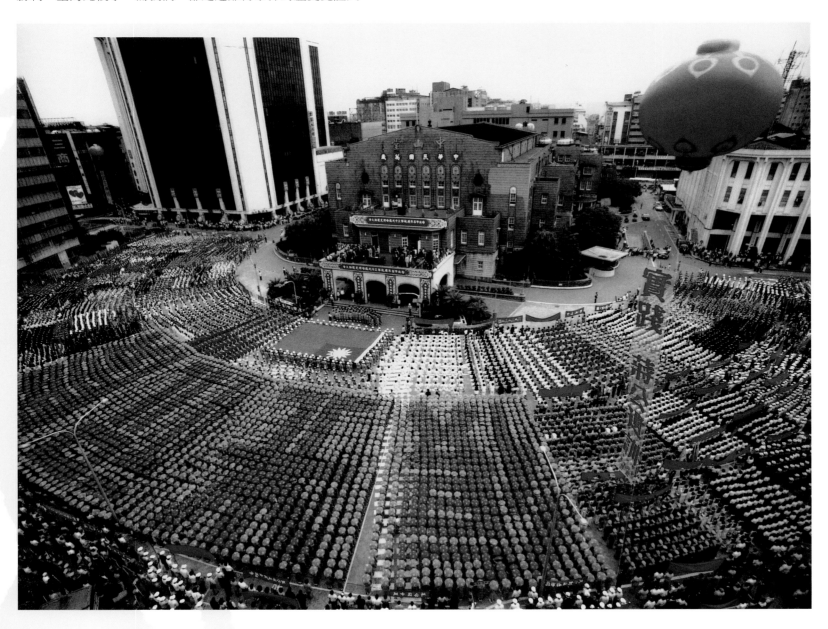

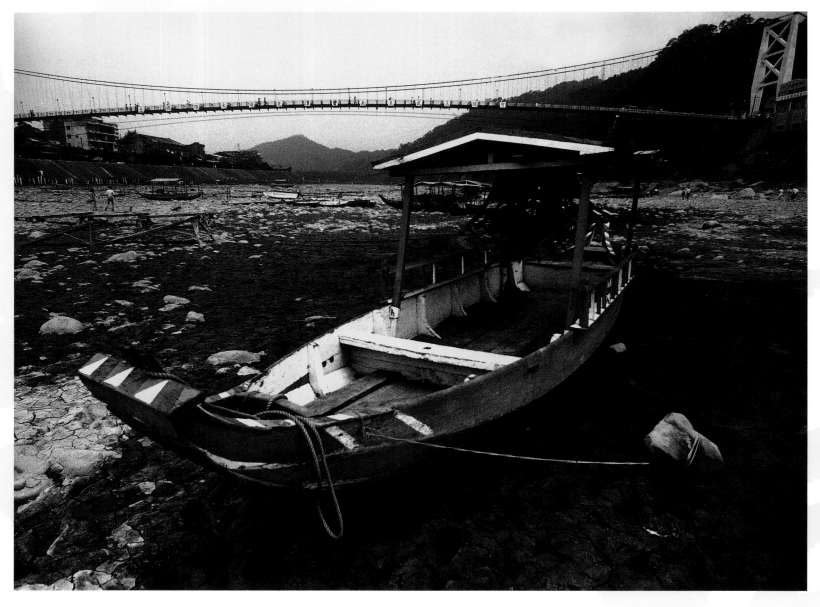

擱淺碧潭 1973.碧潭

　　「水善利萬物而不爭」，然而在多年前的炎熱夏天裡，台灣北部地區，天乾物燥，嚴重缺水。

　　就以新店的碧潭來說吧！往日山澗潺潺流水，注流潭中，滾滾滔滔，清澈漣漪，暢行無阻。江上划舟、舒展情懷、賞心悅目。可是當時銷聲匿跡，河床枯乾，土質迸裂，小舟擱淺，長橋坡，懸掛於心，成為歷史的絕響鏡頭。

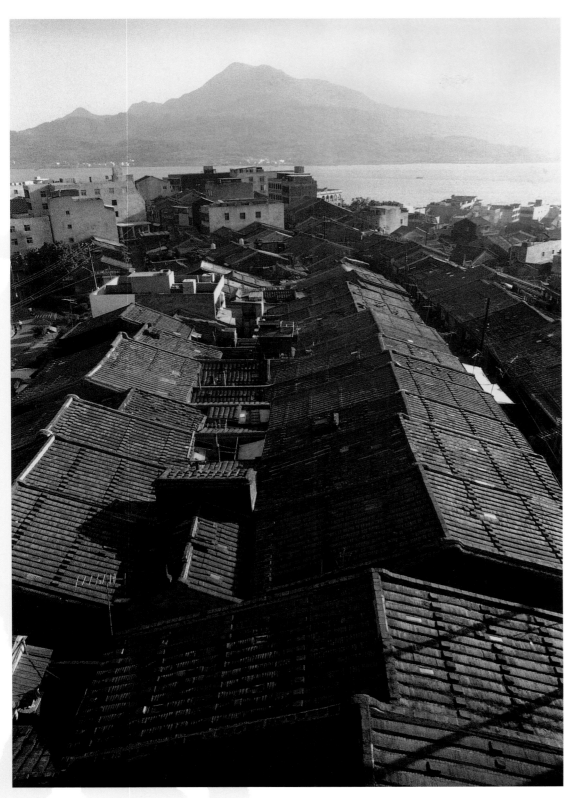

淡水夕照 1971淡水

　　早期淡水舊街，木造房屋櫛比鱗次，紅色屋頂，蔚爲景觀。是小康生活的寫照，構成居民純樸之民風。

　　撫今思昔，不復存在，社會進步，經濟起飛，現代化之建築應運而生，高樓聳立、雄偉瑰麗，氣派非凡處處可見。

　　鳥瞰淡水風情，一望無垠的台灣海峽與淡水河，水連天、天連水，令人遐思不已。而觀音山矗立在大自然河畔，遠山含笑，旱地田園錯落其間，景色宜人。

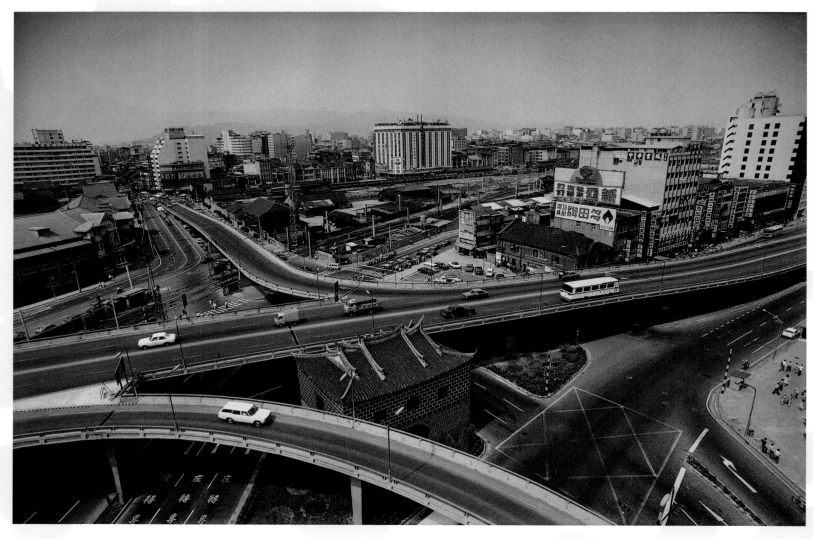

承恩門 1977.台北北門

　　古代城市高牆圍繞，城門是重要的防守
關卡、交通通道。世異境遷，物換星移，台
北城發展成大台北地區，高牆倒下，取而代
之的是四通八達的馬路和高架橋。唯有城門
依舊屹立，從實用的大門變成歷史的入口。

台北車站 1962.台北

台北到了！台北到了！

各位旅客：不要忘記自己身邊的行李！

是交通上的重要樞紐

是出外人各奔前程的人生驛站

是天天上演悲歡離合的月台戲

更難忘的是——那一塊大黑板：

「志明：等你三個鐘頭，都不見你人，我走了。春嬌 ／ 大頭：人多難耐，我在綠灣。貓 ／ 天賜吾兒：
爸先回家了。父留 ／ 尋找『青島李台生』請來電... ／ 基隆○○是×××... 」

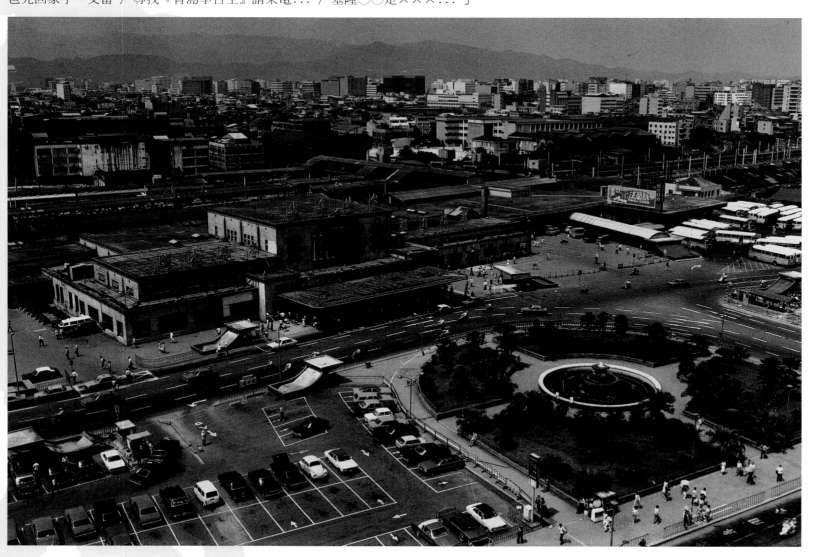

林安泰古厝 1968.台北

現代化的大樓，在周遭聳立著、而且不斷興建，低緩的、磚瓦的古厝，似乎更貼近塵土了；城市的光芒四射下，古厝已成風中殘燭。然而，沒有堅實土地，如何起高樓？沒有後起之秀，如何傳香火？但願有一天，能看到台北像歐洲一樣，傳統與現代，並存且共榮。

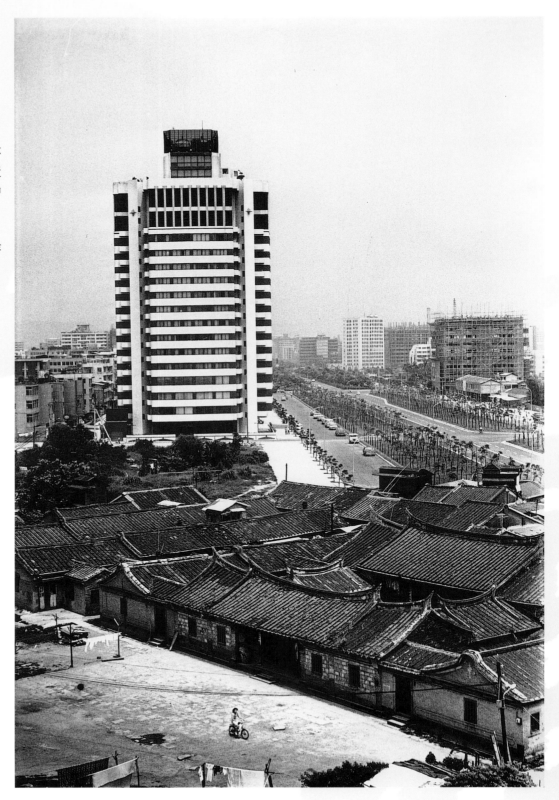

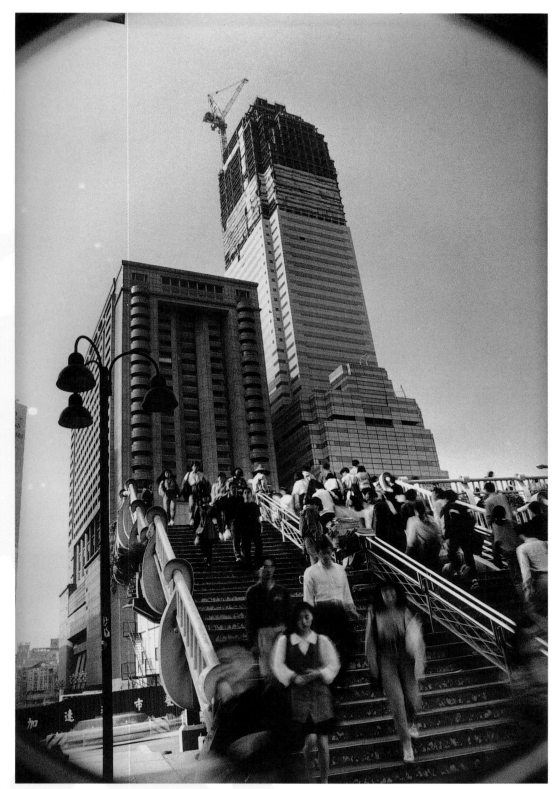

新光三越摩天大樓 1993.台北

　　當年，我們仰望施工中的摩天大樓，覺得它是一座科技高塔；我們遠眺甫落成的新光三越，在夜裡燈火輝煌，覺得它是一座飄浮城堡。如今，101大樓已然矗立，新光三越站前店呢？它已成為真正的百貨公司、消費樂園，周邊的天橋消失了，民眾在百貨公司、捷運地下街、繁華商圈之間熙來攘往。說實在話，我比較喜歡現在不再高不可攀、變得親切可人的新光三越。至於它昔日傲視群倫的架勢，只能從照片中去找尋了。

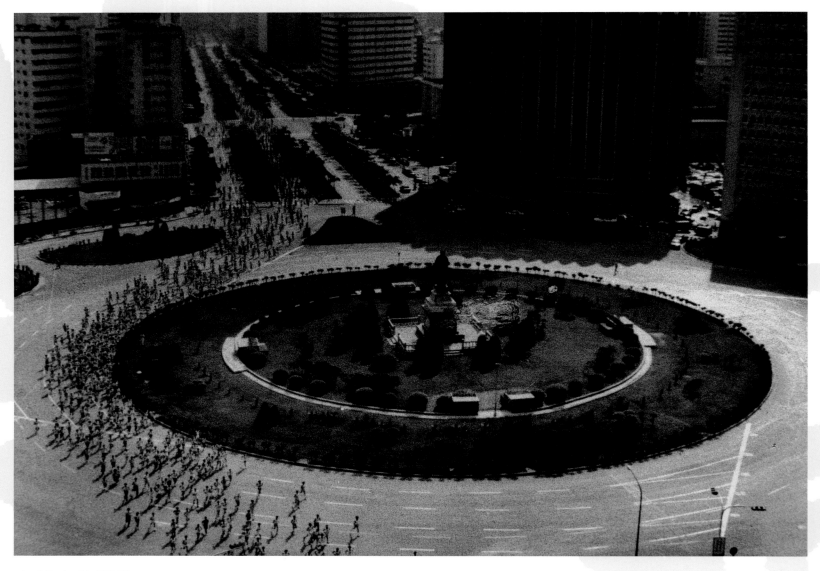

大都市的晨跑 1970.台北仁愛路圓環

　　因為舉辦路跑活動而實施交通管制，台北市
的街頭難得有著空曠景象又空氣清新。尤其在早晨
的陽光下，晨跑的人影，在都會區注入一股跳動不
止的活力；風在晨光裡訴說，人與人之間的關心和
互動，會讓水泥做的都市叢林不再冰冷，每個角落
都會有冒出芽似的滾燙生命。

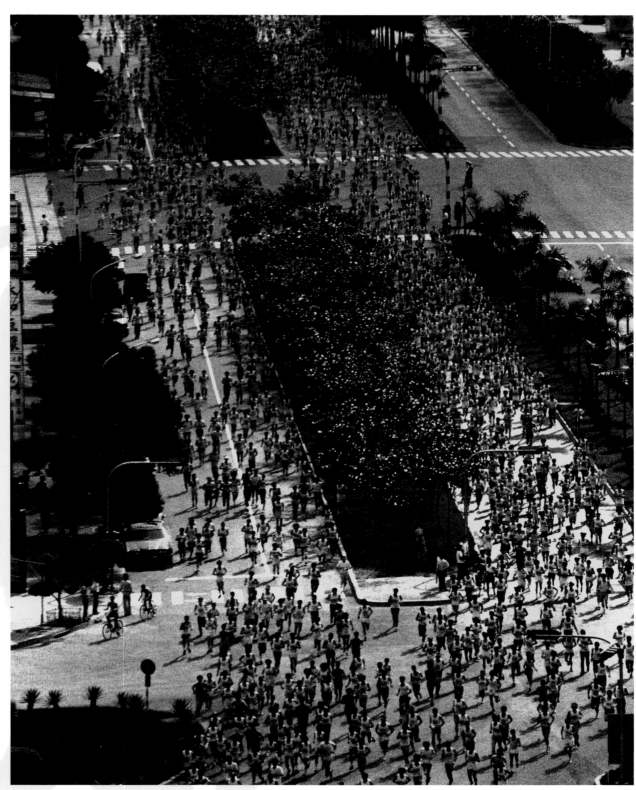

顏倉吉

黑白攝影典藏作品集

路跑

1970．台北仁愛路與敦化路口

迎著陽光迎著微風

跳動的大地跳動的腳步

城市在眾人的喧嘩聲中甦醒

馬路在汗水如雨的滋潤裡

——敞開心胸　接納

男女老少　燕瘦環肥

迎接健康而美好的每一天

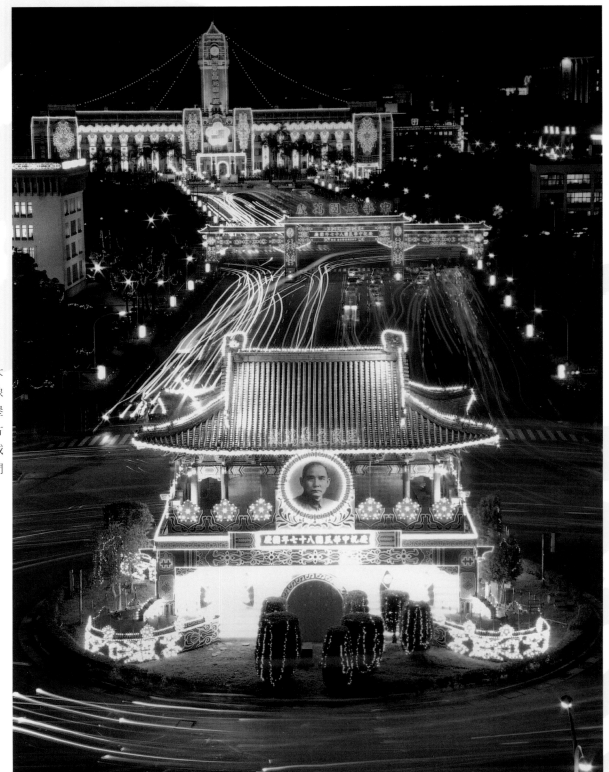

慶典之夜 1998.台北

　　小時候，最喜歡趴在窗邊，眺望慶典之夜燈海輝煌的景象，古老的建築、臨時的牌樓、樹木上、花壇上　全都閃閃發光，像童話世界一樣夢幻，像琉璃城堡一樣剔透。近年來，為了維護古蹟、保護植物、或意識形態，城堡逐年縮小，或許有一天，人們會遺忘童話吧。

送別 1974.台北老松國小

　　這是老松國小的楊校長要退休了，同仁齊來送別。雖然在傳統的時代，認為男兒有淚不輕彈，但看大家離情依依的模樣，實在是很捨不得胖胖又慈祥的楊校長吧！比起現在校園，動輒傳出派系鬥爭、貪污瀆職、老師打學生、學生打老師等醜聞，這張眞情流露的老照片，應有必要列入校史。

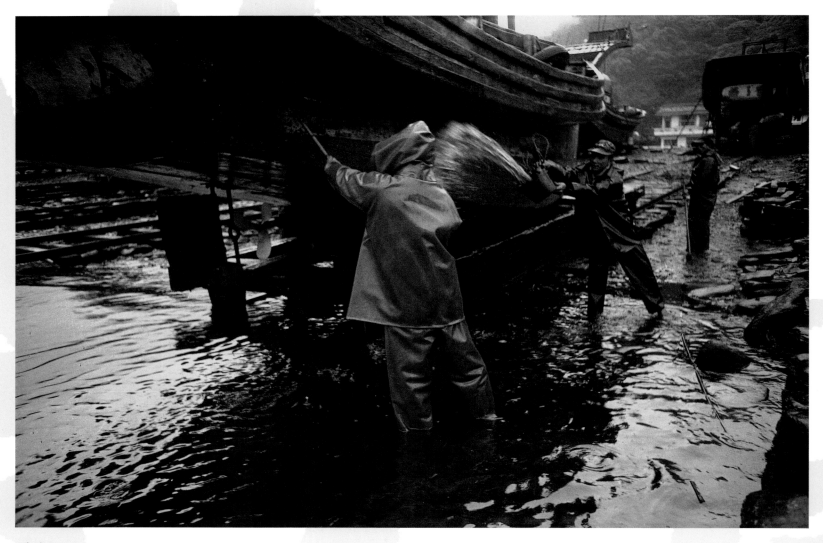

洗船 1963.南方澳

　　討海人出海捕魚時，要面對各種險惡的海象，
用生命與大自然搏鬥；漁船靠岸後，更是發揮刻苦
勤儉的美德，女人補曬漁網和整理漁具，男人則是
修護漁船和本幅中難得一見的「洗船」畫面，彌足
珍貴的歷史鏡頭。

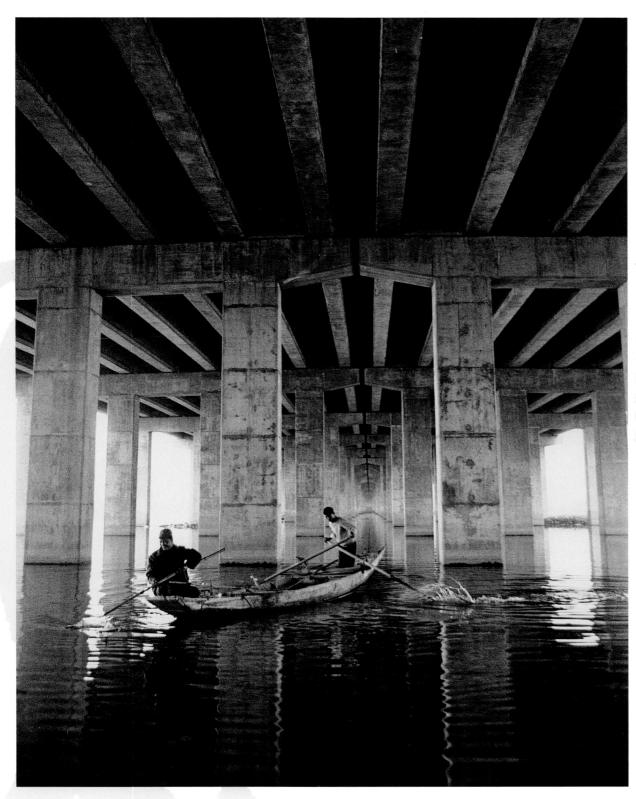

一竿在手 1968.五股

撐起一葉扁舟——雖然，不曾經過哀禽叫嘯的萬重山，亦不曾向青草更青處漫溯——但只行過平靜而廣闊的水面、沉穩而綿長的橋底，沒有遊艇的汽油味和吵雜聲，只是輕輕激起漣漪　一竿在手，逸趣無窮。

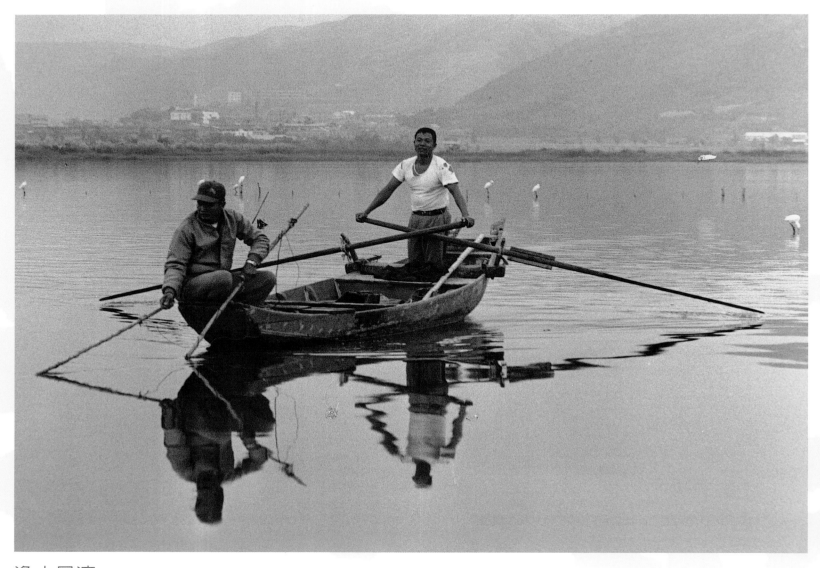

漁夫晨渡 1968.五股

　　晨霧中，遠山朦朧，清波蕩漾，駕著小舟的
漁夫，樸實的臉龐流露淡淡笑容。像千年前，屈
原在江畔偶遇的那名漁父嗎？我們的漁夫，他應
該不會像漁父一樣飄然遠去，但或許，他也像漁
父一樣處世悠然。

樂不可支 1974.台北兒童樂園

　　嘿嘿，幼年老成、去兒童樂園只敢玩旋轉木馬的人，
照過來！不敢玩刺激的遊樂設施，看看照片、隔岸觀火也
不錯。哈哈，看看他們嚇得瞇眼、笑得開懷，真個是樂不
可「支」（撐）——快要飛出去啦！

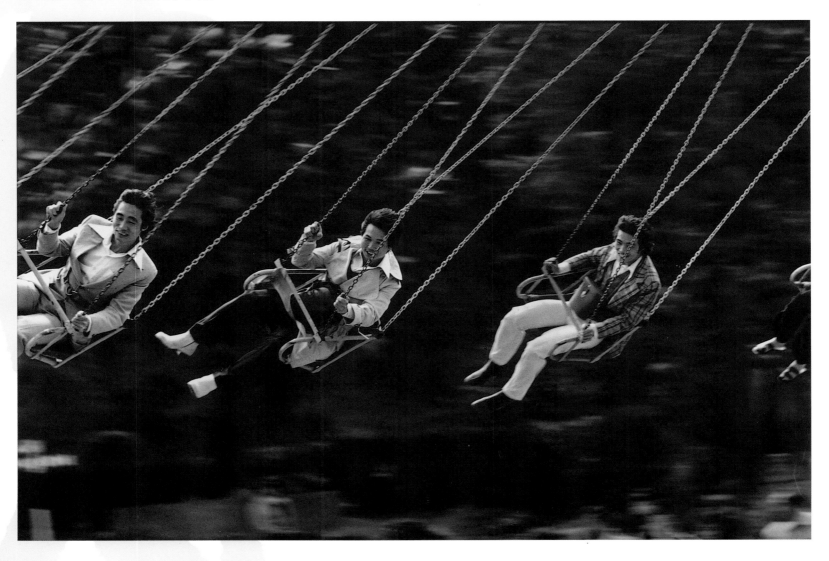

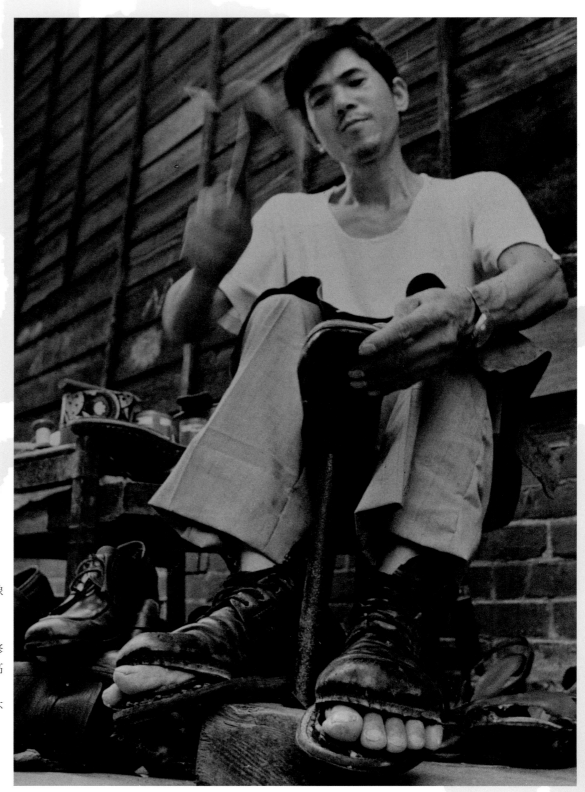

修鞋的人 1967.新店街頭

在那個資源匱乏的年代，可不像
現代人覺得「舊的不去，新的不來」
，都要好好愛惜東西，鞋子破損了，
就找修鞋匠修一修再繼續穿。這位修
鞋老兄很有創意，把一雙「開口笑高
筒鞋」變成「咧嘴大笑酷炫涼鞋」，
這種出於知福惜福的點子，現在可不
多見啦！

無名英雄 1970.台北

　　他們因為烈日強風，皮膚磨得又粗又黑，因為辛苦工作，渾身酸痛、滿手厚繭——成就一面雪白、精緻的鏤花牆。如果往後再看到，壯觀的古蹟、亮麗的市容，請別忘記，那是無名英雄們奉獻出生命中最美的部分，拼貼出的馬賽克。

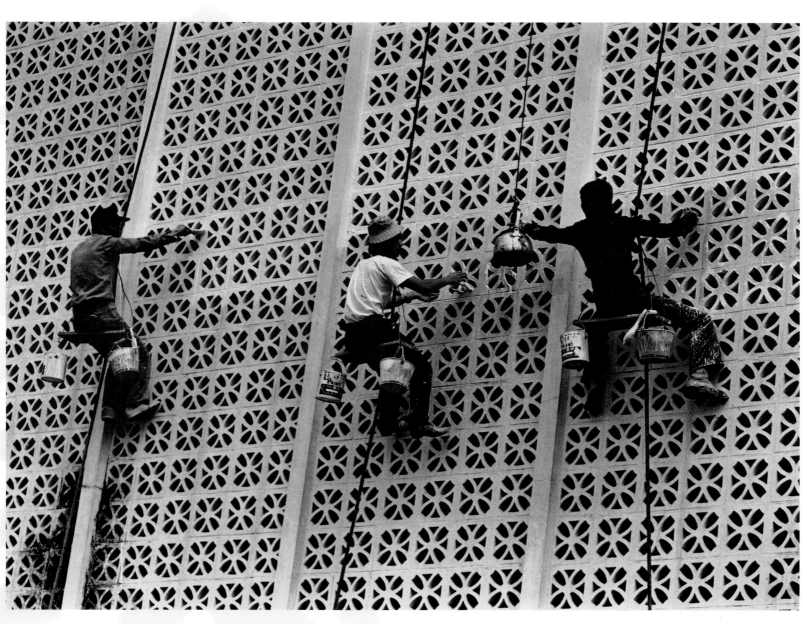

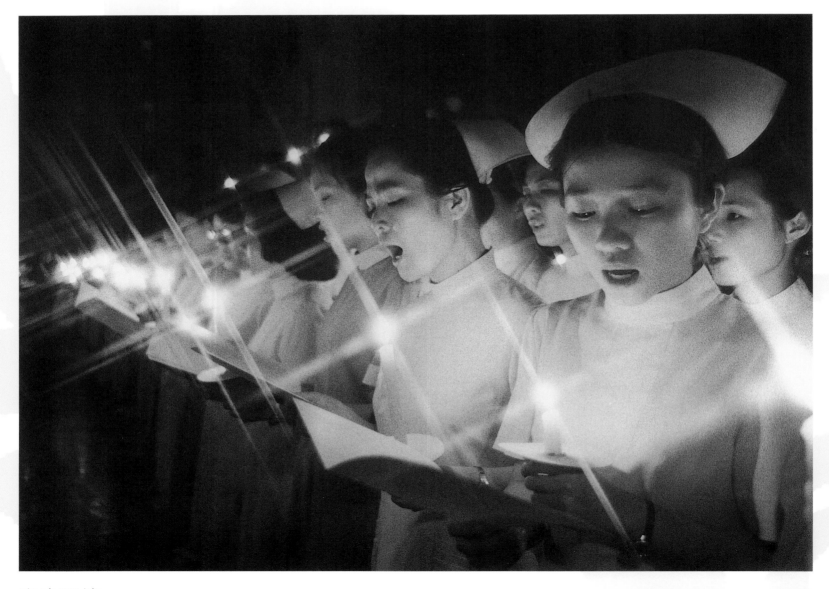

白衣天使 1970.台北護專

　　一片漆黑之中，花樣年華的護校女孩，一
身白衣恍若聖潔的百合，手持蠟燭恍若明亮的
星光，吟唱詩歌恍若天籟福音。將來，她們都
會成為白衣天使，對跌落病苦傷痛黑暗深淵的
人們，伸出援手、帶來希望。

豐收 1975.澎湖

鹹鹹的海風　赤炎炎的日頭

澎湖的婦人戴著/斗笠/頭巾/口罩/長袖套

全身密不透風的只露出　兩隻眼睛

專注的吊曬魷魚

那怕汗流浹背　也擋不住

豐收的喜悅

顏倉吉

黑白攝影典藏作品集

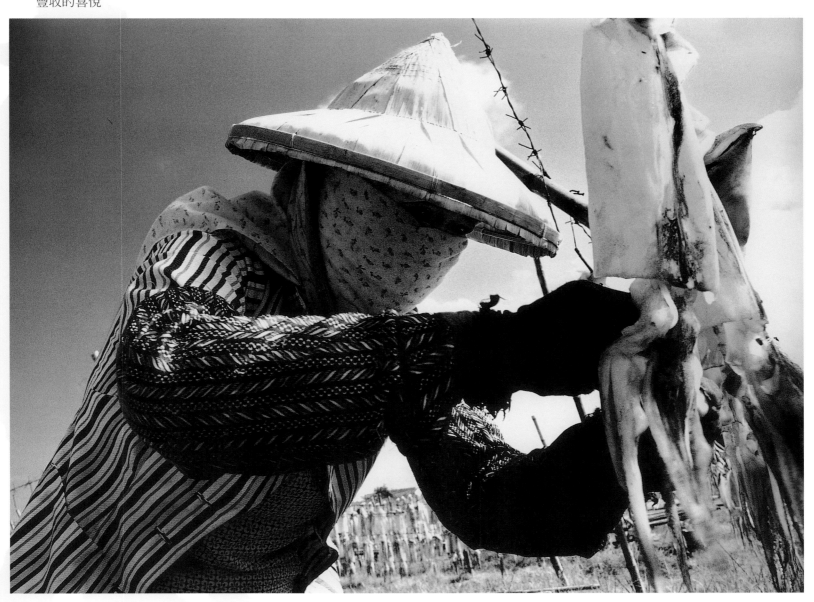

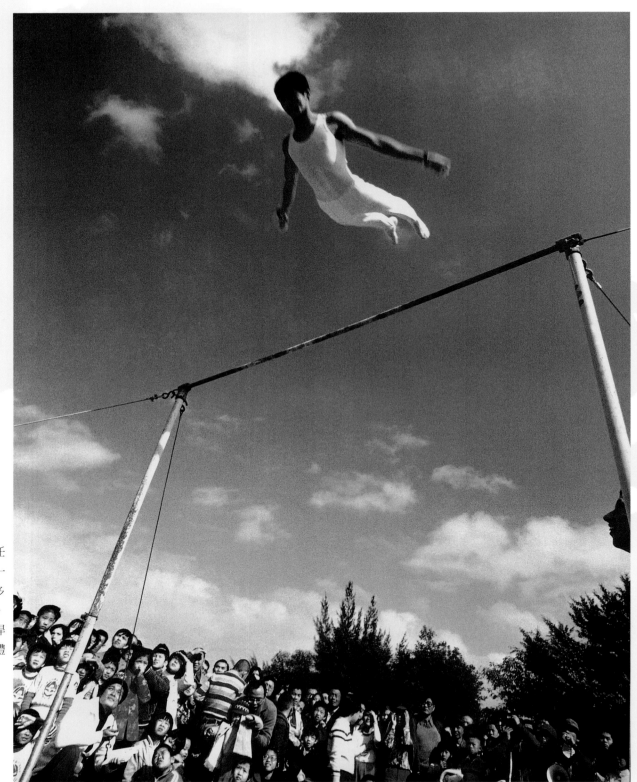

單桿特技

1971·台北青年公園

　　青天任我遨遊，白雲任我採擷；飛上天際的，是一顆驕傲又雀躍不已的心。多年辛苦練習的汗水與淚水，並沒有白流，一朝終在單桿上如履平地，表演著各種體操特技。

樂不可支 1973.台北體育館

　　穿金戴銀，輝映高山陽光；花枝招展，比美幽谷百合；滿身錦繡，編織千年文化　從前，在山野間載歌載舞的原住民婦女，現在，坐在都會的體育場邊，投入地觀賞著，但她們純樸、爽朗、真摯的笑容，依然是最美的演出。

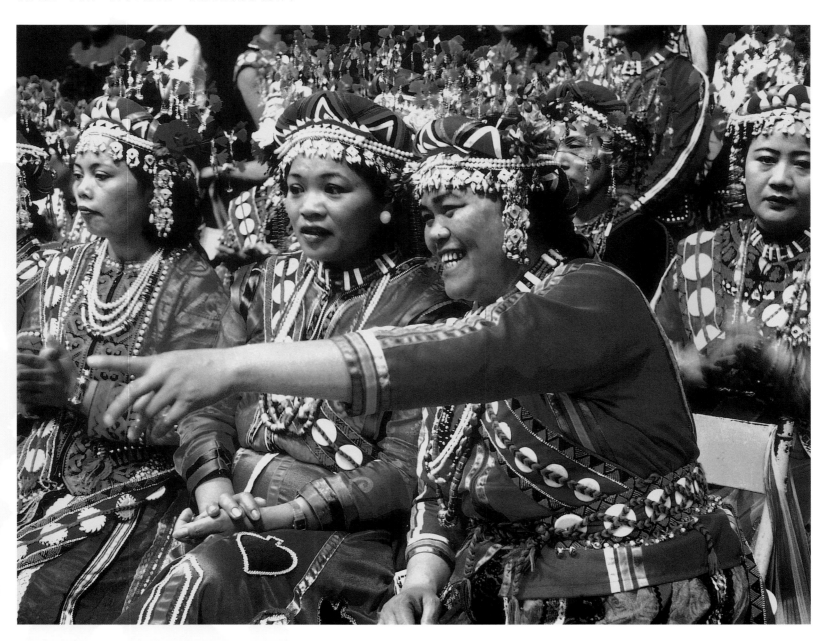

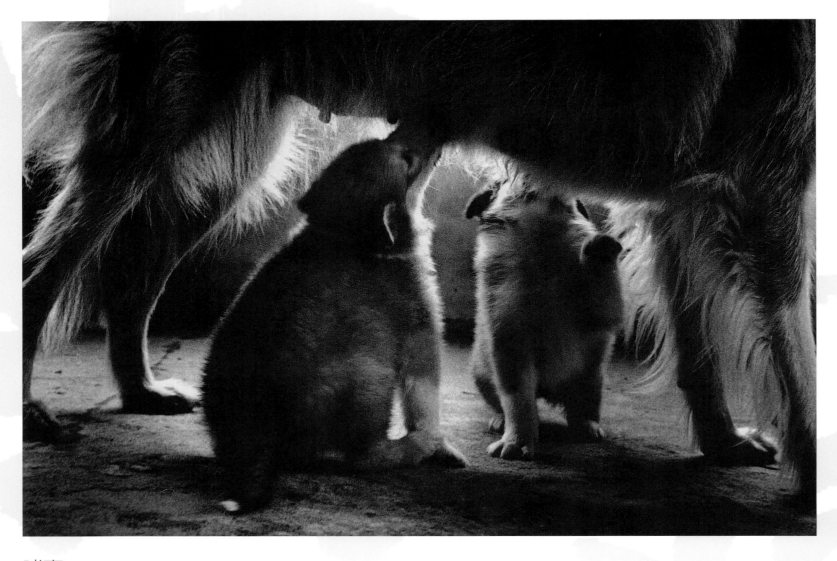

哺育 1963. 自宅

　　嗯，好好喝喔！媽媽的奶水是生命的泉源，媽
媽的身體像屋子一樣溫暖，媽媽的四肢像大樹一樣
堅強　為什麼我的腳舉起來只有這麼短咧？我真希
望趕快長大，可以跟媽媽一樣！

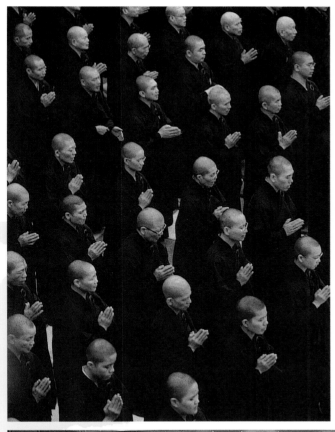
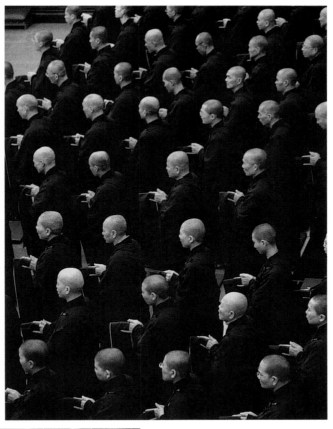

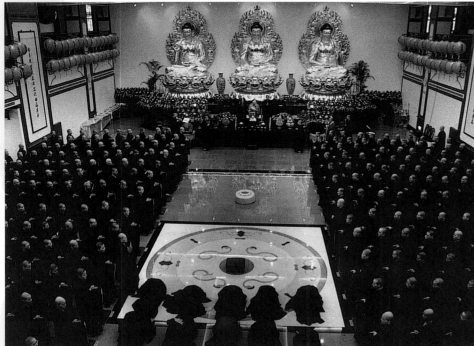

普施光明 2004.台北善導寺

　　這鼓一聲，鐘一聲，木魚一聲，佛號一聲　在大殿裡，迂緩的，漫長的迴盪著，無數衝突的波流諧合了，無數相反的色彩淨化了，無數現世的高低消滅了。

　　這是哪裡來的大和諧——星海裡的光彩，大千世界的音籟，真生命的洪流：止息了一切的動，一切的擾攘。

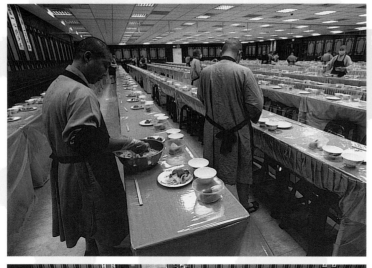
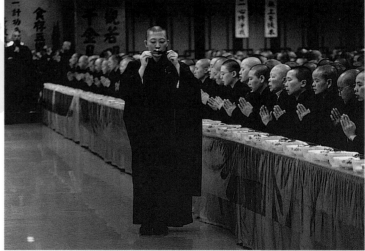
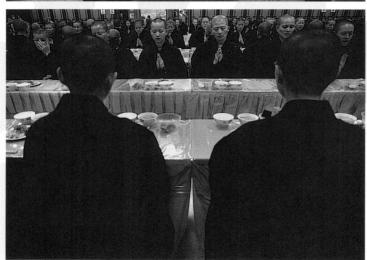
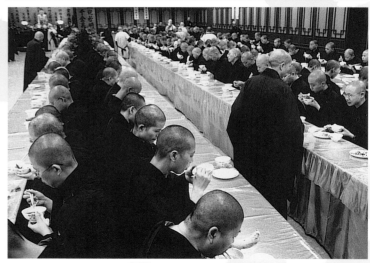

食

2004.台北善導寺

三德六味
供佛及僧
法界有情
普同供養

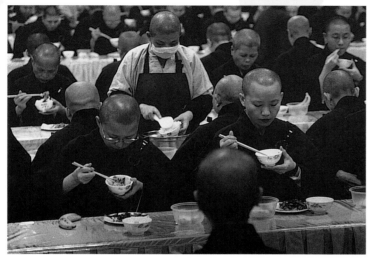
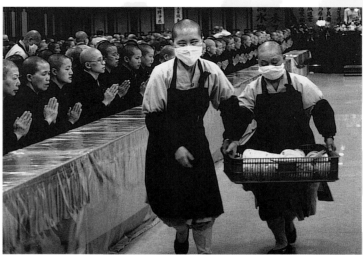

溫馨洋溢 2004.台北善導寺

　　開懷的神采、關心的表情、脫俗的笑容，跨出苦修的門扉，走下寂靜的空山，修行之路與弘法大道上，溫馨洋溢。

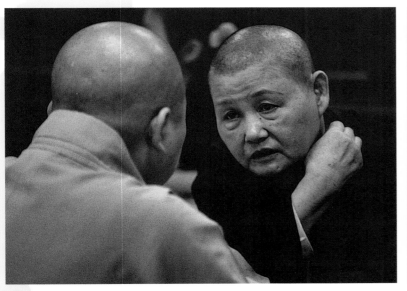
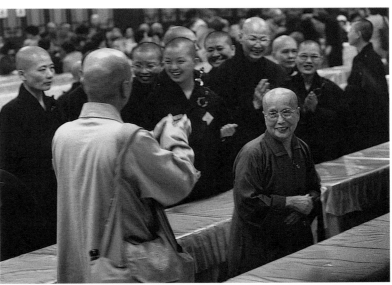
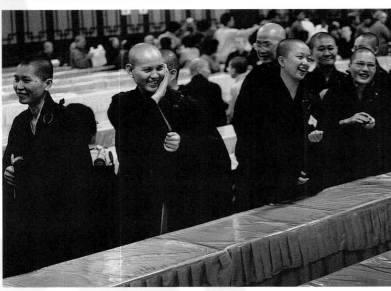
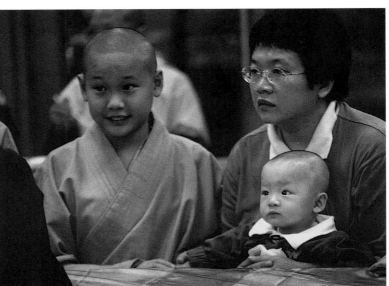

拆除中華商場 1992·台北市中華路

　　民國81年10月20日在隆隆怪手聲中，有著三十年歷史的中華商場，開始拆除了，於10月30日拆除完畢，並於是日下午五時恢復通車，如今已是寬敞的林蔭大道。撫今追昔，這個匯集骨董、音響、唱片、禮品、郵票、錢幣、舶來品、成衣、雜貨、南北小吃的各別命名「忠孝仁愛信義和平」八棟式建築，早已成為不少台北人的共同記憶。

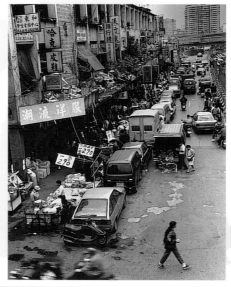

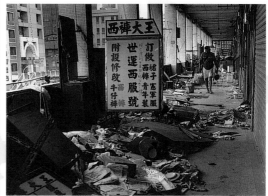

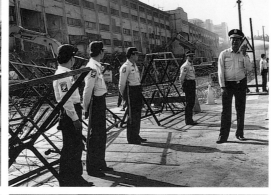

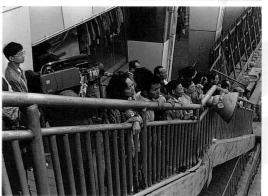

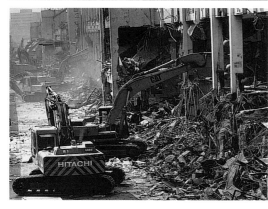

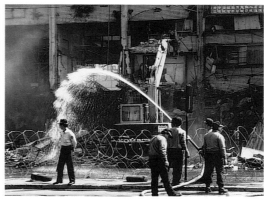

中華路風貌 2003．台北市中華路

　　街燈燃起璀璨星光，順著車道奔流而去；
銀河兩岸，樹影攬著夜幕婆娑起舞。發亮的，
不是陌生的遙遠星球，而是人間的高樓大廈。
運轉的，不是宇宙、而是夜晚繁忙的城市。

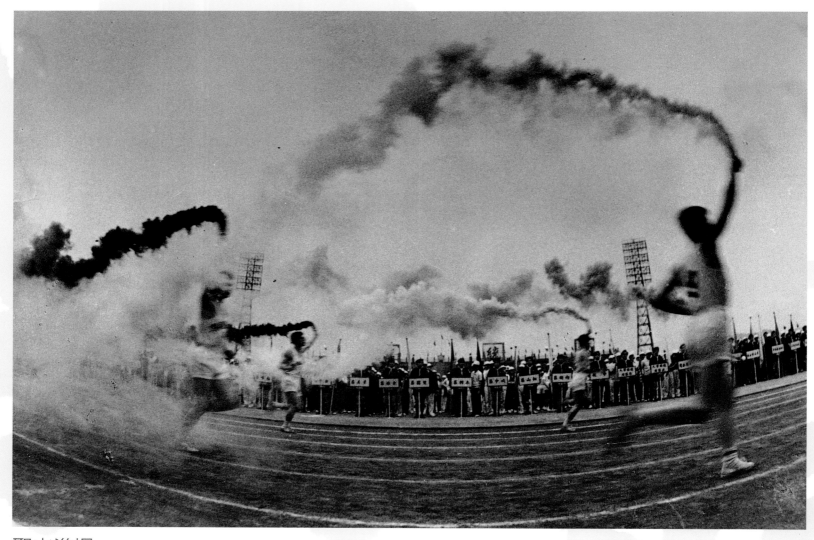

聖火進場 1964.台北體育場

　　聖火進場是運動會開幕典禮的最高潮，大家
引頸企盼的爭看著。通常是由運動成績頂尖的好
手，擔此重任，現場眾多的運動選手，大都會以
他們為標竿，感發「有為者亦若是」，今朝看我
大放異采啊！

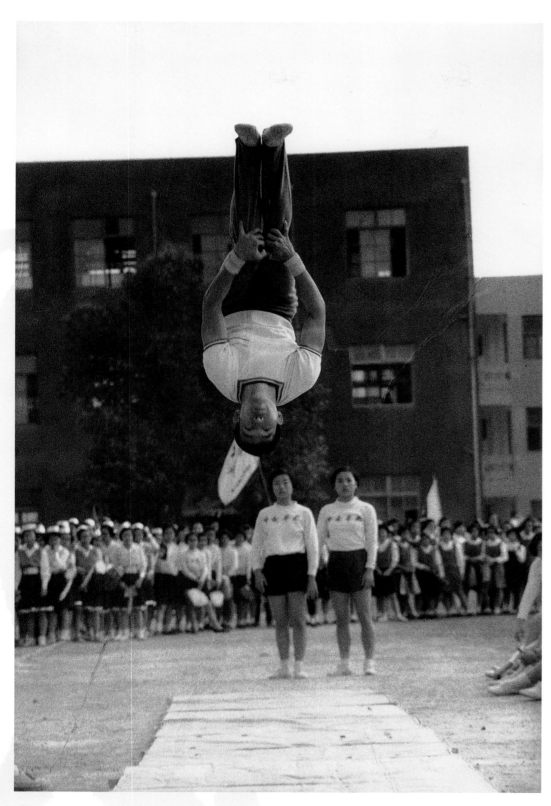

空中翻滾 1965.老松國小

　　哦！影像在瞬間凍結了。操場當中有一位老師在半空中頭下腳上，於眾多學生目瞪口呆的同時，表演一招空中翻滾，煞像是兩腳向上頂住一片天空。這風光的背後，可是「臺上一分鐘，臺下十年功」啊！

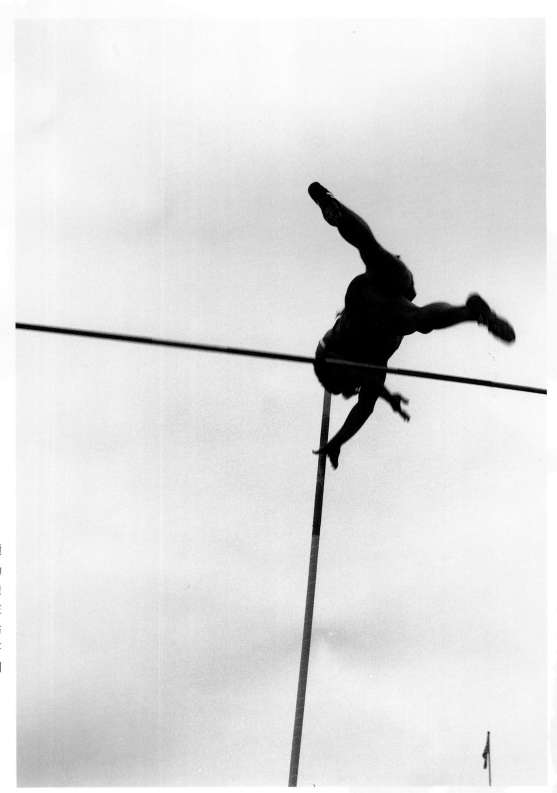

飛天勇士 1965.台北體育場

　　撐竿跳高是各種運動中跳得最高的項目，選手必須具備速度、體力、技巧和過人的膽識，才能在比賽時一顯身手，創造傲人的成績。而我們往往看不到運動員在背地裡辛苦的練習，所以，我們不但要給順利越竿的選手，熱烈的掌聲；也要不吝給今日未能過關者，鼓勵的掌聲，希望明日他能成爲勝利的飛天勇士。

猛然一越 1965.台北體育場

咬緊牙關一躍而過

翻越橫竿的那一剎那

令人興奮的不只是贏過別人

而是超越自我

運動的目標是更快更遠更高

那你人生的目標是什麼呢？

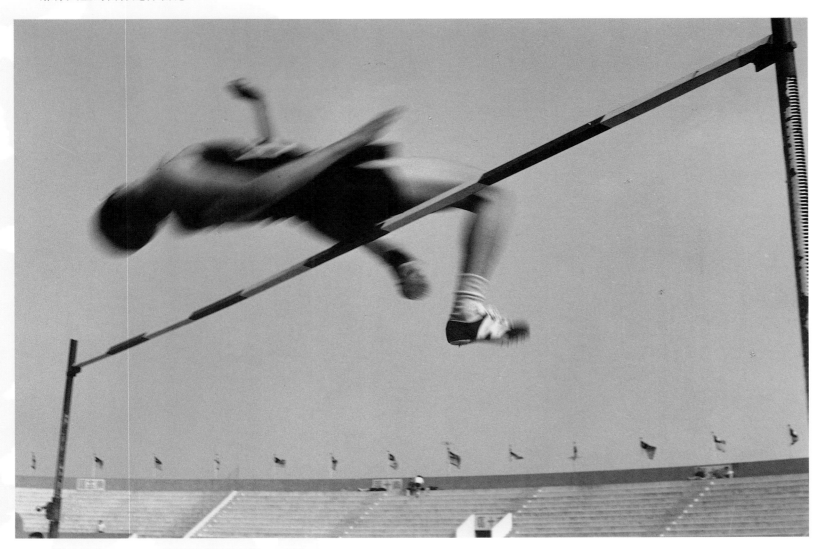

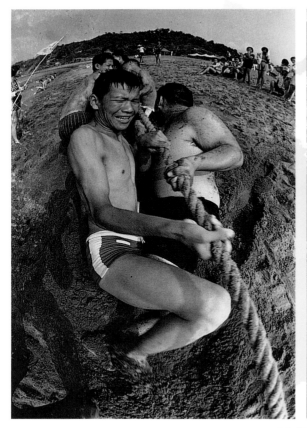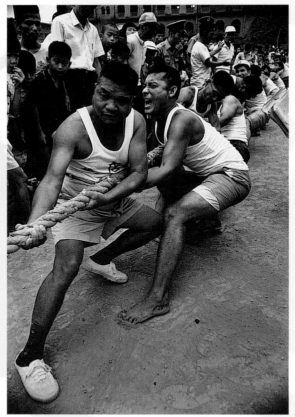

勁力十足

1970.金山海邊　1962.老松國小

　　拔河，有人拉出弓箭步，氣勢如虹；有人紮穩馬步，力拔山河；更有些人會使巧勁，泰然自若；還有些人重心傾斜了，一臉著急、快要被拖走啦　拔河啊，處世啊！真是人人方法不同、心情各異。

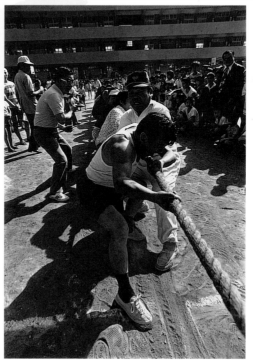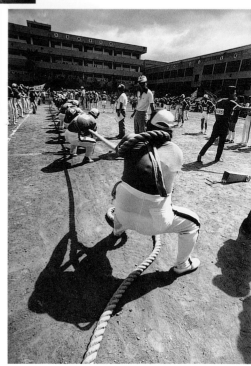

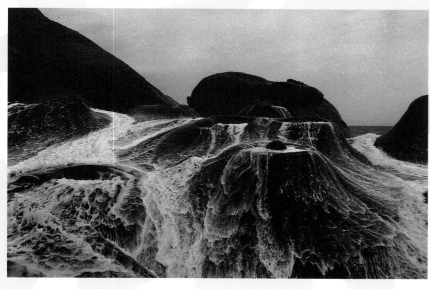

大自然的雕塑　　1975.野柳

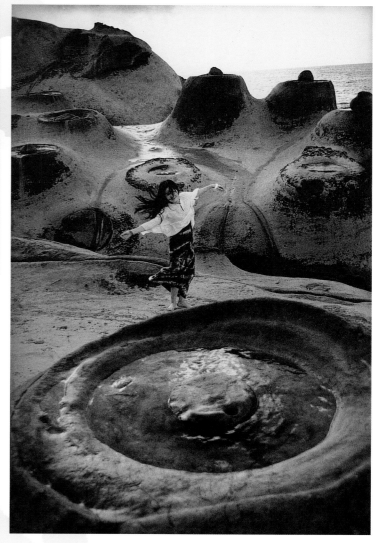

　　大自然的雕塑，連綿如山巒，起伏如沙漠，看！驚濤裂岸、亂石崩雲，像不像羅馬壯觀的許願池？看！潮退後餘波蕩漾，像不像江南幽美的假山水塘？人，原來只能模仿大自然的鬼斧神工，捕捉大自然的驚鴻絕色，讚嘆大自然的無限奧妙。

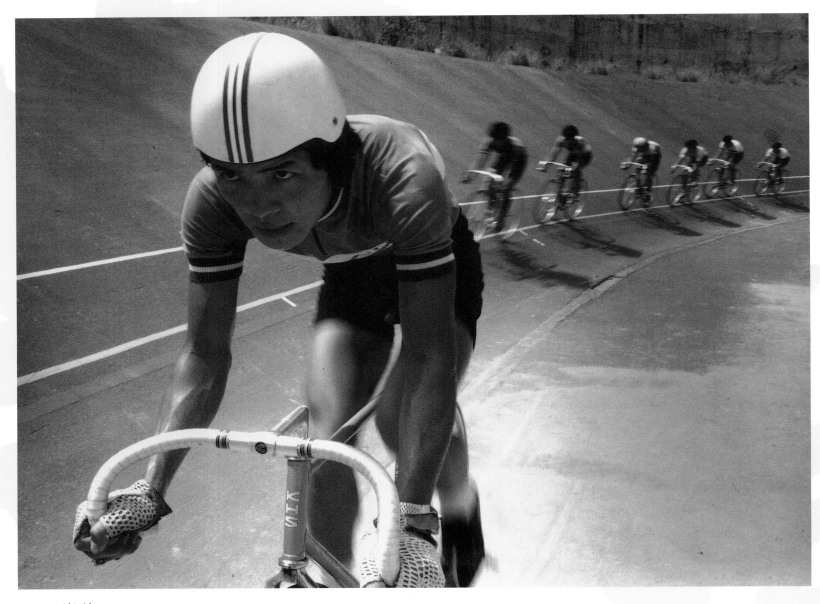

一馬當先 1964.新竹八尖山

　　捨棄製造誇張的速度感，鏡頭忠實而清晰
地捕捉住主角的眼神——在動態畫面中卻顯得
凝定，彷彿已和終點合而為一——自然而然，
其他人車都被遠遠拋在身後、愈來愈模糊，唯
有他，一馬當先！

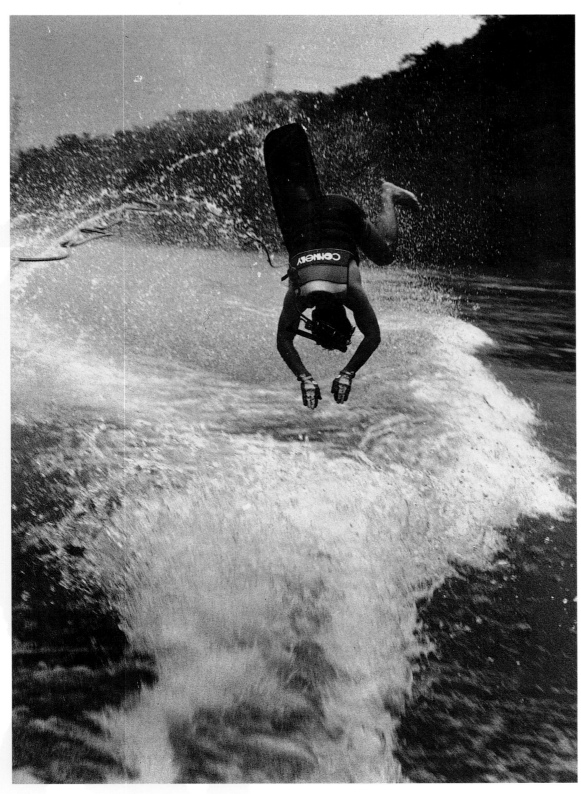

滑技堪佳 1974. 烏來

　　快艇在水面疾駛激起漫天浪花，
滑水者一失手，來個頭下腳上的「倒
頭蔥」，形成有趣的畫面。往往表現
優秀的運動選手，都是經過一次又一
次失敗的歷練，改正缺點，精益求
精，才能夠使他在他的運動領域當
中，成為一位出類拔粹的佼佼者。

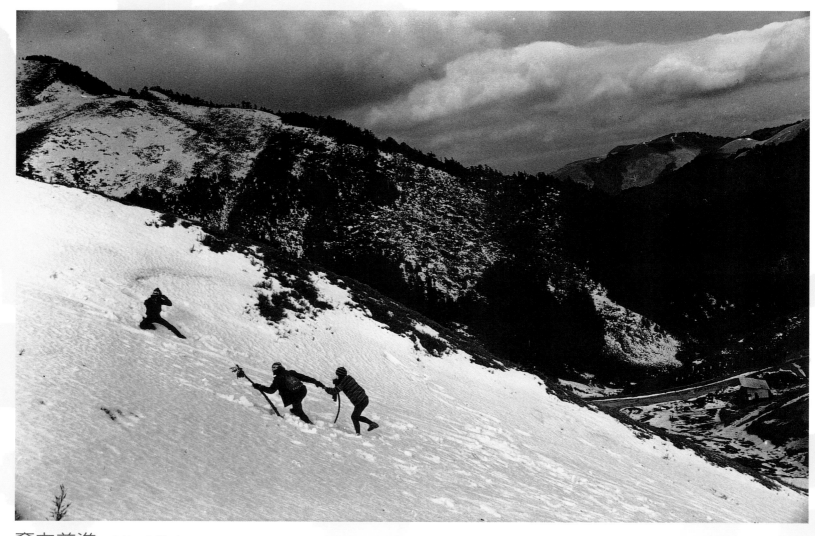

奮力前進 1965.合歡山

　　人生猶如一條只能奮力前進，不能
後退的道路；一生和時間在比賽，名與
利的不停競賽。學業、工作、地位、外
貌、健康...過程就像爬山一般，有時在
高峰、有時在低谷，有時戰勝別人、有
時必須戰勝自己。

健行 1970.合歡山

　　有人並肩邁進，有人相互扶持，有人獨自
前行，走過灑落陰影和陽光的漫漫長路，原來
健行一如人生，每個人將繼續用自己的方式，
迎向下一個幽祕的河谷或巍峨的山峰。

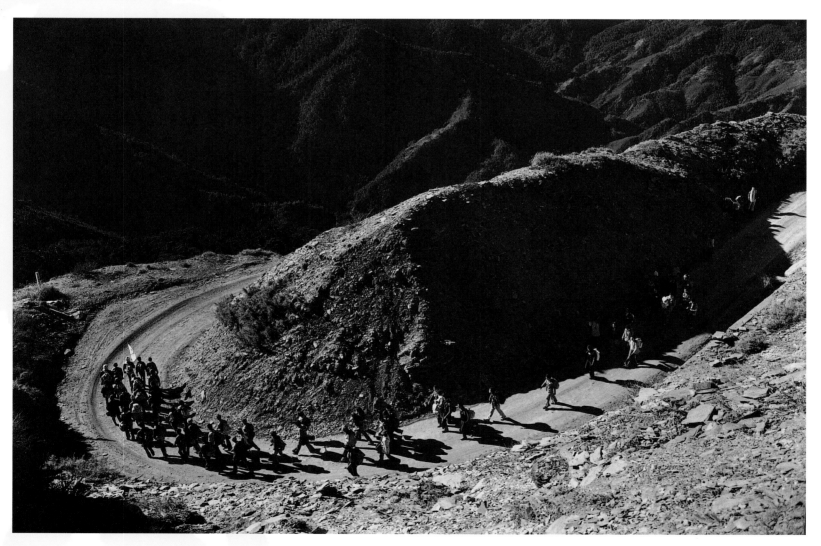

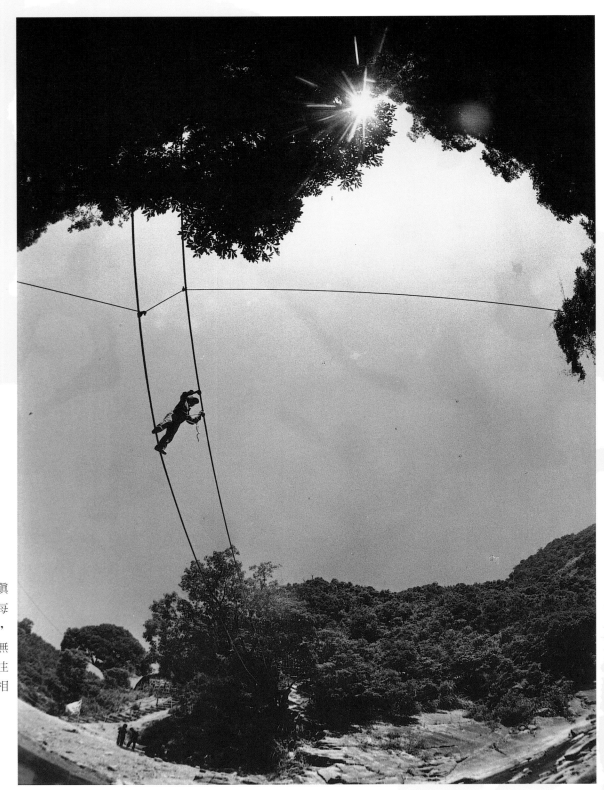

勇往直前 1962.烏來

　　看到走索，可能會聯想到，滇
西縱谷心驚動魄的溜索，或者，每
逢颱風、地震、豪雨，電視新聞中，
救難人員的英勇身影。走索的人，無
論他是必須去對岸做什麼，那顆勇往
直前的心，應該足以和耀眼的陽光相
輝映吧！

強棒出擊 1970.桃園

　　各種武術，都有各自的強項，例如，空手道是用腳防禦用手攻擊、跆拳道是用手防禦用腳攻擊。欣賞這一位跆拳道練家子的表演吧！看他一躍而出，兔起鵲落、身法矯健，看他施展飛踢，勢如破竹、腿上功夫硬是要得！

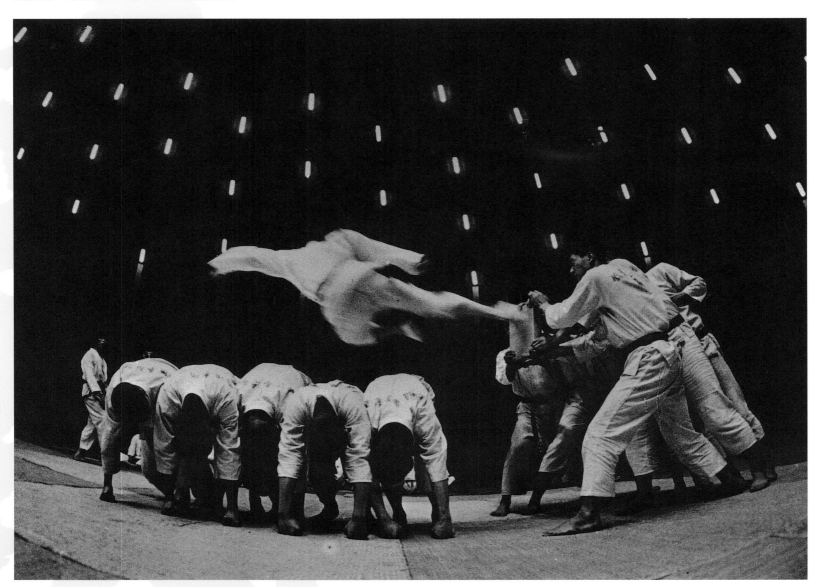

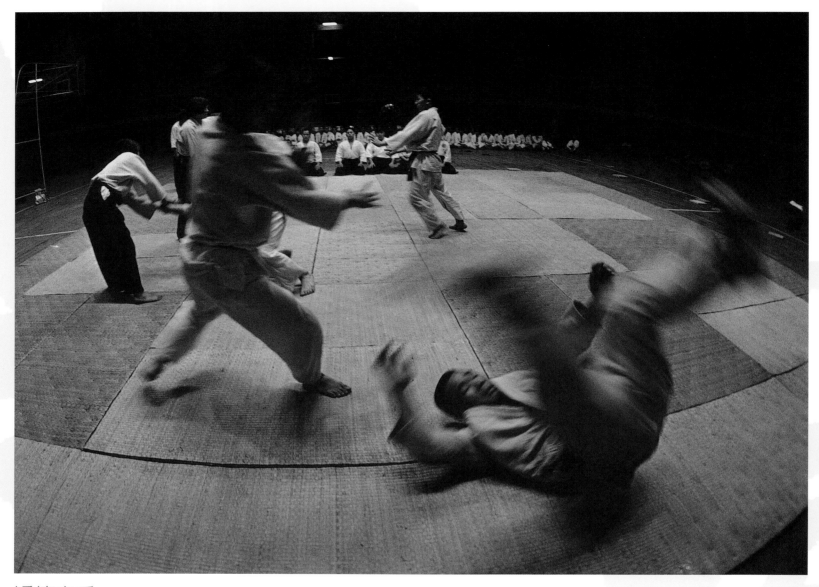

矯捷身手 1970.桃園

多少晨昏的揮汗苦練

日夜數不清多少次的摔與被摔

對決的瞬間

終有成敗的一方

重要的是　如何

在失敗中領悟自己的缺點

在成功時寬容他人的心境

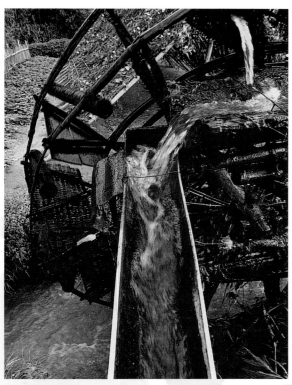
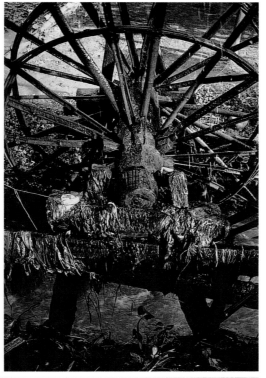

水車（連作） 1967.三重

小溪行過窮鄉僻壤

水車使流水留下走過的痕跡

因滋潤而有所收成的農作

因動力而製造便利的工具

訴說著大地各種感人的故事

如今尚還在潺潺不停地寫著歷史

讓人們無論身處任何惡劣環境

皆能生生不息

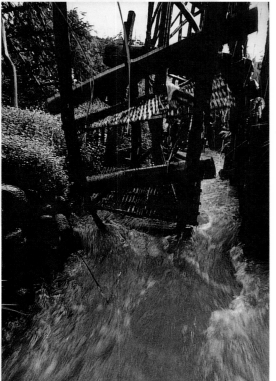
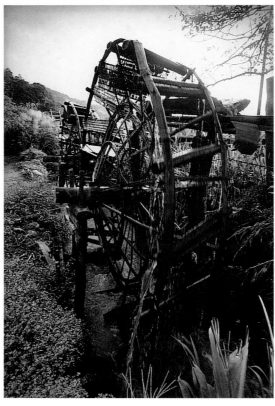

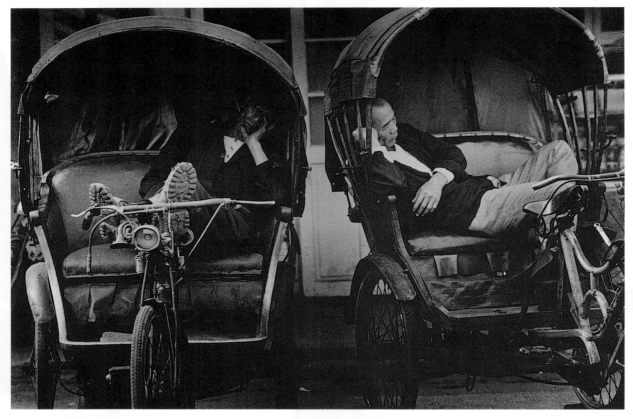

三輪車 1961·台北

　　數十年前的台灣，是農業為主的經濟型態，日出而作、日落而息。工商業蕭條，交通不發達，人力資源過剩，因此人力三輪車應時而生，成為主要的代步工具。城鄉都市比比皆是。也象徵人民勤勞、儉樸、安份的美德。與今相較，有如天壤之別，也成為交通演變史的見證，彌足珍貴。

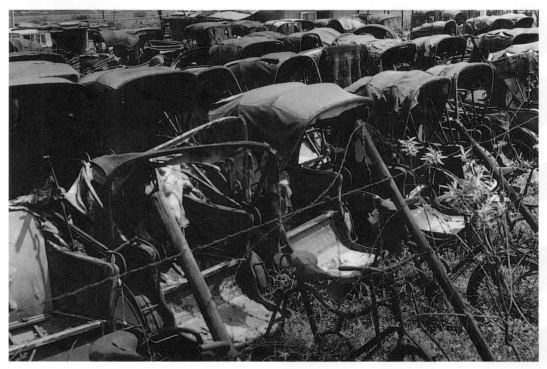

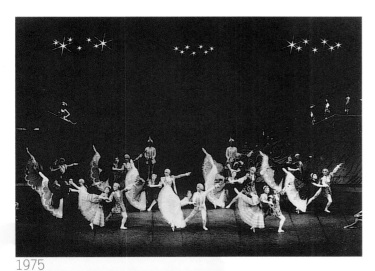

1975

舞　國父紀念館

　　從芭蕾紗裙到斜襟布衫，從剛勁的騰躍英姿，到柔美的迴旋韻致，不分中西、不分男女，舞蹈是最淋漓盡致的肢體表情，不分芭蕾舞、民族舞、現代舞，都是最身心合一的藝術表現。

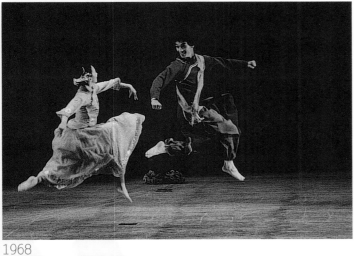

1968

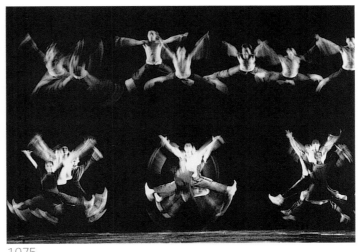

1975

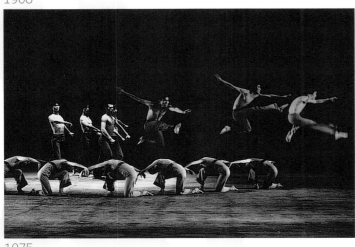

1975

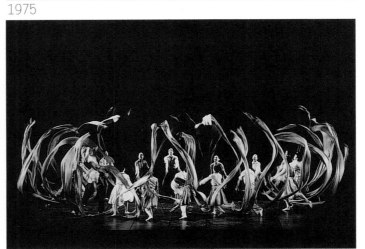

1973

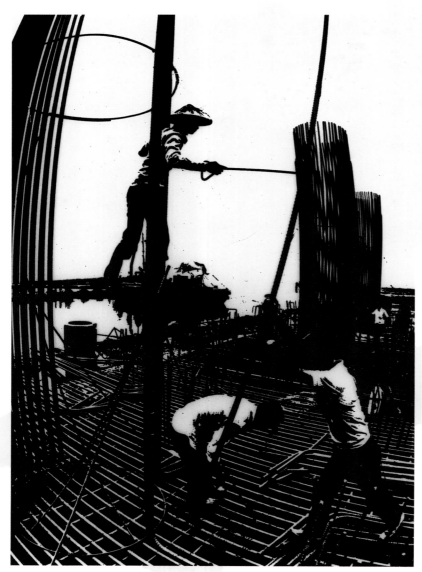
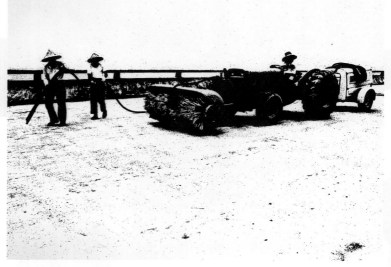

建設　1970.五股

　　萬丈高樓平地起。在六十年代，台灣經濟開始起飛，從北到南的
各項工商建設，正在每個角落如火如荼的進行，使台灣由農業社會成
功轉型到工商社會，甚而進入現在的E化時代。但此一時刻，因感念「
誰知盤中飧？粒粒皆辛苦」，更懂得感謝辛苦的農人們。

龍舟競賽　1975.碧潭

　　選手彷彿化身鱗片、龍舟搖身變作飛龍，競渡之速
可比閃電，連漣漣波光也恍似星河欲轉千帆舞！當目標
在望，龍舟即如飛箭離弦，霎時間，奪標得勝，鼓聲震
天，群情沸騰！

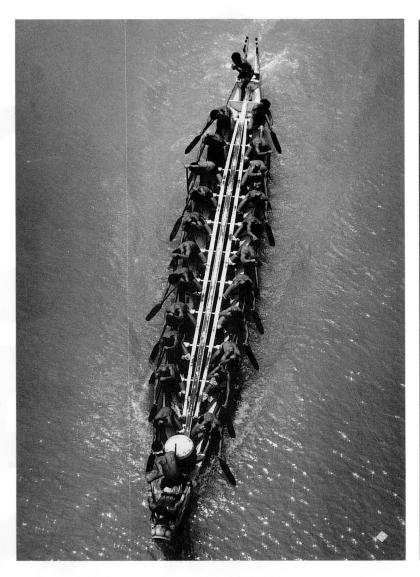 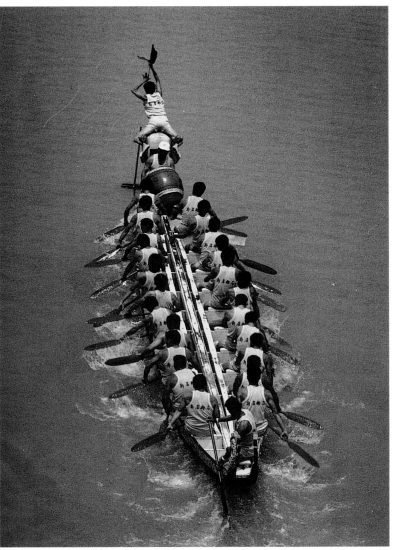

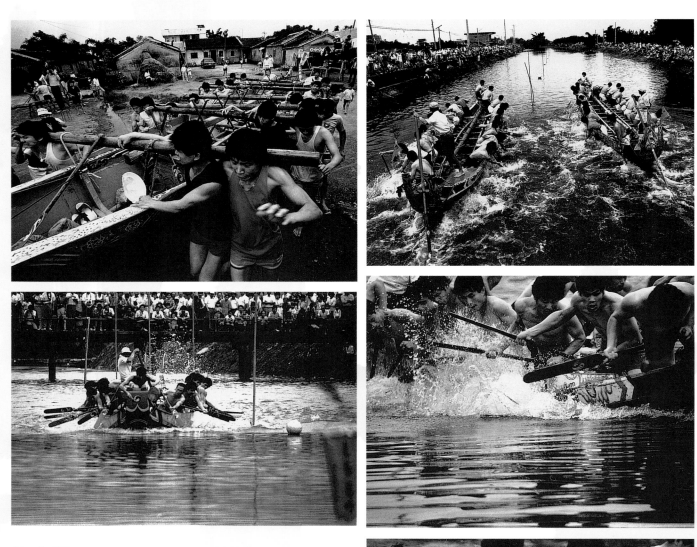

龍舟賽　1971.宜蘭二龍村

鑼鼓喧天的二龍村

龍舟競賽百年傳統延續綻放

少年郎奮力共抬陸上古式龍船

少年郎奮力操槳水道驚起千浪

追逐這一年來

心中牽腸掛肚的那一面錦旗

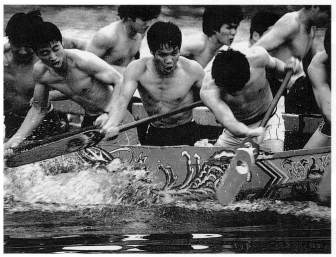

祭典盛況

信眾有的雙手合掌虔誠祈福、有的準備豐盛各式供品、有的吹嗩吶、敲鑼打鼓、或是扮起出巡的七爺八爺，祭典會場人群熙來攘往，擠得水洩不通，呈現出祭典的盛況。相信無論是窮人或富翁，只要你有一顆向善又虔誠的心，一杯清水和三牲五禮都是一樣的，表達我們對神明的最高敬意。

1973.台北

1973.台北

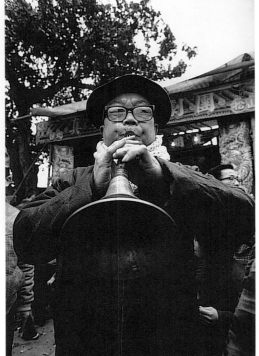

1969.桃園

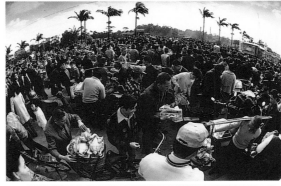

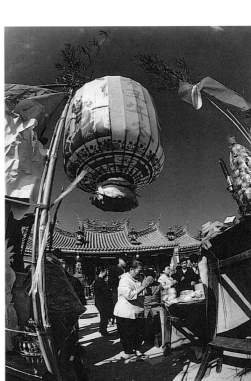

愉快的磚廠　1964．林口

磚頭堆得像山一樣高，愉快的磚廠，

是勤勞人們心目中，足以依賴、提供溫飽的一堵牆。

磚頭排列得像迷宮一樣寬廣，愉快的磚廠，

是跑跑跳跳小娃兒心目中，好大、好美的遊樂場。

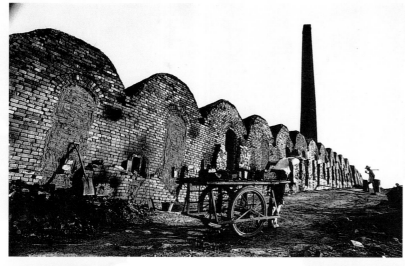

188

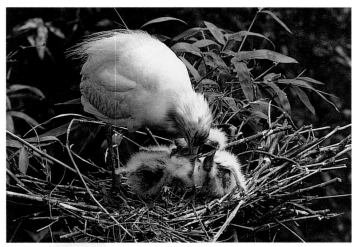

1972.宋屋

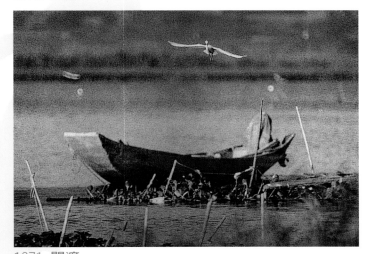

1971.關渡

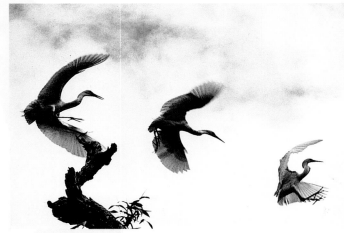

1972.宋屋

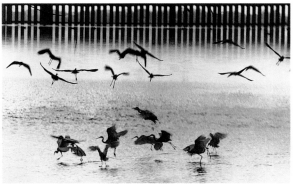

1969.五股

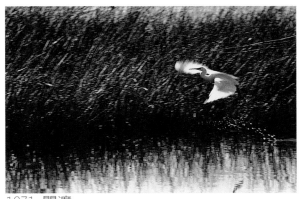

1971.關渡

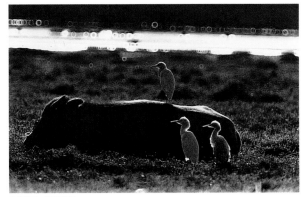

1971.關渡

白鷺

　　嗷嗷待哺的小鳥長大後,也會跟爸爸媽媽一樣,與同伴們比翼飛翔,飛過浩浩蕩蕩的河面,飛過船隻,掠過草叢和林木,過著與其他生物共存的自然生活。但願人類不要忘記,珍愛自然生態,以及萬物生存自由的權利。

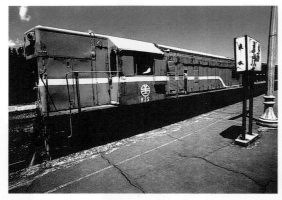
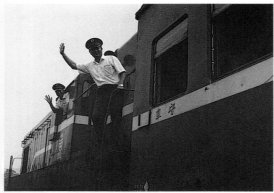
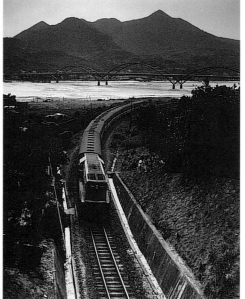
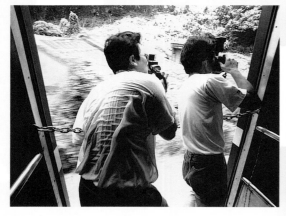
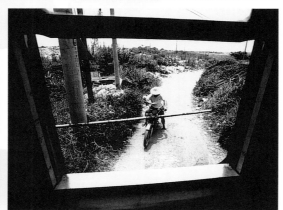
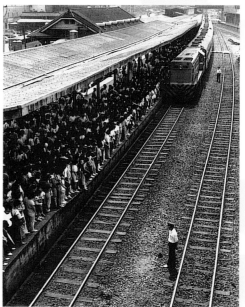

淡水線上最後列車

1988.淡水-台北

　　台北市至淡水鎮的鐵路最後一班列車，於民國七十七年七月十五日走完最後一程，在報紙上一刊登，很多市民都想溫存一下往日的情懷，回憶一下過去的舊夢，留下歷史的真跡。

　　是日，火車緩緩開出最後列車，作者亦聞風而至。車內瞥見一大群遊客，火車平穩地行駛著，遊客悠然閑靜，若有所思、若有所得

　　車外景物，若即若離、變化多端，彷彿深植在他們的心靈深處，品味著屬於舊時代的最後一刻，掌握在他們的手下，動靜自如、隨心所欲　構成一幅怡美的畫面。

　　此情此景，深契我心，自然而然留下這班最後列車的歷史鏡頭，值得紀念再留念。

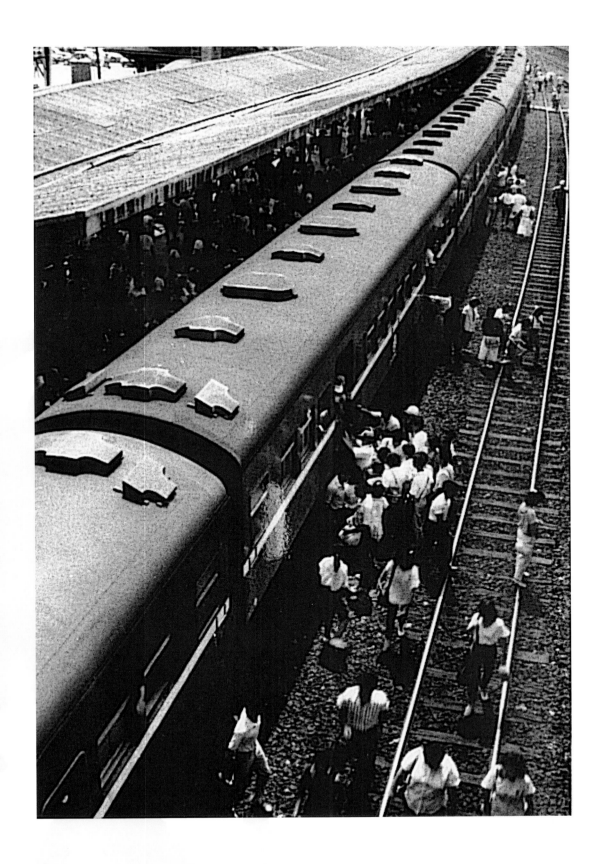

國家圖書館出版品預行編目資料

顏倉吉黑白攝影典藏專集　顏倉吉　攝影.--
第一版. -- 臺北市：星光,2006〔民95〕
面；　公分
ISBN 957-677-646-5（精裝）
1.攝影　作品集
958.232　　　　　　　　　　　95003568

顏倉吉黑白攝影典藏專集

文　攝影——顏倉吉
版面構成——張福海
發　行　人——林一波

出　版　者——星光出版社
　　　　　　　臺北市寧波西街116號
　　　　　　　電話：（02）2303-4812
　　　　　　　傳真：（02）2309-8411
　　　　　　　郵政劃撥：00142431　星光出版社帳戶
　　　　　　　e-mail信箱：sk.book@msa.hinet.net
　　　　　　　博客來網路書店
　　　　　　　網址：http://www.books.com.tw/

經　銷　商——貿騰發賣股份有限公司
　　　　　　　臺北縣中和市中正路880號14樓
　　　　　　　電話：（02）8227-5988

法律顧問——明理法律事務所　陳金泉律師
　　　　　　　臺北市重慶南路三段57號4樓
　　　　　　　電話：(02)2368-6599

行政院新聞局登記證：局版臺業字第零壹陸玖號
二〇〇六年六月第一版第一刷

定　　　價：500元